**스마트 차이나,
디자인의 미래**

**팬데믹 위기를
중국 디자인의 기회로 만들다**

스마트 차이나,
디자인의 미래

초판 1쇄 인쇄 2023. 02. 15

초판 1쇄 발행 2023. 02. 22

지은이 황윤정

펴낸이 지미정

편집 문혜영, 강지수

디자인 송지애

마케팅 권순민, 김예진, 박장희

펴낸곳 미술문화

주소 경기도 고양시 일산동구 고양대로1021번길 33 402호

전화 02. 335. 2964 **팩스** 031. 901. 2965

홈페이지 www.misulmun.co.kr

이메일 misulmun@misulmun.co.kr

포스트 https://post.naver.com/misulmun2012 **인스타그램** @misul_munhwa

출판등록 1994.3.30 제2014-000189호

© 황윤정

ISBN 979-11-92768-06-9 03650

스마트 차이나, 디자인의 미래

팬데믹 위기를 중국 디자인이 기회로 만들다

황윤정 지음

출판사

차례

서문

코로나19는 인류 역사상 최초로 전 세계인이 동시대에 함께 겪은 전염병으로 사회, 경제, 환경 등 모든 분야에 큰 충격을 주었을 뿐 아니라 개개인의 삶에도 깊은 상흔을 남겼다. 필자는 코로나19가 발발했던 2020년 당시 후난 대학교의 임용 면접에 합격하여 출근을 기다리고 있었다. 그런데 유례없는 전염병으로 도시가 봉쇄되고 출퇴근이 통제되더니 학교 행정 업무가 마비되고 개학까지 잠정적으로 연기되면서 급히 귀국길에 오르게 된다. 국경봉쇄와 함께 외국인들의 입국이 불가능해지자 한국 체류 기간은 자연스레 늘어났고 2021년 봄, 드디어 첫 출근을 하게 되었다. 그 후로도 코로나 여파는 지속되어 방학마다 한국과 중국을 오가는 것은 쉽지 않은 일이었으며 실시간으로 바뀌는 중국의 전염병 정책에 적응하는 것도 꽤나 번거로운 일이었다. 그러나 개인적으로는 코로나19의 여파가 가장 크던 시절 한국과 중국을 수차례 오간 탓에 팬데믹이 앞당긴 양국의 새로운 일상을 실시간으로 체감할 수 있었다고 생각한다.

특히 인상적이었던 부분은 팬데믹 시대에 기존의 전통적인 아날로그적 방식들이 스마트폰을 통한 디지털 방식으로 빠르게 전환되었다는 점이다. 사실 중국에서는 이미 QR코드와 애플리케이션을 기반으로 한 디지털 경제가 활성화되어 있었는데 코로나19 기간 동안 이러한 스마트 기술들이 서비스 디바이스를 넘어 삶의 방식으로까지 확장되었다. 그중 가장 피부로 절

실히 느꼈던 것은 의식주 중 '식'에 해당하는 음식 문화로, 배달 음식이 단순히 취식 형태를 넘어 비대면이라는 삶의 양식과 디자인을 촉발했다는 점이 유의미하다. 과거 중국에서는 배달 앱으로 주문을 하면 배달원이 사용자를 만나 직접 음식을 건네주었는데, 코로나19 이후에는 음식을 문 앞에 놓고 알람으로 배달 현황을 알려주었다. 그 이후 드론 기계를 통한 무인배송 서비스가 생기더니 마침내 와이마이궤이外卖柜라는 스마트 음식 보관함까지 생겨났다. 이 보관함은 사용자의 앱 인증으로만 문을 열 수 있기 때문에 도난이나 분실을 방지할 수 있었고 보온, 보냉이 가능해 음식의 품질을 유지할 수 있다는 장점이 있었다. 현재 와이마이궤이는 전국적으로 퍼져 음식뿐 아니라 식재료, 생활용품, 상비약까지 확장되며 이제 중국의 배달 서비스는 비대면 쇼핑 문화의 한 형태로 자리 잡게 되었다. 이처럼 사람들의 삶의 패턴과 양식이 달라지면 디자인 형식 역시 그에 상응해 변화하는데 예를 들어 쇼핑몰의 대형 전광판을 중심으로 이루어지던 포스터 중심의 광고판은 이제 스마트 보관함 디스플레이의 작은 스크린 안으로 들어와 터치형 인터랙션 게임이나 모션 그래픽 등의 형태로 디자인되었다.

한 가지 흥미로운 점은 코로나19 이후 중국에서 애플리케이션과 서비스를 연결하는 중간 플랫폼이 대거 디자인되었다는 것이다. 의료 브랜드 핑안하오이성平安好医生은 애플리케이션에 탑재된 의사와의 화상 통화를 통해 처방전을 내려주고 약을 배달하는 기능과 더불어 1분 무인진료소라는 중간 플랫폼 부스를 디자인하여 서비스를 더 적극적으로 활용할 수 있게 만들었다. 또 원격 근무 플랫폼 페이슈飞书는 업무 메신저와 클라우드 기능뿐 아니라 '온라인 오피스'라는 가상의 공간까지 제공하여 실제 오프라인 사무실에서 근무하는 듯한 환경을 구축하고 있다.

중국은 2년 넘게 강도 높은 제로 코로나 정책을 유지했기 때문에 디지털 전환이 급속도로 이루어질 수밖에 없었고 팬데믹 기간 동안 창발된 수많은

서비스와 디자인들은 다시 대중의 선택과 기호에 맞춰 수정되고 명멸하는 과정을 거듭하며 중국 사회에 점차 안착했다. 전염병의 기세가 한풀 꺾이자 코로나 시대의 디자인은 새로운 뉴노멀New Normal 디자인으로 전환되어 중국의 포스트 팬데믹 시대를 여는 새로운 자양분으로 역할하고 있다. 즉 코로나19를 기점으로 급격하게 변화하는 작금의 시대는 누군가에겐 절명의 위기이기도 하지만, 또 누군가에게는 절호의 기회였던 것이다.

현 상황에서 우리가 주목해야 할 점은 중국이 디지털 기반의 스마트 혁명을 통해 미래의 청사진을 그려가고 있는 가운데 여전히 자국의 전통적 문화 요소를 품고 디자인을 진행하고 있다는 것이다. 예를 들어 중국에는 새해 같은 길일이나 좋은 일이 있을 때 빨간 봉투, 즉 홍바오紅包를 나눠주는 풍습이 있는데 이 문화는 증강현실 기술과 결합되어 사용자들이 스마트폰을 켜고 길거리에 있는 홍바오를 채집하는 이벤트로 변형된 바 있다. 중국 디자이너들은 노자의 무위자연 사상을 디지털 연산 방식으로 풀어내고, 동양의 허虛 개념을 가상현실과 결합하는 등 전통 철학을 IT 디자인 영역에 접목하는 시도를 하고 있다. 이처럼 첨단 기술로 무장하여 스마트한 미래로 나아가면서도 과거의 전통을 끊임없이 복기하는 중국 디자이너들의 행보는 전 세계인들이 네트워크로 연결된 초연결 사회에도 각 문화권의 고유한 정체성이 여전히 경쟁력을 지니고 있음을 입증하는 사례라 볼 수 있다.

중국이 제로 코로나에서 위드 코로나 사회로 선회하는 지금 이 시점에서, 우리는 코로나19를 기점으로 변화하는 중국 디자인의 면모를 다시 점검해 볼 필요가 있다. 물론 전염병이 온전히 종식되지 않은 시점에서 디자인의 공과 사를 논하는 것은 다소 이를 수 있으나 이미 포스트 팬데믹 시대를 열어갈 뉴노멀 디자인의 흐름은 시작되었고 중국은 스마트 혁명을 통한 4차 산업혁명 시대의 디자인을 선점하기 위해 발 빠르게 움직이고 있다. 같은 동아시아 국가로서 비슷한 문화적 정체성을 공유하고 있다는 측면에서

현재 중국 디자인의 수많은 케이스들은 분명 우리에게 적절한 참고 선례로 역할할 것이다.

전작 『중국 디자인이 온다』(2018)에서는 중국 디자인의 부상과 디자인의 현재를 논하였다면 본서에서는 코로나19 이후 스마트 혁명을 통해 중국이 그려가는 디자인의 미래상을 제시하고 있다. 두 저서를 통해 독자들이 중국 디자인의 과거와 현재, 미래를 종합적으로 파악할 뿐 아니라 한국과 중국을 아우른 동아시아 디자인의 공통된 비전을 발견할 수 있다면 저자로서 더할 나위 없는 기쁨이자 보람이겠다.

집필 과정에서 또 하나의 개인적인 기쁨을 찾자면, 2022년 10월 나의 첫 딸 배시은(페이스인)이 태어났다. 처음 책을 기획할 당시에는 그저 코로나19 이후의 중국 디자인을 한국 독자들에게 알리고 싶은 마음이었으나 딸이 태어난 지금은 생각이 조금 달라졌다. 한국인과 중국인 사이에서 태어난 그녀가 살아가는 시대는 한, 중이 상호 이해를 바탕으로 좀 더 평화롭고 건강한 관계가 지속되었으면 한다. 그리고 미래 세대의 디자이너들은 포스트 팬데믹 시대가 견인해 올 4차 산업혁명의 테크닉 자체에 함몰되지 않고 기술을 이용해 보다 문화적이고 인본주의적인 가치를 찾아나갔으면 한다. 만약 나의 글이 누군가에게 포스트 코로나 시대의 중국을 이해하고 미래 디자인을 사유할 수 있는 작은 단초로 역할될 수 있다면 이 책은 그 쓰임을 다한 것이다. 앞으로 팬데믹 이후를 살아갈 우리의 미래 세대는 지금보다 조금 더 평화로운 동아시아 사회 속에서 지혜롭고 현명하게 '새로운 일상(뉴노멀)'을 꾸려가기를 간절히 바란다.

2023년 1월, 서울에서
황윤정

1장

지금 왜
중국 디자인인가

팬데믹의 역설,
중국 디자인의 역습

코로나바이러스가 불러온 삶의 변화

코로나바이러스감염증-19(COVID-19, 이하 코로나19)의 대유행은 우리의 일상을 송두리째 바꾸어놓았다. 사스SARS처럼 단기간 내 종식될 것이라는 예측과는 달리 코로나19는 감염병의 세계적 유행, 즉 '팬데믹pandemic'으로 선포가 되었으며 현재는 위드 코로나 정책과 함께 '엔데믹endemic'의 시대로 향하고 있다. 즉 코로나19는 종식이 불가능한 풍토병으로 전망되고 있으며 인류는 코로나19가 만든 '뉴노멀'의 세계에서 앞으로의 삶을 이어가야 한다.

감염에 대한 우려로 인간이 제공하는 의료, 교육, 쇼핑 등의 대면 서비스는 온라인 중심의 비대면 서비스로 전환되었고, 강도 높은 봉쇄 정책으로 인한 커뮤니케이션의 부재는 메타버스나 가상현실에 대한 사람들의 수요를 증폭시켰다. 한편 코로나19 이후 디지털 방역에 대한 전폭적인 투자가 이루어지며 인공지능, 빅데이터, 로봇 등 디지털 기술에 대한 연구가 활발하게 진행되었는데 이는 초연결hyperconnectivity, 초지능superintelligence, 초융합convergence을 핵심으로 한 4차 산업혁명 사회를 가속화시켰다. 특히 팬데믹 이전부터 범국가적인 차원으로 다양한 디지털 정책을 추진하던 중국에서는 코로나19를 기점으로 온·오프라인이 융합된 서비스가 급속도로 성장하

는 모양새다. 일각에서는 중국의 인공지능 응용기술이 미국을 추월할 수 있다는 전망도 나오고 있다. 실제로 2022년 중국의 인공지능 분야 투자액은 2조 3,000억 달러(약 3,000조 원)로 미국이 향후 5년 동안 투자할 예정인 1조 1,000억 달러(약 1,440조 원)의 2배가 넘는다. 미국 스탠퍼드 대학교 보고서에 따르면 2021년 인공지능 연구 인력도 중국 출신이 29%로 미국의 20%보다 앞서고 있는 것으로 나타났다. 2003년 사스가 발발했을 때 중국에서는 전자상거래 업체 '타오바오淘宝'를 필두로 오프라인에서 온라인으로 전환되는 디지털 혁명이 일어났다. 그리고 지금 코로나19를 발판 삼아 4차 산업혁명의 새로운 장을 열고 있는 것이다.

팬데믹 시대에 걸맞은 디자인 패러다임의 전환

디자인은 인간이 영위하는 커뮤니케이션의 한 수단으로, 사회적 변화와 대중의 니즈에 맞추어 그 형식과 내용이 빠르게 전환된다. 장기간의 팬데믹 상황은 디자인 분야에도 막대한 영향을 끼쳤다. 다양한 색상과 디자인의 마스크가 등장했으며 실용적이면서도 아름다운 홈웨어 디자인과 실내 디자인 분야가 각광받기 시작했다. 마찬가지로 온라인에서 시간을 보내는 일이 많아지며 가상현실 속 아이템과 의상의 디자인 품질이 급속도로 올라갔고 언택트를 기반으로 한 브랜드 디자인의 중요성이 대두되기 시작했다.

중국에서도 급격하게 발전된 디지털 기술을 토대로 변화의 흐름이 감지되었는데 중국 디자이너들은 인공지능, 빅데이터, 가상현실 등의 기술을 디자인으로 응용하는 데 있어 매우 민첩하고 기민한 행보를 보이고 있다. 대표적인 예로 루반鲁班이라는 인공지능 디자이너가 있다. 루반은 빅데이터를 기반으로 타오바오 광군제의 포스터를 자동 제작하는 단계에 이르렀는데 그 품질이 인간 디자이너의 작품 못지않다. 또 중국에서는 가상현실 콘텐츠

IP 산업이 호황을 맞으며 가상현실 캐릭터를 관리하는 소속사가 생겨나고 지역이나 상황, 프로모션에 걸맞은 캐릭터 디자인이 요구되는 등 메타버스 속 새로운 분야의 디자인에 주목하고 있다. 고도로 진화한 비대면 서비스는 새로운 비대면 세계를 창출하는데, 온라인 슈퍼마켓 브랜드 허마셴성盒马鲜生에서는 허마타운이라는 가상의 마을을 디자인하여 고객에게 식재료의 재배 과정을 디지털로 체험하게 하고 있다. 이밖에도 중국의 유명 관광지들을 메타버스 체험의 형태로 전환하여 직접 방문하지 않고도 VR 기기를 통해 생생하게 경험할 수 있게 꾸려놓았으며 2022 A/W 선전 패션위크에서는 인공지능과 가상현실 기술을 이용하여 온·오프라인으로 패션쇼를 연출했다. 중국의 도시 봉쇄와 격리 정책은 이러한 디지털 산업을 가속화했으며 디자인은 이 서비스들을 대중에게 효율적으로 전달하는 커뮤니케이션의 선봉장으로 역할하며 급격한 성장을 이루었다.

이와 같이 팬데믹 시기에 등장한 비대면 서비스들과 디지털 세상은 우리의 일상 속에 빠르게 스며들어 온·오프라인이 융합된 '하이브리드 서비스'의 시대를 만들어냈다. 사업자들은 오프라인 사업장의 영업 여부와 별개로 기존의 온라인 서비스를 유지하고 있으며 기업들도 재택근무와 사무실 근무를 선택하게 하는 방식으로 근무 형태의 유연성을 높이고 있다. 디자인 분야에서도 각 기업들은 포스트 코로나 시대의 하이브리드 디자인 방법론을 설계하고, 디자이너들은 인간 창조자로서의 역할을 진지하게 모색하며 인공지능 디자인과의 협업 방식을 다각도로 연구하고 있다.

이처럼 위드 코로나와 하이브리드의 시대로 빠르게 전환되는 현 지점에서 우리가 다시 주목하고 보완해야 할 부분은 바로 4차 산업혁명에 기반한 디지털 디자인 방법론이다. 한국은 유연한 방역 정책을 바탕으로 빠르게 일상 회복의 단계에 들어선 까닭에 비대면, 가상현실 등의 디지털 서비스들의 발전이 정체기에 들어섰다. 그러나 중국은 오랜 기간 제로 코로나 정책

을 견지하며 가상현실에 기반한 디지털 경제가 일상 속에 공고히 자리 잡게 되었다. 각 국가의 고유한 방역 정책의 득실과는 별개로 디자인 패러다임의 전환 측면만 놓고 살펴봤을 때는 중국의 디지털 디자인 연구가 활발히 이루어진 것은 사실이며, 하이브리드 시대를 앞둔 한국 디자이너들이 참고할 만한 선례 역시 다양하게 포진해 있는 것은 부정할 수 없는 현실이다.

14세기 유럽을 강타한 흑사병은 당시 유럽 인구의 절반 정도를 죽음에 이르게 한 끔찍한 질병이었으나, 결과적으로 당시 절대적인 권위를 점하고 있던 교회의 권위가 가파르게 추락하는 계기가 되었으며 인간의 자유와 이성을 추구하는 르네상스 문예운동의 전환점으로 역할하게 된다. 코로나19 역시 많은 사람들의 생명을 앗아간 비극적인 전염병이다. 그러나 인류는 거듭되는 재난과 혼란에도 좌절하지 않고 미래로 향하는 답을 언제나 찾아내왔다. 그렇다면 지금 우리가 당면한 과제는 팬데믹 위기를 4차 산업혁명 디자인의 기회로 만든 중국 디자인의 선례를 참조하고 발전시켜 포스트 코로나 시대의 디지털 르네상스를 부흥시키는 일이 아닐까?

★ 02 | 스마트 차이나, 디자인에 사활을 걸다

중국 디자인의 과거, 현재, 미래

중국이 개혁개방을 선언한 지 40주년을 넘어서는 지금, 국제 정세 속 중국의 위치는 어떻게 변화했을까? 1978년 중국은 본격적인 자본주의 시스템을 도입한 후 연평균 10%대에 가까운 경제성장률을 기록하며 2010년 일본을 제치고 세계 2위의 경제대국으로 올라섰다. 현재 중국은 정보통신기술을 활용한 4차 산업혁명 분야에 공격적으로 투자하고 유라시아 일대를 해상과 내륙으로 연결하는 '일대일로一帯一路(실크로드경제벨트)' 전략을 펼치며 미국과 패권경쟁을 벌이고 있다.

중국이 이처럼 빠르게 경제대국의 반열에 올라설 수 있었던 요인은 개혁개방과 동시에 중국의 값싼 노동력과 임대료가 강한 메리트로 작용하면서 막대한 해외 자본이 유입되었기 때문이다. 2001년 세계무역기구의 가입을 통해 이러한 성장세에 가속도가 붙었고 관세와 무역 장벽을 낮추며 중국산 제품들은 전 세계로 빠르게 퍼져나가기 시작했다. 2000년대 이후 제조업이 안정기에 들어서자 중국 정부는 경제성장을 견인하고 서양의 선진 기업을 단기간에 따라잡을 수 있는 방법 중의 하나로 디자인 육성 정책을 채택했다. 당시 디자인은 비교적 투자비용이 적은 데다 기술과 산업 간 융합이 빠르고 효율적이라는 점에서 선진국의 반열에 오른 국가들이 우선적으로 육성하는

분야였다. 이 시점부터 중국 정부는 디자인 역량이 우수한 기업에 세금 우대 등의 파격적인 혜택을 제공하고 중국의 거점도시를 세계적인 디자인 수도로 조성하는 등 디자인 산업에 총력을 기울인다. 그 결과 2008년에는 선전이, 2010년에는 상하이가 유네스코 창의도시로 선정되었다. 또 한 나라에 한 개 이상의 디자인 수도를 두지 않는다는 원칙을 깨고 2012년 베이징이, 2017년에는 우한이 디자인 수도로 선정되었다. 이러한 선정 배경에는 중국의 강력한 디자인 지원 정책이 자리하고 있음이 분명하다.

특히 시진핑 정부의 디자인에 대한 관심은 역대 정부 중 단연 독보적이다. 2012년 시 주석은 광둥성의 공업 디자인 단지를 방문하여 "지금은 800명에 불과하지만 다음에 내가 다시 올 때는 8,000명의 디자이너가 있었으면 좋겠다"는 말을 남겼는데, 실제 2017년 이곳의 연구개발 인력은 8,120명으로 증원되며 중국 내 달라진 디자인의 위상을 입증했다. 영부인 펑리위안 彭丽媛 여사 또한 중국 패션 디자이너 마커马可가 디자인한 옷을 입고 해외순

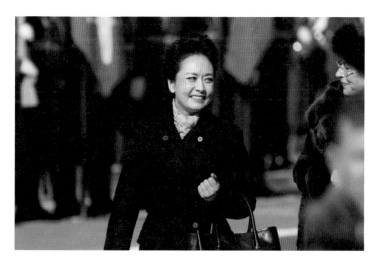

영부인의 해외순방 패션 중국의 패션 디자이너 마커의 옷을 입고 해외순방에 나선 펑리위안 여사의 모습

방에 나서는 등 자국의 디자인을 세계에 알리는 데 적극적인 모습이다.

2017년 중국 정부의 가장 중요한 정치 행사인 양회兩会에서도 디자인이 중요한 이슈로 떠올랐다. 양회에는 중국 IT 기업의 대표주자인 바이두百度의 리엔훙李彦宏 회장, 텐센트腾讯의 마화텅马化腾 회장 등이 초대되어 인공지능과 클라우드 서비스, IoT 산업의 중요성을 설명했는데 그중 샤오미小米의 대표 레이쥔雷军은 공업 디자인에 대한 정부의 적극적 투자를 제안하며 미래 산업의 성패가 디자인에 달렸음을 강조했다. 그는 디자인 전문인력 양성과 디자인 우수기업에 대한 정책적 지원, 국가 주도의 디자인 공모전 주최 등의 구체적인 항목들을 제시하며 기업과 정부가 합작하여 디자인을 육성해야 한다고 주장했다.

이처럼 중국 정부뿐 아니라 기업 또한 해외 디자이너를 초청하고 유명 디자이너들과 협력하며 디자인 개발에 총력을 기울이고 있다. 2015년 화웨이华为는 애플에서 10년간 크리에이티브 디렉터로 활동했던 애비게일 사라 브로디Abigail Sarah Brody를 영입하여 UI 디자인의 완성도를 높였으며, 2016년 샤오미는 프랑스의 유명 디자이너 필립 스탁Philippe Starck을 초빙하여 디자인이 강조된 스마트폰 미믹스Mi Mix를 출시했다. 숏폼 비디오로 유명해진 틱톡TikTok은 2021년 영국 패션협회와 협력하여 디자이너 선발 프로그램을 개최하고 틱톡의 스트리밍 플랫폼 전시 기회를 제공한 바 있다. 이 외에도 여러 기업들이 해외 브랜드를 인수 합병하여 디자인을 보강하고 있으며, 디

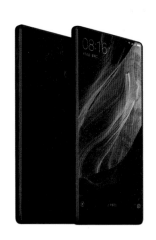

샤오미의 미믹스 전자제품 기업 샤오미는 2016년 프랑스의 유명 디자이너 필립 스탁과 협력하여 디자인이 강조된 스마트폰을 출시했다.

자인 연구센터를 설립하며 디자인 수준을 한 단계 끌어올리고 있다. 1990년대 삼성전자 같은 한국의 대기업들이 '디자인 경영'이라는 슬로건 아래 디자인에 적극 투자하여 글로벌 브랜드로 도약한 것처럼 많은 중국 기업들 역시 일정한 수준에 도달한 품질과 성능에 디자인을 더해 세계로 진출하는 것이다.

이와 같은 정부의 강력한 지원 정책과 기업의 적극적 투자는 중국 내 디자인 인력의 양적·질적 성장을 견인했다. 과거 글로벌 브랜드의 하청에 의존하고 디자인 복제를 일삼아 '메이드 인 차이나Made in China'라는 오명에서 벗어나지 못했던 중국은 지금 정부의 막대한 투자를 등에 업고 디자인의 새 역사를 쓰기 시작했다. 현재 중국의 천여 개 대학에 디자인 관련 학과가 개설되어 있으며 매년 30만 명의 디자인 전공자가 배출되고 있다. 코로나19 발발 이후에도 중국은 디자인이 산업 4.0 시대를 견인하는 핵심 자원이라는 개념을 견지하며 과감한 투자를 단행한 결과 2013년 470억 위안에 달하던 산업 디자인 규모가 2020년에는 2,000억 위안에 육박하며 다섯 배에 가까운 성장세를 기록했다. 2023년 중국 산업 디자인의 규모는 5,000억 위안(약 5,083억 원)에 달할 것으로 추정된다. 더불어 독일 레드닷Red Dot과 iF 디자인 어워드, 일본의 굿 디자인 어워드, 미국의 IDEA 디자인 어워드 등 국제 디자인 대회에서 수상하는 중국 디자이너 역시 해마다 증가하고 있다. 중국 건축 디자이너 왕슈王澍는 역대 최연소로 건축계의 노벨상이라 불리는 프리츠커 건축상Pritzker Architecture Prize을 받았으며, 중국 디자인 기업 로코코洛可可는 2018년 iF 디자인 어워드에서 단일 회사로는 가장 많은 열두 개 항목에서 상을 독식하며 디자인계를 놀라게 했다.

이처럼 중국 디자인의 성장은 현재진행형이다. 2021년 양회에서 발표한 주요 장기목표에 따르면 중국은 2035년까지 과학기술과 산업체계의 개선을 바탕으로 샤오캉小康, 즉 모든 국민이 편안하고 풍족한 생활을 향유

19

로코코의 인공지능 로봇 디자인 디자인 기업 로코코는 2018년 iF 디자인 어워드에서 단일 회사로는 가장 많은 열두 개 항목에서 상을 독식하며 디자인계를 놀라게 했다.

출처 www.lkkdesign.com

할 수 있는 사회를 완성하는 데 전력을 다할 계획이다. 현재 중국은 기존 서구 중심의 경제체제에서 벗어나 자국 중심의 새로운 경제체제로 개편하려는 행보를 보이고 있다. 물론 이로 인해 치열한 미중 무역전쟁이 발발되는 등 서방세계와 심각한 경제적 마찰을 빚고 있으나 장기적으로는 서양과 독립된 새로운 경제모델을 구축하는 데 성공할 것이라는 전망이다. 이와 같은 디자인의 성장과 서구 체제로부터의 독립은 미국과 유럽을 중심으로 전개된 기존의 디자인 질서에 변화를 가져올 것이 틀림없다. 개혁개방 이후 이미 중국의 몇몇 디자인사가들은 고대 문자인 갑골문부터 시작되는 자국 디자인 조형의 역사를 정리하는 시도를 이어왔다. 이는 새로운 디자인 질서를 창안하겠다는 야심을 드러낸 것이다.

그렇다면 지금 이 시점에서 중국과 같은 동아시아 국가인 우리는 어떠한 방향성을 취해야 할까? 싱가포르의 고촉통吳作棟 전 총리는 중국을 수영장에 갑자기 등장한 '코끼리'로 비유했다. 코끼리는 평소에는 유순하나 성이 나면 애꿎게 물을 뿌리기도 하고 수영장을 진흙탕으로 만들기도 한다. 코끼리를 옆에 둔 우리로서는 늘 코끼리의 움직임을 주시하며 살아갈 수밖에 없다. 2016년 사드 배치 이후 발생한 중국의 경제보복으로 한국의 관광 수입은 막대한 타격을 입었으며 장기화된 미중 무역전쟁은 우리에게 경제적 이익과 손해를 동시에 가져다주었다. 이처럼 중국 디자인의 행보는 지정학적으로 가장 인접한 한국 디자인에 필연적으로 영향을 미칠 것이며 같은 동아시아 문화권의 국가로서 향후에도 활발한 교류와 왕래가 지속될 것이다. 중국 디자인을 통해, 그리고 중국 디자인과 함께 우리의 디자인을 더 높고 좋은 방향으로 발전시키는 것. 이것이 우리가 중국 디자인의 현재를 직시해야 하는 첫 번째 이유다.

스마트 차이나, 4차 산업혁명과 함께 나아가다

2008 베이징 올림픽과 2010 상하이 엑스포를 거쳐 경제적 성장뿐 아니라 문화적 자신감까지 갖춘 중국은 '메이드 인 차이나中國制造'에서 '차이나 메이드中國創造'로 디자인의 흐름을 바꾸려 하고 있다. 그리고 그 중심에는 '중국 제조 2025'와 '인터넷 플러스' 정책이 있다. 이러한 정책들은 중국의 경제모델을 양적 성장에서 질적 성장으로 바꾸겠다는 산업 전략으로 5G, 인공지능, 빅데이터 등 4차 산업혁명의 인터넷 핵심 기술력을 고양하여 세계 기술의 패권을 잡겠다는 의도를 담고 있다. 중국을 대표하는 3대 IT 기업인 바이두, 알리바바阿里巴巴, 텐센트를 비롯한 중국의 IT 기업들도 이에 부응하여 4차 산업혁명 기술을 차세대 성장 동력으로 보고 연구개발에 막대한 자금을 쏟아붓고 있다.

전폭적인 지원을 바탕으로 현재 중국은 신기술 분야에서 세계 시장을 선도하며 스마트 기술과 제조업의 융합을 통해 새로운 경제모델을 구축하고 있다. 그 결과 2018년 중국의 AI 관련 누적 특허 출원 수는 총 7만 6,876건으로 미국(6만 7,276건)을 제치고 세계 1위를 기록했고 컴퓨터 시각인식과 자연언어처리 등 알고리즘 분야에서도 1위를 차지하였다. 2022년에는 차세대 이동통신망인 5G 관련 표준 필수 특허 출원 수의 약 40%를 보유하며 세계 1위 자리를 유지하였다. 2025년에는 중국의 빅데이터 시장이 전 세계 빅데이터의 3분의 1을 차지할 것이라는 전망도 나오고 있다.

디자인 분야에서도 중국은 AI가 주도하는 인공지능 로봇 디자인을 개발하며 차세대 기술에 걸맞은 디자인 체제로의 전환을 모색하고 있다. 특히 2018년 중국의 IT 기업 비구이위안碧桂園이 개발한 최초의 인공지능 디자인 시스템 위에싱月行은 디지털 경제가 활성화된 오늘날에 대량의 광고 포스터를 빠르게 제작할 수 있는 기술이다. 위에싱은 온·오프라인을 막론하고 방대한 아이디어 및 작품을 수집하여 분석함으로써 포스터를 만들어낸다. 인

위에싱의 디자인 작품 최초의 인공지능 디자인 시스템 위에싱은 방대한 아이디어 및 작품을 수집하여 분석함으로써 대량의 광고 포스터를 빠르게 제작한다는 장점이 있다.

공지능 디자인은 아직 초보적인 수준에 머물러 있지만, 빠르고 정확하다는 장점이 있어 향후 공항도로의 표지판 등에서 위에싱의 디자인 작품을 볼 수 있을 것이다.

이렇듯 미래 사회에는 디자인의 개념 자체가 변화할 것으로 예측됨에 따라 중국의 디자인 교육 역시 변화하는 추세다. 2016년 통지同済대학교가 세계 최초로 디자인 인공지능 실험실을 설립한 데 이어 저장浙江대학교와 칭화清华대학교 미술대학이 자원을 투입하고 관련학과를 설치해 디자인과 인공지능의 결합을 실험하고 있다. 특히 칭화대학교는 글로벌 디자인 회사 아이디오IDEO와 협업하여 디자인 리더를 양성하는 '차이나 2030' 프로젝트를 유치했다. 이 프로젝트의 커리큘럼에는 비즈니스 모델과 전략 수립, 플랫폼과 금융 마인드 및 인공지능 등이 포함되어 있는데, 디자이너를 단순히 시각적 결과물을 만드는 기술자가 아니라 한 시대와 사회를 이끌어갈 총체적 역량을 함양한 리더로 바라보는 시각을 방증한다.

이제 우리는 4차 산업혁명 시대를 맞아 우리의 환경에 맞는 디자인 방법론을 발전시키면서 중국 디자인이 어떻게 발전하고 있는지를 아울러 살펴볼 필요가 있다. 이때 한국과 중국 디자인의 현주소를 파악하며 우열을 비교하는 것은 아무 의미가 없다. 중요한 것은 급변하는 미래 사회에 알맞은 디자인 환경을 적시에 마련하는 것이며, 스마트 제조 분야에 천문학적인 금액을 쏟아붓는 중국의 다양한 시도가 우리에게 좋은 레퍼런스가 될 수 있다는 것이다. 마찬가지로 우리는 4차 산업혁명의 기술 그 자체를 주목하기보다는 기술을 응용하여 '무엇'을 '어떻게' 디자인할 것인지 고찰해야 한다.

이제 우리는 중국의 디자이너와 기업들이 어떻게 스마트 디자인 전략을 수립하는지에 촉각을 곤두세우며 우리의 미래를 위한 디자인 전략을 치밀하게 설계해야 한다. 이것이 바로 지금 중국 디자인을 탐구해야 하는 가장 실질적인 이유일 것이다.

4차 산업혁명 시대의 대체 불가능한 문화 경쟁력을 위하여

4차 산업혁명 시대에 진입하며 인류는 인공지능 기계와 공존 혹은 경쟁해야 하는 운명에 처했다. 인공지능 전문가인 제리 카플란Jerry Kaplan 스탠퍼드 대학교 교수는 영국 일간지 「가디언The Guardian」과의 인터뷰에서 "AI 발전으로 인류 직업의 대부분이 사라질 것이며 로봇으로 인한 대량 실업은 피할 수 없을 것"이라고 말했다.

이처럼 대부분의 직업이 인공지능에 의해 대체될 것이라 전망되는 가운데 기계가 대체할 수 없는 일에 인간의 역할이 요구되고 있다. 이때 주목되는 것이 바로 인간의 유희와 관련된 문화산업이다. 상상력과 아이디어가 요구되는 분야는 당분간 인간 고유의 영역으로 남을 것이며, 엔터테인먼트와 문화 콘텐츠, 예술 관련 산업들이 미래 자본주의 사회의 관건이 될 것이다. 실제 한국고용정보원이 우리나라 주요 직업 4백여 개 가운데 인공지능과 로봇기술 등을 활용한 자동화에 따른 직무 대체 확률을 분석한 결과 화가와 조각가, 사진작가나 작가 등 창의력을 요구하는 직종들은 대체 가능성이 낮은 것으로 나타났다.

인공지능 연구가 활발하게 진행되는 중국에서도 이와 같은 담론이 이루어지고 있다. 중국은 4차 산업혁명이 오히려 새롭고 창의적인 방향으로 문화산업을 이끌어내는 기회가 될 수 있다고 강조하며 인공지능을 문화 콘텐츠와 결합한 시장을 개척하고자 한다. 특이한 점은 중국이 끌어오는 문화적 자원의 대다수가 자국의 전통문화라는 사실이다. 미국이 증강현실, 즉 AR 기술로 포켓몬고를 만들었다면, 중국은 동일한 AR 기술로 중국의 세뱃돈인 홍바오紅包를 찾는 이벤트를 진행했다. 하늘을 향해 스마트폰을 대고 있으면 빈 공간에서 홍바오가 나타나고 이를 스캔하면 돈을 받을 수 있다. 디지털 홍바오는 중국 핀테크FinTech 시장뿐만 아니라 중국 전통문화의 활용 가능성을 보여준 것으로 평가된다.

디지털 훙바오 중국의 AR 기술로 세뱃돈 훙바오를 찾는 이벤트가 진행되고 있다.

중국 베이징 용천사龙泉寺에서 개발한 인공지능형 스님 로봇 현이소법사 贤二小法师는 사람들과 대화하며 알기 쉬운 언어로 불교의 철학을 전수하고 있다. 이러한 전통문화와 인공지능의 결합은 심오해 보이는 종교 철학을 생활과 밀착시키고 기술에 인문의 숨결을 불어넣는 것으로 호평받고 있다.

4차 산업이 발달할수록 중국은 전통문화와 유교, 불교, 도교 등 철학의 가치를 적극적으로 기술과 연계하고자 한다. 이렇듯 중국이 자국의 문화적 자산을 풍부하게 활용하는 배경에는 향후 세계 질서를 주도하는 데 있어 중국의 유구한 문명이 중요한 자원으로 이용되리라는 판단이 깔려 있다. 과거 세계의 패권을 장악했던 제국들은 공통적으로 문화적 영향력을 지니고 있었으며 중국 또한 역사상 가장 강성했던 시기 동아시아 전역에 문화를 전파했기 때문이다. 현재 중국 정부는 문화의 중요성을 여느 때보다 잘 인식하고 있다. 시진핑 주석은 당 연설 때마다 중국 전통문화의 지혜를 살릴 것을 당부하며 만리장성, 둔황연구원, 위에루岳麓 서원, 주시위안朱熹园 등 중국 문화의 요체가 되는 장소들을 방문하여 중화문명의 부흥을 독려했다. 또한 공

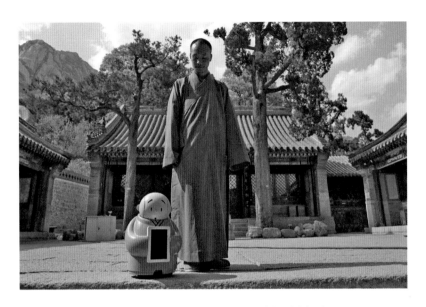

현이소법사 중국 베이징 용천사에서 개발한 인공지능형 스님 로봇 현이소법사의 모습

자를 중국 전통을 대표하는 아이콘으로 삼아 세계 곳곳에 공자 아카데미를 설립하며 문화적 패권을 행사하는 데 박차를 가하고 있다.

앞으로의 초연결 사회(네트워크로 사람, 데이터, 사물 등 모든 것을 연결한 사회)에서는 세계화가 급속도로 진행되며 문화 및 지역 정체성에 대한 탐구가 더욱 활발하게 진행될 것으로 예상된다. 일찍이 영국의 대표적인 문화이론가 스튜어트 홀Stuart Hall은 세계화가 진행되면 반대급부로 민족적 특성에 의한 마케팅 전략이 두드러질 것이라고 예견하며 세계화는 지역의 차이를 이용하여 성장할 것이라고 발언한 바 있다. 그는 세계화가 지역성을 대체할 수 없으며 오히려 세계화가 진행될수록 지역성에 대한 관심 역시 증대될 것이라고 주장했다.

현재 한국에서도 급속한 세계화의 물결 속에서 자국의 문화적 정체성을

어떻게 재해석할 것인가에 대한 담론이 끊임없이 이어지고 있다. 이 시점에서 우리는 중국이 동아시아의 문화와 전통을 어떻게 4차 산업혁명의 디자인으로 응용하는지를 눈여겨볼 필요가 있다. 중국은 근대 디자인이 태동하던 초창기부터 전통을 재해석한 디자인을 줄곧 선보였으며 지금도 신진 디자이너를 중심으로 새로운 중국풍 디자인을 시도하고 있다. 56개의 민족과 5천 년 역사의 수많은 왕조, 661개 도시의 지역적 특징을 응용한 1,700만 명 중국 디자이너들의 다양한 시도는 그 어느 국가에서도 볼 수 없는 방대한 데이터 풀이다.

향후 세계 경제는 민족을 넘어 강대국을 중심으로 한 블록 단위로 재편성되리라는 전망이다. 따라서 우리는 4차 산업혁명 시대를 맞이하며 같은 동아시아 문화권의 전통 아래 중국과 상호 협력하여 새로운 문화 지형도를 함께 그려가는 노력이 필요하다. 디자이너들은 동아시아의 문화와 가치를 재해석하여 다가올 미래에 유의미한 철학을 제시해야 하며 기업들은 IT 기술력을 바탕으로 디자이너들의 창조력을 실생활에 구현하려는 시도를 아끼지 말아야 한다. 그것이 바로 과거를 조망하여 미래로 나아가는, 진정으로 '스마트'한 디자인 방법론이라 믿는다.

★ 03 │ 우리가 중국 디자인을 알고 있다는 착각

중국 디자인에 대한 오해들

'디자인' 앞에 국가의 명칭이 붙었을 때 소비자들에게 전달되는 이미지는 각각 다르다. '독일' 디자인은 합리적이고, '이탈리아' 디자인은 화려하며, '일본' 디자인은 간결할 것이라는 인상을 준다. 하지만 '중국' 디자인은 디자이너들에게도 아직 미지의 세계이다. 최근에는 디자인과 품질이 우수한 중국 브랜드들이 수입되며 중국 디자인에 대한 국내 인식이 전반적으로 개선되었지만, 여전히 중국 디자인은 촌스럽다는 편견에서 벗어나지 못하고 있다. 중국 디자인에 대해 잘 알지 못하는 국내 소비자들은 막연히 중국 디자인은 다 빨간색이고 짝퉁이 많을 것이라 생각한다.

몇 년 전만 하더라도 이러한 선입견은 어느 정도 사실이었다. 하지만 최근 중국 신진 디자이너와 기업들의 디자인을 살펴보면 우리의 인식이 상당 부분 오해에 불과하다는 사실을 깨닫게 된다. 이렇듯 지금의 중국 디자인을 바로 보는 것은 우리에게 내재된 선입견을 제거하는 것에서부터 출발한다. 따라서 본 장에서는 중국 디자인에 대한 기존의 편견과 오해를 점검하고 중국 디자인의 실상을 면밀히 검토하고자 한다.

중국 디자인은 촌스럽다?

과거 중국 디자인들을 살펴보면 조악한 색감이나 촌스러운 폰트, 불규칙한 레이아웃으로 미적 감각과는 거리가 있었던 것이 사실이다. 이미지를 변형 없이 그대로 삽입한 것이 주를 이루었으며 심지어 이미지의 해상도조차 떨어져 디자인의 완성도가 그리 높지 않았다.

그러나 요즘 중국의 거리들을 다녀보면 중국 디자인의 수준이 매우 높아졌음을 체감할 수 있다. 이는 수많은 신진 디자이너들이 활발하게 새로운 시도를 이어가기 때문이다. 현재 중국에는 대략 1,700만 명의 디자이너가 활동하고 있으며 매년 30만 명의 디자인 전공자가 배출된다. 기업에 소속된 디자이너뿐만 아니라 상하이와 베이징, 선전 등의 대도시를 중심으로 독립 스튜디오를 여는 디자이너들 역시 증가하고 있다. 더불어 중국판 비핸스^{be-}hance(디자이너 포트폴리오 플랫폼)라 불리는 짠쿠站酷는 방대한 아카이브를 제공하며 동반 성장의 발판을 마련한다. 이들은 현재 유럽 디자인 스튜디오와 다를 바 없는 서구적인 스타일에 중국 전통의 요소까지 세련되게 가미하여 '신' 중국 디자인 스타일을 창안하고 있다. 그 결과 중국 디자이너들은 2022년 세계적인 디자인 공모전인 iF 디자인상에서 1,864개 부문, 레드닷 디자

과거 중국의 그래픽 디자인 조악한 색감, 촌스러운 폰트, 불규칙한 레이아웃, 해상도가 낮은 이미지의 사용 등 디자인의 완성도가 높지 않다.

지금 왜 중국 디자인인가

현재 중국의 그래픽 디자인 서구적인 스타일에 전통 요소까지 세련되게 가미하여 디자인 강국으로 발돋움하는 모습. 대표적인 예로 우싱悟形 VDG의 그래픽 디자인이 있다.

짠쿠의 웹사이트 중국판 비핸스라 불리는 디자이너 포트폴리오 플랫폼 짠쿠는 방대한 아카이브를 통해 디자이너들이 성장할 수 있는 발판을 마련한다.

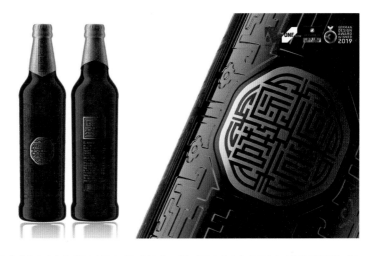

장신 맥주의 패키지 디자인 중국의 국민 맥주라 불리는 쉐화 맥주가 패키지 디자이너 판후와 협력하여 만든 산하 브랜드 제품으로 전통적 미감을 현대적으로 훌륭하게 재현해냈다는 평을 받고 있다.

인상에서는 722개 부문에서 수상하며 디자인 강국으로 발돋움하고 있다.

신생 그래픽 디자인 스튜디오들이 성장하자 중국의 장수 브랜드 또한 이 디자이너들과 협력하여 디자인 혁신을 주도하고 있다. 칭다오青島와 함께 중국의 국민 맥주라 불리는 쉐화雪花 맥주는 최근 패키지 디자이너 판후潘虎와 협력하여 산하 브랜드인 '장신匠心' 맥주를 만들었다. 쉐화 맥주의 주요 모티브인 눈꽃을 육각형 기호로 치환하여 고대 건축물의 창살 같은 이미지로 만들어낸 이 패키지는 시각적으로 아름다울 뿐만 아니라 중국의 전통적 미감을 현대적으로 훌륭하게 재현해낸 상업 작품이다.

유명 생수 기업인 농푸산취안农夫山泉의 브랜드 차파이茶派도 시즌마다 아름다운 일러스트를 사용하여 소비자들의 눈길을 사로잡고 있다. 과거 농푸산취안 브랜드는 중국의 전통 빨간색 바탕에 투박한 글씨를 넣는 기능적인 디자인에 머물러 있었다. 그러나 최근 이러한 패키지 디자인 마케팅이 젊은

농푸산취안 패키지의 변화　유명 생수 기업인 농푸산취안은 빨간색 바탕에 투박한 글씨를 넣는 기능적인 디자인 외에도 아름다운 일러스트를 사용한 패키지 디자인으로 긍정적인 반응을 얻고 있다.

층에서 긍정적인 반응을 얻자 기존의 생수 패키지에도 다양한 예술 작업을 적용해 고전적인 이미지를 탈피하고자 시도하고 있다.

이처럼 신진 디자이너들의 활발한 활동으로 중국 소비자들의 미감이 형성되고, 생산자들이 이에 적극적으로 부응하며 디자인이 판매의 중요한 요소로 자리 잡자 초기 단계부터 디자인을 염두에 두는 브랜드 또한 증가하고 있다. 현재 중국에서는 해외 브랜드인 다이소Daiso와 무인양품无印良品의 뒤를 잇는 생활용품 브랜드가 대거 창립되었는데 대부분 중국 브랜드라 믿기 힘들 정도로 세련된 디자인 미감을 지니고 있다. 대표적으로 중국의 청년 기업가 예궈푸葉國富 회장이 설립한 미니소名创优品가 있다. 다이소의 저렴한 가격에 무인양품의 깔끔한 디자인을 덧입힌 미니소의 브랜드 전략은 최근 중국 기업들이 디자인에 사활을 걸고 있다는 사실을 보여준다.

미니소가 일본 디자인을 가져와 브랜드 정체성을 성공적으로 각인시켰다면, 최근 설립된 생활용품 브랜드 노미诺米家具는 북유럽 디자인을 콘셉트

미니소의 제품 디자인 생활용품 브랜드 미니소는 다이소의 저렴한 가격에 무인양품의 깔끔한 디자인을 덧입히는 전략을 통해 브랜드 정체성을 성공적으로 각인시켰다.

노미의 제품 디자인 북유럽 디자인을 콘셉트로 한 생활용품 브랜드 노미는 실용적이면서 단순한 디자인으로 젊은이들에게 열띤 지지를 받고 있다.

로 한다. 노미는 광저우에서 창립되었지만 연구개발센터는 스웨덴 스톡홀름에 두고 있으며 실용적이고 단순한 디자인으로 젊은이들에게 열띤 지지를 받고 있다. 이처럼 신생 디자인 스튜디오의 성장을 기반으로 중국 디자인의 수준은 급격하게 향상되고 있으며, 이는 브랜드와 기업 전반의 디자인 투자에 영향을 미친다. 이제 중국 디자인은 '촌스럽다'는 편견에서 벗어나 중국 디자인이 열어갈 새로운 장에 주목해야 할 때다.

중국인은 빨간색과 금색을 좋아한다?

중국인들은 정말 빨간색과 금색을 좋아하나요?

다음은 중국 디자인 강연에서 청중들에게 꼭 듣는 질문이다. 중국에서

빨간색은 행운을 상징하기 때문에 다른 국가보다 디자인에 빨간색을 사용하는 빈도가 높은 것은 사실이다. 금색 역시 황제와 부귀를 상징하는 색으로 중국의 상품 디자인에서 매우 중요하게 다뤄진다. 따라서 과거 디자인에 대한 미감이 부족했던 시절에는 다양한 색채를 사용하기보다 이렇듯 빨간색과 금색을 집중적으로 사용하여 대중성을 확보했다.

실제로 많은 해외 기업들이 빨간색과 금색을 발판 삼아 중국에 진출했다. 애플Apple은 아이폰 모델에 골드와 레드 색상을 출시하여 중국 시장을 겨냥했고, 나이키Nike나 스와치Swatch 등도 신년이 되면 빨간색과 금색으로 두른 한정판 상품을 출시한다. 코카콜라Coca Cola와 맥도날드McDonald's 역시 브랜드 컬러인 빨간색을 전면적으로 내세워 중국 시장에서 유리한 고지를 선점하고자 했다. 한국의 기업 역시 예외는 아니다. LG생활건강의 화장품 '후whoo'는 금색의 브랜드 컬러를 강조하여 중화권 상류층을 공략함으로써 중국 시장에 성공적으로 진출했고 식품 브랜드 오리온은 중국 시장에 진출하면서 파란색 포장을 빨간색으로 바꾸기도 했다. 그러나 이러한 사례들은 해

중국에서 출시된 해외 브랜드 제품들 신년을 맞아 한정판 상품으로 출시된 나이키 축구화와 중화권 상류층을 공략한 LG생활건강의 화장품. 실제로 많은 해외 기업들이 빨간색과 금색을 발판 삼아 중국에 진출했음을 알 수 있다.

레이 첸의 제품 디자인 중국에서는 같은 빨간색일지라도 제품의 성격에 따라 명도와 채도를 조절하는 등 빨간색과 금색을 사용하는 방법이 다른 나라보다 섬세하게 발달되어 있다.

당 브랜드들이 브랜드 파워를 지니고 있을 경우의 이야기다. 아직 브랜드 이미지가 확고하게 자리 잡지 않은 신생 브랜드가 단지 중국인들이 선호한다는 이유만으로 금색과 빨간색으로 치장하여 중국 시장에 진출하는 것은 상당히 위험할 수 있다.

오늘날의 중국 소비자들은 해외 브랜드의 적극적인 수용과 자국 브랜드의 발달로 미적 감수성이 우리가 생각하는 것보다 훨씬 더 향상되어 있다. 빨간색과 금색을 사용하는 방법 역시 다른 나라보다 섬세하게 발달된 상태다. 예를 들어 현대 중국 디자이너들은 트렌디한 제품의 색을 입힐 때는 명도와 채도가 높은 선명한 주홍에 가까운 빨간색을, 무게 있는 제품을 디자인할 때는 명도와 채도가 낮은 적갈색에 가까운 빨간색을 사용한다. 같은 빨간색일지라도 명도와 채도에 따라 분위기가 확연하게 달라진다는 사실을 매우 잘 인식하고 있는 것이다. 필요한 경우 초록색이나 검은색 같은 단색과의 조합으로 빨간색을 더 돋보이게 만들기도 한다. 심지어 빨간색을 효과적으로 사용하는 방법이 중국의 디자인 사이트에 자세히 안내되어 있을 정도다. 더불어, 이전에는 금색을 전면에 도배하여 화려한 시각적 효과를 맹목적으로 추구하였다면 현대 디자이너들은 금색을 포인트 컬러로 부분적으로만 적용하여 화려하면서 고급스러운 느낌을 연출한다. 이는 디자인과 색에 대한 미적 감수성이 전반적으로 향상되며 생겨난 양상이다.

그러나 엄밀히 말하자면 중국이 빨간색과 금색만 좋아한다는 것은 옛말이다. 최근 중국의 젊은 층 사이에서 담백한 무채색과 파스텔컬러에 대한 선호도가 무척 높아지고 있기 때문이다. 일본 브랜드 무인양품의 성공이 바로 이러한 현상을 방증한다. 무인양품의 경영진은 초창기 붉은색을 선호하는 중국 소비자들이 과연 자사품의 단순한 색에 호응할지 의구심을 가졌지만, 급격한 경제성장을 이루는 중국에서 간결한 아름다움을 이해하는 소비자가 많아지고 있다고 여겨 과감히 중국 시장에 출사표를 던졌다. 현재 무

OCE의 브랜드 컬러 생활용품 브랜드 OCE는 매장 디스플레이나 제품 패키지에 간결한 무채색과 파스텔톤을 사용하여 소비자들로부터 좋은 반응을 얻고 있다.

인양품은 중국에 매년 30개의 신규 매장을 출점하며 2018년에는 선전에 무지 호텔까지 상륙시키는 등 상승세를 이어가고 있다. 그리고 이러한 간결한 무채색을 기반으로 하는 일본풍의 중국 브랜드도 늘어나는 추세다. 앞서 살펴본 노미뿐만 아니라 광저우에 기반을 둔 생활용품 브랜드 OCE 역시 파스텔톤과 무채색으로 브랜드 컬러를 입혀 좋은 반응을 얻고 있다.

과거 산업화 시대에는 효율적인 생산을 위해 디자인에 빨간색과 금색이 일괄적으로 적용되었다면, 현대 중국 사회에서는 발달된 조색 기술과 향상된 대중의 미적 안목을 기반으로 다양한 색들이 제품에 섬세하게 입혀지고 있다. 물론 오늘날에도 명절이나 길일 등 특수한 절기에는 빨간색과 금색이 적극적으로 사용되고 있으나 이를 두고 중국을 '빨간색과 금색'의 나라라고 단정 짓는 것은 장님이 코끼리를 만지는 격이라 할 수 있다.

중국 제품은 다 짝퉁이다?

예로부터 동양의 전통 예술에서 '모방'은 중요한 방법론 중 하나였다. 동양화에서는 옛 대가의 그림을 본떠 그리는 것을 '방작倣作'이라 하여 중요한 동양화 기법의 하나로 보았다. 문제는 이러한 모방의 화론이 중국의 디자인 문화에도 그대로 이어졌다는 것이다. 그로 인해 중국 디자인은 지금까지도 짝퉁 이미지에서 벗어나지 못하고 있다. 중국의 많은 브랜드에 대해 해외 브랜드의 카피캣 문제가 불거졌고 한국 소비자들 역시 명품 브랜드의 대체재로 중국의 짝퉁 브랜드를 암암리에 사용해왔다.

국내에서 유명한 중국의 전자제품 기업인 샤오미 역시 처음 등장했을 때 애플의 아이폰과 유사한 디자인으로 표절 논란이 일었으며, 중국의 루펑陆风 자동차는 영국계 자동차 회사 랜드로버Land Rover 디자인을 그대로 카피하여 표절 소송까지 휘말린 바 있다. 최근에도 영국의 전자제품 기업 다이슨Dyson이 생산하는 고급형 무선 청소기의 성능과 기술, 디자인을 모방한 일

명 '차이슨' 청소기가 한국 시장에서 화제가 되는 등 해외에서 인기를 끈 디자인은 금세 복제되어 중국 시장에 확산된다.

중국의 유명 디자이너들 역시 이러한 표절 문제로 골머리를 앓고 있으나 그 누구도 뾰족한 해결 방법을 내놓지 못하는 실정이다. 그렇다면 중국에서는 이러한 표절 문제를 어떠한 시각으로 바라보고 있을까? 이를 위해서는 먼저 중국의 '산자이山寨' 문화부터 이해해야 한다. 산자이는 원래『수호전水滸传』의 산적들이 몸을 숨기는, 울타리로 둘러싸인 거처를 일컫는 말이다. 즉 산자이는 도적질하는 행위를 뜻하는 동시에 '정부에 반하는 의적들의 거점'이라는 긍정적인 의미도 내포한다. 초창기 산자이는 2000년대 중반 무허가 업체들이 생산해낸 휴대폰을 일컫는 용어로 사용되었으나, 일부 중소기업은 유명 브랜드를 복제하는 과정에서 기존 제품에 없던 혁신적인 기능을 더하며 세계적인 기업으로 도약하기도 했다.

이처럼 복제를 통해 기업이 성장하는 사례가 늘어남에 따라 산자이라는 용어는 휴대폰뿐 아니라 점차 다른 종류의 모방, 복제 행위에도 널리 사용된다. 심지어 이러한 고가품의 복제가 저소득층의 소비욕을 충족하고 외국 브랜드의 독점을 견제한다는 해석이 설득력을 얻기 시작하며 점차 산자이를 집단적인 창조성의 표현이라 긍정적으로 인식하는 시각도 생겨나게 되었다. 산자이 문화는 소득격차가 큰 중국에서 경제력이 낮은 사람들이 부유한 사람들과 비슷한 문화를 향유하게 하고 기업의 기술 발전 속도를 가속화하며 대중의 지지와 정부의 묵시적 동의를 통해 점차 확산되어 갔다.

그러나 이러한 산자이 문화 속에서의 창조성은 피상적일 뿐이며, 지식재산권의 침해라는 치명적인 법적 문제를 피할 수 없다. 또한 산자이 문화는 산업 발전의 초창기에는 도움이 될지 몰라도 결국 경제성장을 저해하는 위험요소로 작용한다. 산자이 문화로 성장한 기업은 동시에 그 기업을 모방한 다른 산자이 제품에 의해 몰락할 수 있기 때문이다. 따라서 이러한 위험

성을 감지한 많은 중국 지식층이나 당의 고위인사들이 자성의 목소리를 내고 있으며 디자인 스튜디오를 중심으로 서명운동이 진행되는 등 산자이 문화를 뿌리 뽑고자 하는 노력이 각계각층에서 이루어지고 있다.

이제 중국은 산자이 문화의 추종자에서 벗어나 새로운 디자인 패러다임의 선두로 거듭나겠다는 포부를 품고 있다. 제조가 중심이 되는 기존의 산업사회에서는 타국의 디자인을 모방하기 급급하며 산자이라는 모방 문화를 형성했지만, 4차 산업이 중심이 되는 미래 비즈니스의 영역에서는 산자이 문화를 엄격히 배격하고 독창적인 창조의 시대로 나아가고자 하는 것이다. 심지어 최근에는 빅데이터와 인공지능 기술을 도입해 짝퉁 디자인을 엄격히 가려내고 있으니 더 이상 중국을 짝퉁 천국이라고 매도할 수만은 없을 듯하다.

| # 서구 디자인과
중국 전통의 경계에서

International China

항저우에 있는 중국미술학원中国美术学院은 중국 내에서 손꼽히는 미술대학 중 하나다. 서예와 동양화, 인터랙션 디자인에서 강세를 보이는 중국미술학원은 매번 흥미로운 전시를 기획하는 것으로 정평이 나 있다. 서구 디자인을 소개하는 전시도 많이 열리는데, 2018년에는 세계 최초의 디자인 학교 '바우하우스Bauhaus'를 테마로 전시가 열렸으며 그 규모와 퀄리티가 단연 압도적이라 혀를 내두를 수밖에 없었다. 특히 눈길을 끌었던 것은 현재 유럽에 남아 있는 바우하우스의 유산들을 그대로 옮겨왔다는 점이었다. 그 밖에도 이탈리아 포스트모더니즘 작품들, 프랑스 아르누보 시대의 식기, 네덜란드 데 스테일 작품 등을 모두 전시해놓아 박물관을 한 바퀴 도는 것만으로 유럽 디자인사를 한눈에 살펴볼 수 있었다.

미중 무역전쟁을 기점으로 중국과 미국의 정치적 골은 깊어지고 있지만, 이러한 정치적 상황과는 별개로 서양의 문화와 디자인을 적극적으로 학습하는 중국인들의 태도는 눈여겨볼 만하다. 불과 십여 년 전만 하더라도 중국 디자이너들은 폐쇄적 환경으로 인해 서구 디자인을 접할 기회가 적었고, 유학을 다녀온 소수의 사람이나 서구 환경에 노출되어 있는 홍콩 디자이너들만이 유럽식 디자인을 선보였다. 따라서 동시대 동아시아 디자인과

바우하우스 전시 항저우 중국미술학원에서 2018년에 열린 전시로, 세계 최초의 디자인 학교 바우하우스를 테마로 하고 있다. 바우하우스의 유산들은 물론이고 포스트모더니즘 작품이나 데 스테일 작품 등을 모두 전시해놓아 유럽 디자인사를 한눈에 살펴볼 수 있는 좋은 기회로 평가된다.

다르게 중국 디자인은 유독 전통미와 고전미가 짙었고 세계의 디자인 흐름과는 다른, 독자적인 디자인 양상이 전개되었다.

그러나 인터넷의 발달로 중국 사람들도 공간의 제약 없이 얼마든지 서구 디자인을 접할 수 있게 되었으며 샤오미, 화웨이 등 중국 기업들이 서구 디자이너들과 협업하는 사례가 늘어남에 따라 서구 디자인이 중국 내에 봇물처럼 쏟아지게 되었다. 일부 신생 브랜드들은 해외 디자이너들과의 협업을 콘셉트로 내세우기도 한다. 예를 들어 2015년 설립된 중국의 가구 브랜드 자오주오造作는 "세계 디자이너의 작품을 내 집으로"라는 모토 아래 국제적인 디자인상을 수상한 세계 디자이너들에게 작업을 맡기며 오프라인 매

43

자오주오의 가구 디자인　자오주오
는 국제적인 디자인상을 수상한 세
계 디자이너들과 협력하는 것으로
유명하다.

출처 www.zaozuo.com

장을 확장하고 있다. 자오주오는 전 세계 27개국의 상위 100명의 디자이너
를 선발하여 외주를 주는 방식으로 디자인을 추출하고 있으며, 이렇게 제작
된 디자인은 중국의 공장에서 생산된 뒤 합리적인 가격으로 보급된다.

　반면에, 서구 브랜드가 중국 환경에 맞춰 론칭하는 경우도 있다. 세계적
인 명품 브랜드 에르메스Hermès는 중국에서 상시아上下라는 브랜드를 론칭하
며 동양과 서양, 사람과 자연, 전통과 현대를 아우르는 브랜드로 자리 잡았
다. 이들은 가구, 패션, 액세서리, 가죽 제품 등 사람들이 일상생활에서 사용

상시아의 제품 디자인 세계적인 명품 브랜드 에르메스가 중국에서 론칭한 브랜드 상시아는 심미성과 대중성을 동시에 갖춘 것으로 평가된다.

출처 www.shangxia.com

하는 영역 전반을 아울러 디자인하며 문화 심미성을 드높였다. 상시아는 동양미학 정신을 기본으로 에르메스의 수공예적 완성도를 계승하고 있으며, 명품 브랜드의 심미성뿐 아니라 대중성 역시 획득하고 있다.

이처럼 중국 내 걸출한 브랜드들이 국제적으로 교류하고 있는 만큼 중국 디자이너들이 해외 트렌드를 반영하는 태도 역시 매우 적극적이다. 베이징에서 설립된 프랭크 추Frank Chou 디자인 스튜디오는 "동서양의 미적 균형을 맞추고 국제 디자인에 발맞추어 중국 디자인의 영역을 넓힌다"는 슬로건 아래 살롱 델 모빌레Salone del Mobile, 런던 100% 디자인, 피악FIAC, 밀라노 디자인 위크 등 다양한 국제 전시에 참가하고 있으며 2016년 밀라노 디자인 위크 때 이탈리아 마테오 렌치Matteo Renzi 총리가 수여하는 상을 수상하기도 했다. 이들이 서양의 예술사조를 제품에 응용하는 태도는 매우 적극적이다. 대표적인 예로 '콤보 소파combo sofa'는 포스트모더니즘에서 모티브를 따온 기

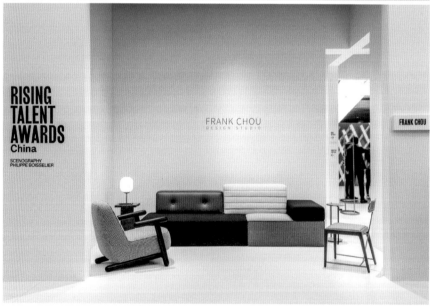

프랭크 추 디자인 스튜디오의 가구 디자인 포스트모더니즘에서 모티브를 따온 기하학적 형상과 파스텔톤의 색채를 조합하여 다양한 가구 시리즈를 선보이고 있다.

하학적 형상과 파스텔톤의 색채를 조합하여 마치 1970년대 이탈리아의 멤피스 가구 같은 느낌을 선사한다. 그 외에도 볼드bold 시리즈, 수트suit 시리즈, 스택 사이드 테이블stack side table 등 다양한 가구 시리즈에서 서양의 미니멀리즘 트렌드를 녹여낸 디자인을 선보이며 대중의 눈길을 끌었다.

　'도모 네이처DOMO nature'는 라이야난赖亚楠이 2004년 프랑스 파리에서 설립한 브랜드다. 그녀는 서구인들에게 동양의 아름다움을 전하고 싶다는 일념 아래 프랑스에서 '도모 네이처'를 만들고 4년 후 고향 중국으로 역으로 진출하며 파리와 중국을 아우르는 디자이너로 소개되고 있다. 프랑스에 오랜 세월 거주했던 경험으로 그녀의 작품에는 바로크풍의 웅장함이 배어 있으며 곳곳에 유럽풍의 대담한 장식들이 눈에 띈다. 또한 그녀는 디자인 프로젝트의 모든 요소를 총체적으로 진행하는 서구 디자이너들의 영향을 받아 비즈니스부터 건축, 실내 디자인, 그리고 제작까지 모든 과정을 일체화한 '실내 패키지'를 진행하며 명성을 쌓고 있다.

　디자인 스튜디오의 멤버가 외국인으로 구성되는 경우도 있다. 중국 항저우를 기반으로 한 가구 브랜드 핀우려우싱品物流形은 중국 디자이너 장레이张雷와 독일 디자이너 크리스토프 존Christoph John, 세르비아 디자이너 조반나 보그다노비치Jovana Bogdanovic로 이루어져 있다. 이들은 대나무 섬유로 만든 종이를 꽃병이나 조명 등 다양한 디자인으로 실험하며 기존의 중국 디자이너들과 다른 행보를 보이고 있다.

　이 외에도 많은 중국 디자이너들이 활동무대를 해외로 넓히고 있으며 다양한 디자인 트렌드를 받아들이고 해석하는 모습을 보인다. 이러한 국제성은 분명 이전의 중국 디자이너들의 행보와는 다른 모습이며 최근 몇 년간 유행처럼 번지고 있는 중국 디자인의 중요한 특징 중 하나이기도 하다. 그러나 여기에서 주목해야 할 점은 이렇게 서구 디자인을 모방하고 학습한 뒤 나아가는 중국 디자인의 '새로운' 양상이다.

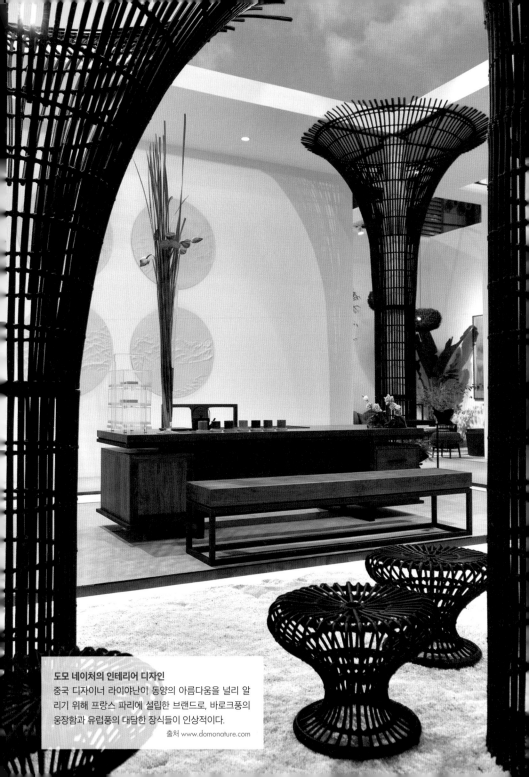

도모 네이처의 인테리어 디자인
중국 디자이너 라이야난이 동양의 아름다움을 널리 알
리기 위해 프랑스 파리에 설립한 브랜드로, 바로크풍의
웅장함과 유럽풍의 대담한 장식들이 인상적이다.
출처 www.domonature.com

핀우려우싱의 가구 디자인 중국, 독일, 세르비아 디자이너로 구성된 디자인 스튜디오 핀우려우싱은 대나무 섬유로 만든 종이를 다양한 디자인으로 실험하는 것으로 유명하다.

출처 pinwu.net

Rising China

　　문화 이론에 따르면 서로 다른 두 문화가 접촉하는 과정에서 어느 한쪽 또는 양쪽 사회의 문화가 변동되는 '문화접변' 현상이 일어난다. 중국 디자인의 국제화 현상 역시 이러한 문화접변 현상에 해당한다. 그러나 문화접변의 반동적인 결과로 전통문화가 다시 강조되기도 하는데 그것이 바로 중국 디자인의 '새로운' 양상이다.

　　현재 중국에서는 해외 유학파 출신의 신진 디자이너들의 활약이 매우 두드러지는데, 이들은 서구에서 디자인을 배웠음에도 서구 디자인 양식을 그대로 모방하지 않는다. 90년대생의 패션 디자이너 베티 리우Betty Liu는 캐나다로 이민을 가서 멜버른에서 활동하고 있지만 자신의 문화적 뿌리인 중국을 늘 염두에 두고 있었다. 서양 문화권에서 생각하는 '중국 옷은 단순하다'라는 편견을 깨고 싶었던 그녀는 중국의 '치파오旗袍'를 소재로 흥미로운 프로젝트를 진행하며 단숨에 주목을 받았다. 기존의 디자이너들이 치파오의 특징적 요소만을 디자인에 차용했다면 그녀는 치파오와 서양의 예술사조를 결합하여 새로운 치파오의 이미지를 구현해냈다. 그리고 기존 서양의 입체 재단 방식과는 다른 양식의 패션을 제시하였다. 서양에서는 주로 인체나 모형에 옷감을 대어 인체의 라인을 중시한 의복을 만들었다면, 동양에서는 천을 마름질하고 각 부분을 재단한 후 이어 붙이는 평면의 의상을 만들었는데 그녀는 이러한 동양의 재단 방식을 차용하여 옷을 디자인했다. 실과 바늘을 이용한 기존의 서양 재단과 달리 마치 종이접기처럼 천을 접어 입체의 옷을 만든 것이 특징이다.

　　중국을 대표하는 시각 디자이너 허젠핑何见平은 저장성 푸양 출신으로 항저우 중국미술학원 평면 디자인과를 졸업한 후 독일 유학을 떠나 그래픽 디자인을 전공했고 현재 베를린에 살고 있다. 처음 접한 독일의 디자인 교육은 그가 그동안 배웠던 것과 완전히 달랐고, 서양의 현대 디자인과 회화들은

베티 리우의 패션 디자인 치파오와 서양의 예술사조를 결합하여 새로운 치파오의 이미지를 구현해냈다.

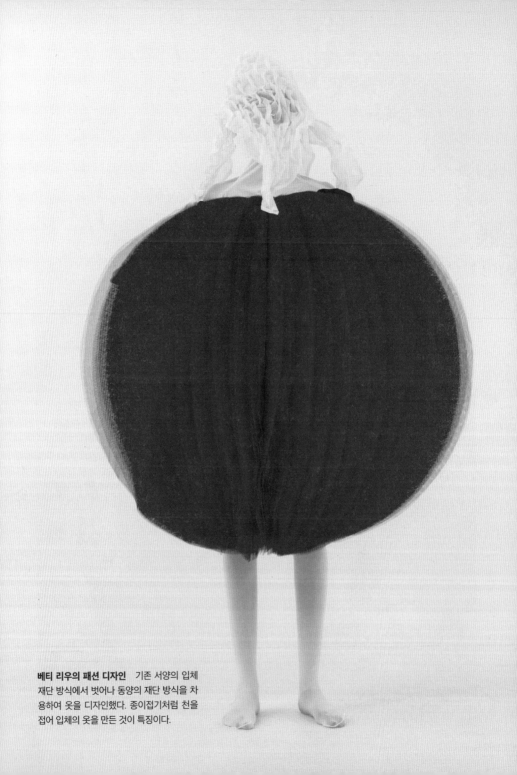

베티 리우의 패션 디자인 기존 서양의 입체
재단 방식에서 벗어나 동양의 재단 방식을 차
용하여 옷을 디자인했다. 종이접기처럼 천을
접어 입체의 옷을 만든 것이 특징이다.

그에게 강한 충격을 주었다. 그렇게 초기 몇 년 동안은 중국에서 배웠던 것을 완전히 잊고 서양인이 되어 그들처럼 작업해보려 했으나 곧 자신과 그들의 뿌리가 완전히 다르다는 사실을 절감했다. 이후 그의 작업은 독일의 기하학적 스타일을 기반으로 하되 동양미가 흐르는 방향으로 변모하기 시작했다. 수묵화처럼 흑백의 톤을 구성하고, 영문 폰트와 함께 붓글씨를 첨부하는 식이었다. 허젠펑의 작품들은 서양 문화권에 있더라도 자신이 나고 자란 중국의 디자인 요소를 사용하고자 하는 그의 디자인적 세계관을 대변한다.

이처럼 중국의 신진 디자이너들은 해외에서 교육을 받았음에도 중국의 문화적 요소를 다양하게 사용하며 자신이 중국인이라는 것을 가감 없이 드러낸다. 한 가지 주목할 점은 이러한 '국풍'의 추세가 새로운 소비의 주역인 지우링허우90后(1990년대 출생자)들에게서 두드러진다는 것이다. 여기에 미중 무역전쟁까지 격화되면서 최근 중국 시장에는 '소비 애국주의'라는 코드가 더해지고 있는 추세다. '중국이 부상하다China Rising'로 의역할 수 있는 '국조国潮'라는 키워드가 다양한 매체에 수시로 등장하고 있으며 젊은이들은 자신의 중국적 정체성을 드러내는 데 적극적이다.

국가적으로도 이러한 중국풍 디자인을 장려하는 분위기다. 자금성紫禁城(고궁박물원)은 2018년 자체적으로 고궁 브랜드의 립스틱과 마스크팩 등을 출시하며 전통문화의 대중화에 힘을 쏟고 있다. 국보 색상을 재현한 여섯 종의 립스틱은 전통 문양이 그려진 케이스에 담겨 판매되었는데, 반나절 만에 무려 2만 개의 주문이 몰렸다. 이런 인기에 힘입어 최근에는 문구까지 출시하며 중국의 전통문화를 디자인으로 표현하는 폭을 넓히고 있다.

이러한 국풍 트렌드를 빠르게 캐치하여 디자인에 표현한 브랜드로 '리닝李宁'이 있다. 1990년 설립된 스포츠 브랜드 '리닝'은 뉴욕 패션위크, 파리 패션위크 등 국제 패션무대까지 등장하며 '차이나 패션 디자인'의 새로운 흐름으로 주목받고 있다. 큼지막하게 쓰인 중화문명을 상징하는 번체, 눈을

허젠핑의 그래픽 디자인 현대적인 소재를 사용하였지만 동양미가 흐르는 그의 작품은 서양 문화권에 있더라도 자국의 디자인 요소를 사용하고자 하는 그의 디자인적 세계관을 대변한다.

출처 hesign.com

왼쪽 **국조 키워드로 제작된 홍보 포스터** 현재 중국에서는 '국조'라는 키워드가 다양한 매체에 등장한다.
오른쪽 **고궁박물원의 기프트 디자인** 국보 색상을 재현한 립스틱이 전통 문양이 그려진 케이스에 담겨 있다.

강하게 자극하는 빨간색과 노란색, 그야말로 "내가 바로 중국이다"라고 외치는 듯한 촌스러운 패션 같지만 최근 중국 젊은이들 사이에서는 '힙합 문화'와 어울리며 열광적인 지지를 얻고 있다. 더 이상 중국이라는 국가 브랜드가 부끄럽지 않게 되었다는 것, 중국이라는 글씨가 대문짝하게 쓰인 옷을 입는 행위가 '힙하게' 느껴진다는 것. 이것은 '중국'이라는 국가 브랜드의 변화된 인식을 반영하는 산물이라 볼 수 있다.

중국 온라인 쇼핑몰 티몰天猫에서도 현재의 소비 트렌드를 '국조'로 파악하여 중국에서 가장 주목받는 디자이너 및 브랜드들과 협업 프로젝트를 진행하였다. 이들이 국제적인 수준에서 비즈니스를 인정받을 수 있도록 브랜드 마케팅 등을 지원하는 것이다. 이러한 티몰의 협조로 현재 많은 중국 브랜드들이 자국의 전통과 역사를 적극적으로 발굴하였으며 '국조'를 기반으로 새로운 중국 시장을 열어가고 있다.

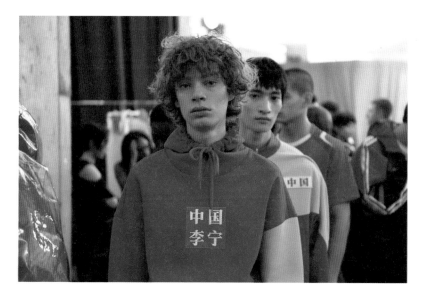

리닝의 패션 디자인 큼지막하게 쓰인 중화문명을 상징하는 번체, 눈을 자극하는 빨간색과 노란색 등의 디자인은 국풍 트렌드와 맞물려 중국 젊은이들의 열광적인 지지를 얻고 있다.

티몰의 국조 프로젝트 온라인 쇼핑몰 티몰에서는 현재 소비 트렌드를 국조로 파악하여 가장 주목받는 중국 디자이너 및 브랜드들과 협업 프로젝트를 진행하였다.

문화접변 과정에서는 한 문화가 다른 문화에 완전히 대체되며 상실되는 동화 과정도 발생한다. 그러나 문화적 전통이 깊은 나라에서는 타문화를 선택적으로 흡수하여 수정과 변용을 통한 문화발전이 이루어지는 사례도 존재한다. 중국 역시 디자인의 문화접변 현상에서 디자인이 서구화되는 과정과 전통문화로의 반동을 모두 겪은 뒤 수용과 변형을 통해 새로운 디자인 시대로 나아가고 있다. 그것이 바로 '신新중국풍' 디자인이다.

일례로 앞서 언급한 프랭크 추 디자인 스튜디오의 작업을 살펴보자. 프랭크 추 디자인 스튜디오는 미니멀리즘을 기반으로 국제 트렌드에 발맞추어 작업을 하고 있지만, 그가 정작 밀라노 디자인 위크에서 수상한 작품은 중국 고대의 옷을 걸치는 방식에 기반한 접이식 스크린 가구였다. 이 스크린 가구는 유연한 천으로 되어 있어 방의 칸막이로 어디든 설치할 수 있으며 잡다한 물건을 담는 가구로도 활용할 수 있다. 이 가구는 이동이 쉬운 현대의 '노마딕 테리어(노마드 인테리어)'와 중국 전통의 역易(변함)의 정신이 결합된 개념으로 중국의 정신과 인테리어 트렌드를 적절하게 혼합하였다.

베이징에서 출발한 가구 회사 판지梵几 스튜디오 역시 북유럽과 일본 가구의 느낌을 갖고 있지만 한편으로는 중국 명나라 시대의 전통 가구처럼 보이기도 한다. 특유의 유려한 라운딩이 돋보이는 판지 제품들은 북유럽 스타일의 이케아IKEA 가구와 함께 집에 배치해 놓아도 전혀 위화감이 없다. 판지의 대표적인 아이템 '롱 부디스트 체어long Buddhist Chair'는 서양 문화권에서는 볼 수 없는 의자의 형태로 옛 중국 사람들이 편하게 걸터앉거나 가부좌를 하고 앉을 때 이용하는 의자다. 서양식 가구에 익숙해진 현대인에게는 낯선 형태이지만 판지에서는 이 옛 의자의 형태를 그대로 가져와 현대의 의자로 재탄생시켰다.

이처럼 급속한 국제화를 거친 후 전통으로 눈을 돌리는 중국 디자인의

프랭크 추 디자인 스튜디오의 핑 스크린 밀라노 디자인 위크 수상작으로, 중국 고대의 옷을 걸치는 방식에 기반한 접이식 스크린 가구이다. 중국의 전통 정신과 인테리어 트렌드를 적절하게 혼합한 것으로 평가된다.

판지의 가구 디자인 북유럽 스타일과 중국 명나라 시대의 전통 가구 느낌을 동시에 갖는 판지 스튜디오의 가구들. 대표 아이템 '롱 부디스트 체어'는 서양 문화권에서는 볼 수 없는 의자의 형태로 옛 중국 사람들이 사용하던 의자의 형태를 그대로 가져와 현대의 의자로 재탄생시킨 것이다.

행보는 문화접변에 이은 문화발전 단계를 드러낼 뿐 아니라 마케팅 전략에 있어서도 중요한 포인트다. 유구한 역사와 문화에 대한 고취는 소비자들의 애국심을 자극하며 유불선儒佛仙 전통 철학은 현대 브랜드 이념으로 치환되어 브랜드 가치를 높인다. 또 서구 세계로 진출하는 데 있어 동양의 전통 철학은 중요한 차별점인데 중국 디자이너들 역시 이를 잘 인지하고 적극 활용하고 있다. 같은 동아시아 철학과 문화를 공유하는 한국에서도 이러한 중국 디자인의 행보를 면밀히 살펴 중국과 서양, 한국 사이의 '운용의 묘'를 발휘해야 하는 시점이다.

2장

포스트 팬데믹 시대의 중국 디자인

메타버스 디자인,
중국이 꿈꾸는 원우주

현실을 초월한 가상의 우주, 가상세계

코로나19는 사회 전반에 큰 변화를 야기하였으며 인류사에 유례없는 팬데믹 상황은 보건 문제뿐 아니라 국가의 경제 및 산업 구조의 지형도를 급속도로 바꾸어 놓았다. 특히 사람들과의 교류가 어려워지자 온라인에서 현실과 유사한 경험을 할 수 있는 서비스로 가상세계, 즉 메타버스Metaverse에 대한 수요가 급증하게 되었다.

메타버스는 '초월'을 뜻하는 메타meta와 '세계, 우주'를 뜻하는 유니버스universe의 합성어로 현실을 초월한 가상의 우주, 가상세계를 의미한다. 최근에는 메타버스가 가상융합기술Extended Reality과 결합되며 사람들에게 새로운 체험을 제공하고 있다. 과거 아바타를 통한 가상세계 시스템이 주로 게임에서 이용되었다면 현재 메타버스는 프로모션, 엔터테인먼트, SNS 등 다양한 산업과 결합되며 팬데믹 시국의 새로운 대안으로 떠오르고 있다. 미국의 조 바이든Joe Biden 대통령이 닌텐도 스위치로 발매된 '모여봐요 동물의 숲'에서 선거운동을 진행한 것이나 인기 걸그룹 블랙핑크가 네이버 메타버스 서비스 '제페토ZEPETO'에서 팬사인회를 한 것이 그 사례이다.

한편 바이트댄스字节跳动, 텐센트, 알리바바 등의 디지털 기업이 메타버스에 투자하기 시작하면서 중국 내에서도 메타버스 산업은 유례없는 호황을

맞게 되었다. 중국은 메타버스를 원우주元宇宙로 표현하며 자국 정서에 걸맞은 시스템으로 발전시키기 시작하였다. 2022년 양회에서는 각 분야의 전문가들이 중국의 도시 특성에 맞는 메타버스 플랫폼 정책을 발표하였으며 전국적으로 메타버스 공간 체험을 위한 클러스터를 조직하기 시작하였다. 특히 코로나19로 타격을 받은 관광과 무역 등의 산업은 가상현실인 메타버스를 통해 해결점을 찾아가고 있다.

이처럼 중국에서는 메타버스 산업을 코로나19 이후 디지털 경제를 이끌어가는 주요 플랫폼이자 핵심 기술로 여기며 관련 투자와 지원 정책을 아끼지 않고 있다. 디자인 역시 현대 산업 양식의 한 축으로 필연적 변화를 맞이하게 되는데, 메타버스 시대에 걸맞은 디자이너들의 역할론이 대두되며 중국 디자인은 이제 새로운 양상에 접어들게 되었다.

가상인간을 위한 퍼스널 브랜딩 디자인의 등장

안녕하세요. 덩리쥔邓丽君입니다. 모두 새해 복 많이 받으세요!

2021년 12월 31일, 중국 장쑤 TV의 신년 특집 프로그램에 이색적인 풍경이 연출되었다. 바로 1995년에 사망한 「첨밀밀」의 가수 덩리쥔이 TV에 나와서 신년인사를 건넨 후 가수 저우선周深과 나란히 서서 함께 노래를 부른 것이다. 덩리쥔은 현재 존재하지 않지만 가상인간으로 생생하게 구현되어 TV에 등장했고 덩리쥔을 그리워하던 한국 팬들에게도 큰 화제가 되었다.

가상인간 덩리쥔을 개발한 업체는 중국의 가상현실 전문 업체인 디지털 왕국数字王国으로, 미스틱 라이브Mystique Live라고 불리는 머신러닝 기술을 적극 활용하였다. TV 속 덩리쥔이 정말 살아 있는 것처럼 느껴질 만큼, 현재 중국에서는 가상인간을 구현하는 기술이 급속도로 성장하고 있다. 베이징 동계올림픽에서는 가상인간 앵커가 등장하여 수화통역을 담당했으며 중국

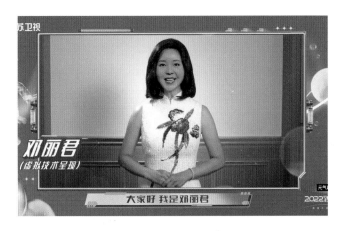

가상인간 덩리쥔 1995년에 사망한 덩리쥔이 가상현실 캐릭터로 구현되어 신년인사를 건네는 모습이다.

의 부동산 개발업체 완커万科에서 회계 업무를 담당한 가상인간 추이샤오판 Cui Xiaopan은 2021 최우수 신입사원상을 수상했다. 알리바바에 고용된 첫 디지털 인간 아야이ayayi는 잡티 없이 하얀 피부로 프랑스 화장품 브랜드 겔랑 Guerlain과 협업하였고, 퇴마사 콘셉트의 뷰티 인플루언서 류예시柳夜熙는 중국식 메이크업, 사이버 펑크 메이크업 등 이색적인 메이크업으로 틱톡에서 나흘만에 팔로워 3백만 명을 모았다. 이러한 가상의 인플루언서, 즉 버추얼 인플루언서들은 사생활 통제가 가능하고 비용이 일정하며 노화가 진행되지 않는다는 장점 때문에 크게 각광받고 있다.

이러한 가상인간의 활약과 더불어 디자인의 대상 역시 급속도로 확장되고 있다. 과거 퍼스널 브랜딩 디자인의 영역이 연예인이나 실존 인물에 초점을 두었다면 현재 중국에서는 버추얼 인플루언서를 관리하고 제작하는 전속 디자인까지 등장하며 새로운 디자인의 영역이 전개되는 중이다. 둥투위저우动图宇宙라는 기업은 가상인간들을 관리해주는 소속사로 가상인간 아시阿喜를 매니징하며 버추얼 인플루언서를 위한 퍼스널 브랜딩 디자인의 영

왼쪽 **가상인간 아야이** 알리바바에 고용된 첫 디지털 인간으로 잡티 없이 하얀 피부가 인상적이다.
오른쪽 **뷰티 인플루언서 류예시** 퇴마사 콘셉트의 버추얼 인플루언서로 틱톡에서 인기를 끌고 있다.

역을 선보였다. 둥투위저우는 아시를 모델로 중국풍, MZ풍 등 다양한 광고를 제작했는데, 아시에게 10대 소녀 같은 상큼한 이미지를 부여하며 기존 시장과 차별화를 꾀했다는 것이 특징이다.

이처럼 아시가 인기를 끌자 이번에는 '뉴단싱扭蛋星'이라는 가상인간 제작 플랫폼을 선보인다. 캐릭터 디자이너들이 자신의 가상인간을 제작하여 업로드하면 기업에서 자사 이미지에 어울리는 모델을 선정하여 계약을 맺게 되는데 뉴단싱은 이 거래를 매개해주는 '소속사' 역할을 하는 셈이다. 이러한 거래들은 둥투위저우의 데이터베이스로 축적되며 중국의 각 도시별로 선호하는 모델 이미지 등의 통계와 이미지를 제공한다. 즉 기업에서는 가상인간을 제작하는 과정에서 자사와 어울리는 모델 이미지를 추출할 수 있게 되고 이를 다시 모델의 굿즈, 이모티콘, 광고 등에 반영하며 데이터에 기반해 가상인간의 브랜딩 이미지를 디자인할 수 있게 되는 것이다.

버추얼 디자인은 인간을 위한 물질 기반의 디자인 제작 과정보다 비용

가상인간 아시 둥투위저우에서 매니징한 버추얼 인플루언서로 10대 소녀 같은 상큼한 이미지를 부여받아 다양한 광고에 등장하였다.

과 시간이 몇 배는 절감된다는 점에서 크게 각광받고 있다. 예를 들어 버추얼 인플루언서를 위한 의상을 제작한다고 했을 때 디지털상에서 제작이 이루어지기 때문에 실제 의상의 소재나 인건비, 단가 등을 계산하지 않아도 되며 모델의 의사나 신체의 변화에 따른 위험 등을 고려하지 않아도 되기 때문이다. 심지어 브랜딩 디자인 이미지에 맞추어 모델의 외모와 스타일 역시 자유자재로 바꿀 수 있기에 버추얼 인플루언서를 위한 디자인은 포스트 팬데믹 시대에 걸맞은 새로운 트렌드로 자리 잡고 있는 중이다.

물리적 제약이 없는 가상현실 공간 디자인

2022 베이징 동계올림픽이 개최되었을 때 많은 이들은 중국의 엄격한 코로나19 방역규제 때문에 해외 인사들의 중국 방문이 쉽지 않으리라 예측했다. 실제 중국의 집중시설 격리 정책은 올림픽 상황에서도 예외가 없었고 많은 올림픽 관계자들이 중국 국경을 넘지 못한 채 원격으로 소통해야 했다. 그러나 위기는 기회를 낳는다 했던가, 코로나19로 인한 물리적 이동이 불가능해지자 중국의 기업들은 국경의 단절을 극복할 수 있는 방

법들을 고안하기 시작했다. 우선 중국의 대표 IT 기업 알리바바가 동계올림픽 참가자들을 위한 클라우드 ME 서비스를 발표하였는데 이는 메타버스의 혼합현실과 홀로그램 기술을 바탕으로 올림픽 참가자와 원거리에 있는 상대방이 실시간으로 얼굴을 마주보며 대화를 나눌 수 있는 서비스였다. 클라우드 ME 서비스 발표 행사에서는 알리바바의 다니엘 장Daniel Zhang 회장과 토마스 바흐Thomas Bach 국제올림픽위원회 위원장이 원격으로 만나면서 큰 이슈가 되었다. 또 클라우드 팝업스토어에 참가자가 입장하면 전신과 거의 동일한 홀로그램이 구현되었는데 이는 비주얼적으로 실제 사람을 만나 대화하는 것과 거의 차이가 없었다. 다니엘 장 회장은 디지털 기술을 통해 몰입도 높은 스포츠 경험을 확장시키기 위해 노력하고 있다는 말로 회담을 끝맺으며 중국 메타버스의 미래를 시사했다. 실제로 모건 스탠리Morgan Stanley 는 중국 메타버스 시장이 한화 약 9,800조 원으로 성장할 것임을 전망했고,

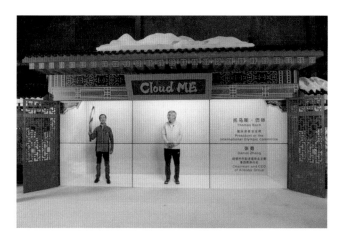

클라우드 ME 서비스 중국의 IT 기업 알리바바가 베이징 동계올림픽 당시 개발한 클라우드 서비스로, 올림픽 참가자와 원거리에 있는 상대방이 실시간으로 얼굴을 마주보며 대화를 나눌 수 있는 것이 특징이다. 사진은 서비스 발표 행사에서 원격으로 만난 알리바바의 다니엘 장 회장과 토마스 바흐 국제올림픽위원회 위원장의 모습이다.

포스트 팬데믹 시대의 중국 디자인

메타버스 공간 시랑 IT 기업 바이두가 론칭한 가상 플랫폼으로 '희망의 땅'이라는 뜻이 담겨 있다.

이를 입증이라도 하듯 알리바바는 AR과 VR 기술을 연구하는 XR 실험실을 본격적으로 출범시키며 메타버스 연구에 천문학적인 비용을 들이고 있다.

이제 메타버스 공간은 실제 사람들의 삶까지 침투하고 있다. 중국의 대표 검색엔진 서비스 바이두는 '희망의 땅'이라 불리는 메타버스 공간 시랑 XiRang이라는 가상 플랫폼을 론칭했다. 이곳에서 사용자는 자신의 아바타를 만들어 회의나 쇼핑을 하고 다른 사용자와 교류하며 실제의 삶을 재현한다. 현재 한국에서도 네이버가 SNS 기능을 결합시킨 가상현실 공간 제페토를 만들며 10대를 중심으로 인기를 끌고 있는데 중국의 바이두 역시 이와 유사한 공간을 탄생시킨 셈이다. 제페토와 시랑은 모두 양국의 대표 검색엔진 기업이 서비스하는 가상현실 공간으로 플랫폼 내 기업이 입점하여 브랜드 체험을 제공하고 휴대폰 마이크를 통해 사용자가 주도적으로 유저들과 소통할 수 있다는 공통점이 있다. 그러나 제페토가 클럽이나 게임의 요소를 결합하여 유희적인 놀이공간에 집중했다면, 시랑은 공상과학 테마와 고대

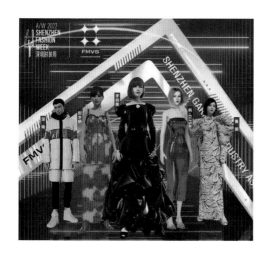

2022 A/W 선전 패션위크 인공지능과 가상현실 기술을 이용하여 연출된 메타버스 패션쇼

소림사 같은 공간들로 미래와 전통을 결합한 문화적 공간을 창출하였다는 점에서 디자인적 차별성을 갖는다. 이제 공간 디자이너들은 물리적 제약에 따른 오프라인 공간을 떠나 사랑 같은 가상현실 공간에서 디지털 아바타가 활동하는 맵을 만들며 창의적인 공간을 창조하는 중이다. 또 아바타 디자이너들은 아바타를 기획하고 의상과 아이템을 디자인하며 자유롭게 자신을 표현하고자 하는 사용자들의 니즈를 만족시키고 있다.

이러한 메타버스 디자인의 시류에 편승하듯 중국에서는 2022년 4월, 중화권 디자이너들을 대상으로 메타버스 패션 디자인 대회를 개최했다. 대회는 3개월가량 진행되었으며 중국 본토의 디자이너들이 대거 참여했는데 메타버스 시대에 걸맞은 패션 디자인뿐만 아니라 인터랙티브 디자인, 캐릭터 디자인 등 다양한 분야의 디자인이 융합된 작품들이 출품되었다. 또 2022 A/W 선전 패션위크에서는 인공지능과 가상현실 기술을 이용하여 패션을 3D로 구현하며 온·오프라인으로 패션쇼를 연출했다. 실제 의상과 가상 의상을 가상 모델과 실제 모델에게 입히면서 다양한 장면이 연출되었고 국외

에 있는 바이어도 가상현실을 통해 패션쇼를 관람하고 옷을 구매할 수 있도록 함으로써 메타버스 디자인의 새로운 장을 열고 있다.

전시 디자인의 패러다임을 바꾸다

코로나19에 직격탄을 맞은 산업이 관광 및 여행 산업이라는 것은 주지의 사실이다. 과거 장기간의 입국자 격리와 반복되는 도시 봉쇄를 경험했던 중국 역시 예외가 아니었으며, 중국의 여행사들은 외국인 관광객은 물론이고 내국인 모객에도 난항을 겪은 바 있다. 그러나 이런 시국을 틈타 몇몇 여행사들은 메타버스를 이용한 온라인 여행으로 소비자들에게 새로운 경험을 제공하고 있다.

그중 근래에 열린 가장 흥미로운 테마로 둔황 막고굴 메타버스 전시가 있다. 막고굴은 중국 간쑤성 둔황에 있는 불교 유적 석굴사원으로 중국에서는 윈강석굴, 룽먼석굴과 더불어 중국의 대표적인 3대 석굴로 손꼽힌다. 1987년 유네스코 세계문화유산에 등록된 둔황 막고굴은 천여 년에 걸쳐 만들어진 석굴로 세계에 현존하는 석굴 중 가장 규모가 크고 유물도 가장 풍부하다. 그러나 이곳을 여행하는 것은 중국 사람들 입장에서도 쉽지 않은 일이다. 우선 막고굴은 중국의 수도 베이징에서 비행기를 다섯 시간 탄 다음 중간 경유지에서 두 시간의 비행기를 또 타야 할 만큼 외진 곳에 위치한다. 또 문화재 보호를 이유로 735개의 석굴 중 일부만 대중들에게 공개되었으며 그마저도 예약이 치열하다. 이처럼 둔황 막고굴 여행은 팬데믹 이전에도 쉽지 않은 일이었고 지금은 산발적인 전염병 발병 상황 때문에 현실적으로 관람이 매우 어려운 실정이다. 그러나 중국의 대표적인 인터넷 서비스 기업인 텐센트는 AR 기술로 둔황 막고굴의 벽화와 조각들을 1:1의 비율로 재현한 전시회를 기획, 휴대폰과 VR 기기로 막고굴의 예술 작품을 감상할 수 있게 만들었다. 전시장에는 벽화 미술품 69점이 그대로 재현되어 있고

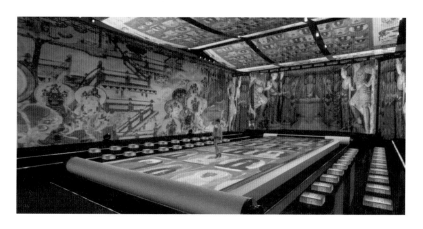

둔황 막고굴 메타버스 전시 인터넷 서비스 기업 텐센트가 AR 기술을 활용하여 메타버스 세계에서 재현한 전시로, 관람객은 휴대폰과 VR 기기로 막고굴의 예술 작품을 감상할 수 있다.

벽화에 새겨진 비천녀들은 관람객의 눈앞에서 너울너울 춤을 춘다. 그리고 관람객들은 벽화 속 인물들과 직접 대화하며 마치 천 년 전으로 타임슬립된 느낌을 받는다.

　이처럼 메타버스의 세계에서 재현된 둔황 막고굴은 가상현실과 증강현실의 결합으로 여행자들에게 마치 직접 막고굴에 입장한 듯한 몰입된 체험을 제공한다. 현재는 중국에 가장 많은 불교 문화 콘텐츠가 모여 있는 둔황 막고굴을 중심으로 이러한 온라인 여행 서비스가 시작되었지만 향후 기술의 발전과 함께 다양한 관광지들이 새로운 메타버스 여행지로 각광받을 수 있으리라 생각한다. 그리고 이러한 여행산업의 변화는 미래의 디자인 생태계에도 영향을 미치게 될 것이다. 과거에는 소비자가 여행지에 찾아가 만지고 체험하는 직접 경험이 주를 이루었다면, 메타버스 여행의 시대에는 기획자, 디자이너가 여행 테마를 제작하고 이를 시각적으로 구현하는 크리에이터의 역할이 중요하기 때문이다.

　메타버스 시대의 새로운 기획과 디자인의 역할을 증명한 사례가 바로

바이쥐사 길상다문탑 온라인 전시 쉬후이 예술관과 상하이 미술대학이 합작하여 만든 메타버스 공간으로 새로운 전시 디자인의 장을 열었다는 평을 받고 있다.

쉬후이 예술관徐汇艺术馆에서 주최한 바이쥐사白居寺 길상다문탑吉祥多门塔 온라인 전시회다. 티베트에서 가장 높고 큰 탑을 보유하고 있는 바이쥐사는 티베트불교의 가장 대표적인 문화유산으로, 쉬후이 예술관과 상하이 미술대학 디지털예술학과가 합작하여 전시를 체험할 수 있는 메타버스 공간을 만들며 새로운 전시 디자인의 장을 열었다. 전시에 접속한 관람객에게는 가상의 아바타가 주어지고 마치 롤플레잉 게임 같은 맵 속으로 입장하게 된다. 여행지의 가이드와 같은 안내자가 "광장에 모이면 다문탑에 들어갑니다"라고 공지하는데 전시에 들어온 관람객 아바타들이 일정 수 이상 광장에 모이면 다음 장소로 이동한다. 관람객은 게임처럼 지도 속에서 다른 관람객을 따라 이동하거나 탐색하고 주변 관람객들과 채팅이나 오디오로 교류하

기도 한다. 이어 문화재 내 지정된 위치에는 보라색 느낌표 아이콘이 뜨는 데 이 아이콘 주위로 가까이 다가가면 벽화와 관련된 사진이나 동영상을 볼 수 있다. 또 다른 테마관에서는 콘텐츠의 다양성을 높이기 위해 메타버스 공간을 오프라인 전시와 연계하여 생중계하고 있으며 카메라 전환만으로 수천 킬로미터 떨어진 티베트의 아름다운 풍경을 볼 수 있다. 이 같은 '전시 관람 + 가상현실 + 소셜 활동'을 결합한 새로운 형태의 메타버스 여행은 관람객이 문화재를 수동적으로 감상하는 것을 넘어서 주체적이고 적극적으로 여행지를 체험 및 탐색할 수 있는 기회를 제공한다는 데 의의가 있다.

바이쥐사 전시의 디자인 작업을 주도한 상하이 미술대학 리치엔성李谦升 교수는 인포메이션 디자인의 중요성을 강조하며 다문탑의 맵 디자인을 생생하게 구현하고자 노력했다고 전했다. 특히 다문탑으로 들어가는 계단 입구는 매우 좁아 관람객의 정체 현상을 일으키는데 이를 가상세계에서도 똑같이 모방하며 실재감을 높였다. 물론 사이버상에서는 관람객의 정체 현상을 기술적으로 해결할 수도 있었지만 이러한 불편함을 의도적으로 제공한 것이다. 그러자 일부 관람객은 온라인에서 흔히 느낄 수 없는 '붐비는' '답답한' 체험에 더욱 재미를 느꼈다고 말했다.

이와 같이 온·오프라인을 결합한 다양한 시도들은 중국에서 코로나19가 완전히 종식된 후에도 여행 산업의 새로운 대안으로 자리 잡을 가능성이 크다. 땅이 워낙 크고 넓어 단기간 안에 관광지를 둘러보기가 쉽지 않거니와 현재 중국 소비자들이 메타버스가 결합된 사이버 여행을 교육과 오락의 일환으로 즐기고 있기 때문이다. 중국 디자이너들 역시 펜데믹 이후로 급변하는 소비자들의 트렌드에 맞추어 기존의 디자인 문법을 가상현실 공간의 세계로 이동하고 있다. 이들이 열고 있는 새로운 모습의 원우주는 과연 어떤 모습일까? 이것이 바로 팬데믹 이후 중국 디자인을 주목해야 하는 이유다.

★ 02 | 중국의 가상현실 디자인, 현실이 되다

C4D, 2D에서 4D의 시대로

십여 년 전 한국의 인터넷 게시판에 '대륙의 3D 시리즈'가 올라와 화제가 된 적이 있었다. 많은 이들이 중국 영화의 조악한 3D 그래픽과 우스꽝스러운 합성에 실소를 터뜨렸다. 중국의 영상 디자인과 컴퓨터 그래픽 기술이 한국보다 한참 뒤떨어짐을 여실히 보여주는 사례였다. 그러나 최근 몇 년 사이 이들의 컴퓨터 그래픽 기술은 놀랍도록 성장했다. 중국의 3D 그래픽 디자인은 한국 디자이너들 사이에서 빈번히 회자되며, 심지어 중국의 3D 디자인 전문가가 한국에 초빙되어 강연을 할 정도다. 과거 이들의 조악한 컴퓨터 그래픽 기술과 비교하면 그야말로 상전벽해인 셈이다.

그렇다면 중국의 그래픽 디자인이 이토록 급격하게 발전할 수 있었던 결정적 동력은 무엇일까? 물론 급속한 경제발전으로 인한 생활수준의 향상과 심미안의 변화가 주요 원인이겠지만, 이를 뒷받침하는 기술력을 간과해서는 안 된다. 스마트폰의 보급이 중국의 4차 산업혁명을 이끌었듯, 기술의 발달은 사회의 변화를 가속화한다. 그리고 그래픽 디자인의 발전을 견인한 기술은 바로 'CINEMA 4D'이다.

CINEMA 4D(이하 C4D)는 3D 프로그램의 명가 맥슨Maxon에서 야심차게 내놓은 새로운 3D 프로그램이다. 초창기 C4D는 전통적인 3D 프로그

CINEMA 4D 프로그램과 관련 작품 3D 프로그램의 명가 맥슨에서 출시한 새로운 3D 프로그램. VR 콘텐츠 제작에 유용한 툴로 각광받고 있으며 중국 그래픽 디자인의 발전을 견인한 기술로도 알려진다.

램인 마야, Max에 비해 인지도가 적었지만 직관적인 툴로 디자이너들이 배우기 쉽고 모션그래픽에 특화되어 있으며 어도비와 호환이 좋다는 이유로 2016년부터 대중화되기 시작했다. 최근 C4D는 3D 모델링뿐 아니라 모션 그래픽, 게임 개발, 제품 디자인, 애니메이션 등 다양한 분야에서 활용되며 VR 콘텐츠 제작에도 유용한 툴로 각광받고 있다.

한 가지 흥미로운 점은 C4D 유저 비율이 중국에서 유독 높게 나타난다는 사실이다. 이들의 C4D 활용 방식이나 결과물 또한 매우 다채롭다. C4D가 주요한 디자인 도구로 사용될 것이라는 징후는 디자이너에게 C4D의 수행 능력을 포토샵과 일러스트레이터 같은 기본 역량으로 요구하는 중국 회사들이 증가하는 현상에서 목격된다. 실제로 포스터, 웹페이지 배너, 제품 비주얼 등 다양한 그래픽 디자인의 영역에서 C4D가 적극 활용되고 있다.

그렇다면 왜 중국은 C4D에 열광하는 것일까? 첫째로 C4D가 중국인의 심미성을 구현하기에 최적화되어 있기 때문이다. 중국인들은 대체로 화려하고 웅장한 디자인을 선호하지만, 과거에는 이러한 심미성을 완벽히 충족시킬 수 있는 기술이 없어 촌스럽고 조악한 형태의 디자인에 머물렀다. 그

포스트 팬데믹 시대의 중국 디자인

과거의 중국 그래픽 디자인 화려하고 웅장한 디자인을 구현하는 기술이 부족하였음을 알 수 있다.

러나 C4D는 세계 유저들이 공유하는 다양한 오픈소스를 바탕으로 이미지
실제 질감에 가깝게 구현하면서 화려한 디지털 효과를 부여한다.

두 번째로 모바일 인터페이스에서는 C4D를 이용한 디자인의 가시성
이 압도적으로 높기 때문이다. PC 기반의 웹 환경에서 모바일 환경으로 서
서히 넘어간 한국과 달리, 중국은 웹에서 모바일 환경으로의 전환이 급격하
게 이루어졌다. 현재 중국의 젊은 세대는 PC보다 모바일 경험에 더 익숙하
며 디자인 포맷 역시 모바일 환경을 중심으로 발전되어 있다. 그런데 모바
일 환경에서는 PC 기반의 가로 포맷이 아닌 세로 포맷의 영상이 보편적이
다. 또 화면이 작기 때문에 소비자의 눈에 띄기 위해서는 자극적이고 화려
한 디자인을 필요로 한다. 따라서 포토샵과 일러스트레이터 같은 기존 프로
그램보다 훨씬 선명한 이미지를 만들 수 있는 C4D가 디자인 툴로 채택되
었다. 실제로 세일 시즌이 되면 티몰이나 징동京东 같은 온라인 쇼핑몰들은
C4D에 기반한 디지털 이미지를 모바일 화면에서 화려하게 구현하곤 한다.
즉 중국 내 C4D의 발전은 종이 포스터에서 웹 배너, 그리고 모바일 배너로

C4D 프로그램으로 제작된 포스터 웹 배너, 포스터 등 다양한 영역에서 C4D가 적극 활용되고 있다.

의 디지털 환경의 변화를 발 빠르게 반영한 결과라 할 수 있다.

　　마지막으로, VR 산업이 급속도로 발전하는 중국에서 C4D는 VR 기술과 디자인을 결합할 수 있는 효과적인 툴이기 때문이다. 디자이너들은 기존의 3D 프로그램보다 C4D를 통해 더욱 빨리 VR 콘텐츠를 제작할 수 있으며 C4D의 제작사도 이에 발맞추어 VR 기술이 보강된 새로운 버전을 개발하고 있다. 상황이 이렇다 보니 중국 디자이너들은 앞다투어 C4D를 배우고 이를 적극 응용하여 중국의 디지털 디자인을 이끌고자 한다.

　　한때 인터넷 게시판을 뜨겁게 달구었던 '대륙의 3D 시리즈'는 이미 옛말이다. 중국의 결제 시스템이 현금 결제에서 바로 최첨단 QR 모바일 핀테크로 이행한 것처럼, 중국의 디자인 역시 2D에서 3D를 건너뛰고 4D로 높게 도약하고 있다. C4D를 기반으로 펼쳐지는 중국의 리얼한 디자인 세계에 주목해야 할 시점이다.

VR로 펼쳐지는 새로운 현실

　　　　상하이 근교의 관광도시 쑤저우는 중국 남방의 전통 정원 양식을 보존한 곳으로 유명하다. 특히 파리의 루브르 박물관Musée du Louvre 앞

쑤저우 박물관의 AR 서비스 윈관바오 애플리케이션을 다운받고 휴대폰 카메라로 중요 유물을 찍으면 화면 안에서 유물이 생생하게 움직이는 효과를 경험할 수 있다.

유리 피라미드를 디자인한 중국계 미국인 건축가 이오 밍 페이贝聿铭가 설계한 쑤저우 박물관苏州博物馆에서는 쑤저우 주변의 출토품과 중국 고대 유물들을 관람할 수 있다. 윈관바오云观博라는 애플리케이션을 다운받고 휴대폰 카메라로 유물을 찍으면 화면 안에서 유물이 생생하게 움직이는데, 유리창 너머로 보이는 것은 빛바랜 고대 향로였지만 화면 안에서는 화려한 황금색의 향로에 연기가 모락모락 피어올랐다. 이처럼 중요 유물마다 AR 기술을 적용하여 관람객들이 더욱 자세하게 감상할 수 있다. 쑤저우 박물관 외에도 중국의 많은 박물관에서 이러한 AR 서비스를 제공하고 있다. 이전에도 포켓몬고를 통해 증강현실 기술을 간접적으로 체험했지만, 박물관 등에 적극 도입되는 모습을 보니 일상을 파고드는 AR 기술의 가능성을 다시 한번 확인할 수 있었다.

한편 AR 기술뿐 아니라 VR 기술 역시 중국 곳곳에서 쉽게 목격할 수 있다. 물론 한국에도 VR 게임방 등이 많이 생기긴 했지만 중국의 VR 열풍은 상상 그 이상이다. 각 백화점마다 VR 놀이기구가 설치되어 있으며, 아이돌의 생방송을 실시간으로 감상할 수도 있다. 중국의 대표적인 동영상 플랫폼

인 아이치이愛奇艺는 VR 방송과 콘서트 등의 영상 플랫폼 일체를 제공하는 iVR+ 채널을 론칭하였고, 알리바바는 가상으로 의류를 착용할 수 있는 VR BUY+ 서비스를 개발했다. 최근 중국에서는 법정에서 VR 안경을 끼고 가상현실을 바탕으로 증언하는 진풍경도 등장했으며, 집을 계약하기 전에 VR로 미리 집을 구경하는 VR 부동산 플랫폼도 등장했다. 인지도가 있는 브랜드의 VR 기기 가격이 최소 3만 원대부터 100만 원대까지 다양하게 형성되어 있기에 가능한 현상이다.

VR 부동산 플랫폼 집을 계약하기 전에 VR로 미리 집을 구경하는 서비스가 제공된다.

중국 디자이너들 역시 VR을 응용한 새로운 디자인 경험에 주목하고 있다. 2018년 상하이 패션위크에서 중국의 신생 패션 브랜드 프로나운스Pronounce는 HTC의 VR 기기 브랜드와 손잡고 새로운 시즌 의상을 발표했다. 디자이너는 VR을 착용하고 평면의 패션 디자인을 입체로 바꾸어 가며 작업하는 모습을 보여주며 패션과 VR의 새로운 결합을 예고했다.

프로나운스의 사례처럼 VR 기술은 중국 디자인의 툴을 바꾸어 놓았다. 과거에는 디자인이라는 작업이 컴퓨터 앞에서 마우스로 조작하는 행위였다면, 현재는 자동차와 항공기, 심지어 실내 장식 디자인까지 VR 기술을 도입하는 단계에 이르렀다. VR 기술은 평면의 컴퓨터 스크린에서 느끼기 어려운 실재감을 눈앞에 생생히 펼쳐 보이면서 더욱 효율적이고 섬세한 디자

패션과 VR의 새로운 결합 패션 브랜드 프로라운스는 HTC의 VR 기기 브랜드와 손잡고 새로운 시즌 의상을 발표하였다. VR 기기를 착용하고 평면의 패션 디자인을 입체로 바꾸어가며 작업하는 디자이너의 모습에서 패션과 VR의 새로운 결합을 예고한다.

인 업무를 가능케 한다.

VR 기술이 광범위하게 적용됨에 따라 VR 기기 자체의 디자인 수준도 더욱 높아지고 있다. 2019년 화웨이는 부피가 작고 가벼운 VR 전용 안경VR Glass을 출시했다. 기존의 VR 기기들이 무겁고 답답해 장시간 착용하기 어려웠다면 화웨이의 VR 안경은 중량이 166그램으로 매우 가벼울뿐더러 접을 수도 있고 피부에 맞닿는 자극이 덜하다. 화웨이는 아이웨어 브랜드 젠틀몬스터Gentle Monster와 협업해 스마트글라스Smart Glass를 만들며 기존의 투박한 VR 기기를 현대 패션과 융합하고자 한다.

이제 중국은 VR 기술로 새로운 콘텐츠를 만들고 디자인 방법을 혁신하며 VR 기기 디자인도 개선하고 있다. 특히 정부가 VR 사업을 전폭적으로 지원하고 있다는 것이 인상적이다. 중국산업정보부MIIT는 2018년 공식 홈페이지에 'VR 산업 가속화 추진에 대한 가이드라인'을 공개하며 VR 콘텐츠, 서비스, 기술, 제품 등 부족한 부분을 개선해 새로운 정보산업 성장의 동력을 마련할 것이라는 계획을 밝혔다. 이 문건에 따르면 중국은 2020년까지 일부 지역을 중심으로 VR 산업기술혁신센터를 건설하고, 2025년에는 VR

스마트글라스 전자제품 기업 화웨이와 아이웨어 브랜드 젠틀 몬스터가 협업해 만든 VR 전용 안경 스마트글라스는 기존의 투박한 VR 기기를 현대 패션과 적절히 융합한 것으로 평가된다.

관련 핵심 특허와 표준을 장악하며 글로벌 VR 선도 국가로 도약할 예정이다. 런아이광任爱光 중국 공업정보화부 차관은 "2025년에는 중국의 VR 산업이 글로벌 VR 산업을 이끌 것"이라고 덧붙이며 "5G는 VR 기술혁신을 촉진해 더 많은 가능성을 보여줄 것"이라는 말을 남겼다.

AR과 VR 기술은 중국의 미래 디자인의 양상을 변화시킬 뿐만 아니라 새로운 산업의 탄생을 예고한다. LTE 기술이 확산되며 유튜브 크리에이터 등 1인 미디어 시장이 대폭 확대된 것처럼, 5G에 기반한 AR과 VR 기술은 종전에 없던 새로운 콘텐츠와 디자인을 탄생시킬 전망이다. 2019년 5G 상용화를 세계 최초로 선포한 한국의 입장에서 이러한 중국 디자인의 행보는 시사하는 바가 크다. 미래에 디자이너의 역할은 어떻게 변할 것이며, 어떠한 내용과 방법으로 디자인을 설계해야 할 것인가. 어쩌면 AR 기술로 우리 앞에 생생히 모습을 드러낸 천 년 전의 쑤저우 유물에서 그 해답을 찾아낼 수 있을지도 모르겠다.

인공지능,
디자인의 위기 혹은 기회

인공지능 산업의 눈부신 발전

'인공적으로 만들어진 지능, 지성'을 뜻하는 인공지능, 즉 AI 는 인간이 가진 연산 능력과 해석 지능을 갖춘 디지털 기계로 최근 음악 및 언어를 구사할 수 있는 창의적 지능과 소통 능력까지 더해지며 눈부신 발전을 거듭하고 있다. 과거 인공지능은 인류의 생산활동을 돕는 보조적인 기계 수단으로 여겨졌으나 2016년 구글Google에서 개발한 알파고가 이세돌 9 단을 제압하며 분위기는 급변하였다. AI가 인간을 넘어설 수 있다는 공상과학 같은 이야기가 현실로 성큼 다가온 것이다. 이듬해 알파고는 중국의 바둑 신동 커제柯洁 역시 물리쳤다. 그리고 그로부터 정확히 두 달 뒤, 중국 정부는 '차세대 AI 발전 계획'을 발표하며 2030년까지 중국이 인공지능 세계 1위 강국으로 올라설 것임을 천명한다.

이 같은 중국의 선언은 허황된 이야기가 아니었다. 커제의 패배 이후 중국은 매년 55억 달러를 인공지능에 투자하며 AI 산업을 적극적으로 육성하였으며 중국의 주요 IT 기업들은 세계 각지에서 IT 전문가를 채용하며 거대한 연구센터를 건립하는 일에 막대한 자금을 투자하였다. 중국의 인공지능 특허 건수는 2016년부터 미국을 앞질렀으며 2017년 세계 IT 스타트업 투자금의 절반이 중국에서 이루어졌다. 미국 인공지능국가안보위원회NSCAI

보고서에 따르면 응용연구 분야에서 중국은 이미 미국과 비슷하거나 특정 분야에서 기술적으로 더 발달되어 있으며, 10년 내에 인공지능 분야에서 미국을 제칠 가능성이 높다고 예상한다.

특히 코로나19 이후 인간을 대체하는 AI 시대가 가속화되자 중국의 인공지능 산업은 이제 전문 분야의 연구를 넘어서 대중화, 실용화의 단계까지 접근하고 있다. 중국 정부는 AI 기술을 포함한 디지털 기술을 방역에 적극 활용할 것이라고 발표하였고 주요 IT 기업들을 필두로 한 AI 스타트업 역시 인공지능 기술을 이용하여 감염병을 관리하는 대중 서비스를 내놓고 있다. 특히 자율주행 기능이 탑재된 인공지능 로봇은 반복되는 격리 상황에서 비대면으로 생필품이나 의약품을 전달하는 중요한 운송수단이 되었으며, 인공지능을 이용한 원격 진료와 의료 로봇 역시 환자가 많이 발생한 도시들에 보급되었다. 이밖에도 항저우의 AI 회사는 코로나19 감염 의심자를 가려낼 수 있는 스마트 안경을 출시하여 보안관이 2분 안에 수백 명의 체온을 측정할 수 있게 하였으며 AI 교육 로봇이 인간 교사의 공백을 메꾸는 대체제로 큰 인기를 끄는 등 인공지능은 팬데믹 이후 중국인의 일상으로 깊이 파고들게 되었다. 특히 많은 기업들이 자사의 AI 기술 플랫폼과 프로그램 등을 무료로 개방하면서 중국 내 AI 생태계가 확장될 수 있는 기회를 맞고 있다.

AI가 제공하는 언택트 브랜드 경험

하이디라오海底捞는 명동, 강남, 홍대 등 우리나라에도 입점해 있는 중국의 유명 훠궈 전문점으로, 이곳에는 키논 로보틱스擎朗智能가 개발한 인공지능 서빙 로봇이 있다. 받침대에 훠궈 재료들을 가득 싣고 방향을 바꿔가며 테이블로 음식을 배달하는 서빙 로봇은 누군가 앞을 가로막으면 "저기요, 좀 지나갈게요!"라고 말하기도 한다.

현재 한국에도 인공지능 서빙 로봇이 대중화되긴 했지만 중국의 서빙

키논 로보틱스의 인공지능 서빙 로봇 유명 훠궈 레스토랑 하이디라오에서 일하는 서빙 로봇들의 모습

로봇은 이제 조리의 영역까지 진출하며 완전무결한 인공지능 레스토랑을 꿈꾸고 있다. 상하이 훙차오 지역의 한 AI 레스토랑은 24시간 운영되는 무인뷔페로 셰프 로봇을 등장시켜 사람들에게 새로운 요식 브랜드 경험을 선사하고 있다. 이 식당에서는 인공지능 로봇이 고기만두, 두유 등 아침식사를 만들 수 있을 뿐 아니라 뷔페존과 셀프 요리존 등을 갖추고 있어 언제든 원하는 메뉴로 식사가 가능하다. 먼저 주문이 들어오면 로봇은 식자재를 꺼내 굽기, 삶기, 찌기 등의 옵션이 있는 스크린을 터치하고 조리를 시작한다. 만약 고객이 국수를 주문했다면 직접 면을 뽑고 끓는 물에 데친 후 물기를 털어 그릇에 면을 담는다. 고객이 자신의 취향에 따라 면 위에 토핑을 올리고 밑반찬을 집어 계산대 위에 그릇을 올리면 자동으로 가격이 책정된다. 화면에서 주문내역을 확인한 후 QR코드로 결제를 하면 모든 과정이 완료된다. 심지어 사람이 몰릴 때는 인공지능 로봇이 딥러닝한 데이터에 따라 스스로 판단하여 속도를 높이고 기온이나 습도에 따라서도 조리시간을 조종한다.

홍차오 지역의 AI 레스토랑 조리의 영역까지 진출한 로봇의 등장은 새로운 요식 브랜드 경험을 선사한다.

즉 단순한 자료를 배합하는 것을 넘어 상황에 따라 스스로 판단하고 결정하는 모습은 인간 요리사와 다를 바가 없다.

이처럼 인공지능 로봇은 이미 중국인들 사이에서 널리 대중화되어 새로운 브랜드 경험을 제공하고 있다. 시민들은 인공지능 로봇을 더 이상 낯설어하지 않고 오히려 새로운 서비스 체험으로 즐기며 엔터테인먼트의 일환으로 레스토랑을 방문한다. 특히 사람의 접촉을 통한 감염 걱정이 없는 로봇 식당은 코로나19 시국에 적합한 외식 장소로 떠오르고 있다.

인공지능을 통한 새로운 브랜드 경험 창출은 요식업뿐 아니라 호텔 같은 레저 업종에서도 적극적으로 이루어지고 있다. 항저우의 무인호텔 페이주부커菲住布渴는 호텔 체크인부터 체크아웃까지 전 과정을 AI 로봇이 서비스한다. 호텔 정문에 도착하면 접객 로봇이 투숙객을 맞이하고 체온을 잰다. 그 후 예약 정보를 확인하고 QR코드로 숙박비를 결제하면 호실을 안내한다. 기존 무인호텔과 다른 점은 로봇이 인공지능을 바탕으로 투숙객과 어려

움 없이 소통한다는 점이다. 투숙객에게 객실의 위치나 레스토랑의 위치를 자세히 안내하며 룸서비스나 객실 비품을 배달해주기도 한다. 외양만 로봇일 뿐 접객 태도나 정확성은 여느 호텔 직원과 다를 바 없으며 특히 어린 아이들은 이런 로봇 직원에 더욱 열광하며 흥미로워했다.

기업들이 비즈니스를 성공시키기 위해 소비자에게 특별한 경험을 제공하는 것을 중요하게 생각하는 현재의 브랜드 시장에 비추어 봤을 때 이러한 로봇 호텔은 미래 사회를 종합적으로 체험할 수 있다는 점에서 4차 산업혁명 시대의 훌륭한 브랜드 경험 디자인 사례라 볼 수 있다.

인공지능 로봇, 매력적인 얼굴을 입다

우리는 흔히 로봇이라고 하면 터미네이터 같은 차갑고 인공적인 이미지를 떠올린다. 그러나 중국에서는 다양한 얼굴의 인공지능 로봇 디자인을 만날 수 있다. 동글동글 유려한 라인에 표정은 방긋방긋 웃고 있어 로봇이 아니라 인형에 가깝다는 생각이 들 정도다. 그리고 각 브랜드나 서비스마다 제각각 다른 로봇 디자인의 외형을 갖고 있어 업종의 특징이 선명하게 파악이 된다.

예를 들어 중국 선전에 본사를 둔 유비테크优必选의 교육용 로봇 알파미니Alpha mini(중국어명은 손오공에서 모티브를 딴 듯한 '오공悟空'이다)는 동글동글한 어린아이의 외관을 가지고 있어 아이들의 호감을 쉽게 얻었다. 한 뼘 반 정도의 작은 크기로 카메라와 스피커가 탑재되어 있고 열네 개의 고정밀 모터로 사람의 동작을 흉내 낸다. 그리고 인공지능을 기반으로 한 로봇이라 아이들에게 동화책을 읽어주거나 춤을 추고 음악을 틀어주기도 한다. 심지어 사람의 얼굴까지 기억할 수 있어 타인과 주인을 구분하고 머리를 쓰다듬으면 터치센서로 감지하여 눈에서 하트가 뿅뿅 튀어나온다. 어린이용 교육 목적에 정확히 부합하는 사랑스러운 디자인인 셈이다.

교육용 로봇 알파미니 유비테크에서 개발한 교육용 로봇으로 동글동글한 어린아이의 외관을 가지고 있어 아이들의 호감을 쉽게 얻었다. 타인과 주인을 구분하고 머리를 쓰다듬으면 터치센서로 감지하여 눈에서 하트가 뽕뽕 튀어나오는 등 어린이용 교육 목적에 정확히 부합하는 사랑스러운 디자인이다.

판다 로봇 여우여우 2020 두바이 엑스포에서 중국관을 홍보하는 로봇으로 활약한 여우여우

유비테크에서 출시한 판다 로봇 여우여우优悠는 2020 두바이 엑스포 중국관에 등장하였는데 판다 특유의 흑백의 특징을 살리면서 귀엽고 사랑스러운 표정으로 큰 인기를 끌었다. 특히 말재주가 뛰어나고 태극권, 서예 등 중국 전통 예술에 능해 중국관을 홍보하는 로봇으로서 손색이 없었다. 그 외에도 월-E를 쏙 빼닮은 탱크봇, 카봇, 라이언봇 등은 로봇 디자인에 대한 편견을 전복하는 외관으로, 로봇이 기능적 목적을 수행하는 기계가 아니라 마치 하나의 디자인 소품 같은 장식물로 전환이 가능함을 입증하고 있다.

한편 중국은 기존의 로봇 형태에서 벗어나 완전한 동물의 형태를 띤 로봇 역시 개발하고 있다. 딥 로보틱스Deep Robotics는 사냥개 형태를 띤 로봇으로 실제 개처럼 장애물을 뛰어넘고 계단을 탐색하며 수색 및 구조 등 실제 구조견이나 경찰견이 하는 역할들을 그대로 수행하고 있다. 마찬가지로 샤

탱크봇과 카봇 월-E를 쏙 빼닮은 탱크봇, 카봇 등은 로봇이 단순히 기능적 목적을 수행하는 기계가 아니라 하나의 디자인 소품 같은 장식물로 사용될 수 있음을 입증한다.

오미에서도 반려동물 로봇 티에단铁蛋을 출시했는데 기존의 로봇견들과 차별화된 디자인이 눈에 띈다. 보통 로봇견이라 하면 크기가 작고 귀여운 형태의 강아지 로봇을 떠올리지만 샤오미에서는 마치 셰퍼드 같은 미끈하고 유려한 곡선의 반려견 모양으로 디자인하여 로봇 애호가들의 취향을 충족시켰다. 로봇견들은 실제 반려견처럼 주인을 인식하고 함께 산책이 가능하며 음성명령에 따라 이동하고 덤블링을 하는 등 특정 행동을 수행한다. 이러한 샤오미의 시도는 로봇 디자인이 단순히 귀엽고 친근한 형태를 넘어 하나의 개성적인 스타일로 제시될 수 있음을 의미한다.

최근 중국 기업들의 로봇 디자인은 세계적인 디자인 어워드에서 수상하는 등 쾌거를 이루고 있다. 특히 루보如布科技가 개발한 독거노인을 위한 반려로봇 '푸딩 도우도우布丁료료'는 독일의 레드닷 디자인, 일본의 굿디자인 어워드, 미국의 IDEA 등 각종 시상식에서 수상하여 디자인계의 이목을 끌고 있다. 푸딩 도우도우는 노인의 건강을 관리해줄 뿐 아니라 노인과 대화

반려동물 로봇 티에단 샤오미에서 출시한 로봇견으로 크기가 작고 귀여운 기존의 강아지 로봇들과 차별화된 디자인이 눈에 띈다. 로봇견은 실제 반려견처럼 주인을 인식하고 함께 산책하는 등 특정 행동을 수행한다.

푸딩 도우도우 독거노인을 위한 반려로봇으로 레드닷 디자인, 굿디자인 어워드, IDEA 등 각종 시상식에서
연달아 수상하며 디자인계의 이목을 끌고 있다.

를 나누거나 안전하게 보호하는 등 각종 임무들을 수행하며 양로산업의 새
로운 패러다임을 이끄는 중이다. 인터랙션 디자인 역시 디지털 제품에 익숙
하지 않은 노인을 위해 매우 간단하게 설계되었으며 노인의 언어 습관을 딥
러닝을 통해 인지하는 기능 역시 갖추고 있어 사용자 경험 관점에서도 탁월
한 기능성을 선보인다. 현재 한국에서는 노인의 반려로봇으로만 사용되고
있지만 중국에서는 동화책을 읽어주는 기능까지 탑재되어 있어 유아용 로
봇으로도 활용되고 있다.

　중국 기업들이 이처럼 인공지능 로봇 디자인에 주력하는 이유는 이미
포화된 로봇 시장에서 로봇의 디자인과 외관이 중요한 차별화 포인트로 떠
오르고 있기 때문이다. 특히 로봇은 편리하고 사용성이 높지만 미래에 인간
을 제압할 수도 있는 두려운 존재로도 인식되어 왔기 때문에 로봇이 주는
'불편한 골짜기'를 어떻게 제거하고 사람들에게 친근감을 줄 수 있는지가

가장 중요한 관건이다. "차가운 기계에 따뜻한 인간의 감성을 부여하는 것." 이 단순한 명제야말로 로봇 디자이너들이 지향해야 할 핵심 디자인 가치이며 이는 '인공' 이전에 '인간'을 더욱 깊게 이해하는 것에서 출발한다.

인공지능 기계 디자이너의 탄생

　　AI 관련 산업이 가파르게 성장함에 따라 중국의 인공지능 관련 디자인 산업 역시 비약적인 발전을 이루고 있다. 중국에서 가장 주목받는 디자인 기업 로코코는 2019년 클라우드 인공지능 연구소를 설립하여 데이터와 AI를 어떻게 설계하고 이로부터 어떠한 디자인이 나올 것인지에 대해 연구한다. 예를 들어 외식 브랜드를 디자인할 경우 기존의 디자이너들이 자체적인 리서치를 통해 결과를 분석하는 과정을 거쳐야 했다면 로코코는 이 과정을 자동화하는 것이다. 즉 인공지능 시스템이 전체 웹에서 외식 브랜드의 로고를 수집한 후 이를 식별하고 분석하여 디자인을 생성하는 것이다. 혹은 디자이너가 아이디어를 완성하여 모델을 로코코의 클라우드에 업로드하면 인공지능 시스템이 재질을 매칭하고 카메라의 위치나 빛의 알고리즘을 맞추어 자동으로 몇 개의 결과물을 산출할 수도 있다. 고객이 여러 선택지 중 하나를 선택하면 디자이너는 이 방향에 초점을 맞추어 해당 디자인을 심화시키면 된다.

　　로코코는 인공지능의 독자적인 디자인 가능성을 한층 높여 시간은 대폭 줄이고 효과는 상승시키고자 한다. 더불어 이와 같은 방식을 통해 디자인의 원가가 낮춰지고 많은 이들이 디자인의 혜택을 누릴 수 있을 것으로 기대한다. 디자인을 생산하고 판매하는 기존의 방식은 미래의 디자인 개념에 부합하지 않는다고 판단했기 때문이다. 따라서 회사는 각각의 개성에 부합하는 제품을 공급할 수 있는 제조 체계를 개발해야 하며 디자인은 소비자의 체험과 참여를 바탕으로 만들어져야 한다. 제품 디자인은 단지 서비스의 시작일

뿐이고 인공지능을 통한 제품과 인간의 지속적인 교류가 궁극적인 제품의 방향이 될 것이다. 로코코는 클라우드 인공지능 시스템이 최적의 방안이 될 것이라 판단하여 개발에 총력을 기울이고 있다.

한편 로코코가 꿈꾸는 이러한 인공지능 디자인은 2016년 11월 11일 광군제 때 이미 실현된 바가 있다. 광군제光棍节는 이른바 중국의 블랙프라이데이로 알리바바의 주도 아래 온라인 쇼핑이 이루어지는 날이다. 이날 수억 명의 소비자가 한번에 알리바바의 쇼핑몰로 몰려들고 동시에 수억 명의 판매자가 판매상품을 올린다. 이에 알리바바는 인공지능 디자이너 루반을 광군제에 투입하여 1억 7천 개의 배너를 순식간에 만들어냈다. 알고리즘과 막대한 자료를 통해 인공지능 디자인을 학습하도록 훈련된 루반은 전문 디자이너의 디자인 실력과 근접한 수준에 이르렀으며 홍보 효과까지 100% 끌어올렸다. 현재 루반은 하루에 4,000만 장 이상의 포스터를 만들 수 있다고 한다.

인공지능 디자이너 루반 알리바바가 개발한 인공지능 디자이너 루반의 디자인 과정 전반을 살펴볼 수 있다. 현재 루반은 하루에 4,000만 장 이상의 포스터를 만들 수 있다고 한다.

인공지능이 디자인을 수행하는 방식은 인간이 디자인을 배우는 과정과 유사하다. 우선 기존의 디자인 레이어와 요소, 프레임을 분석하고 결과를 산출하여 배치하면 이를 다시 인간 디자이너가 확인하고 피드백을 주는 딥러닝 단계에 들어간다. 알리바바의 연구팀은 단순하고 소모적인 디자인은 인공지능이 대체하게 될 것이며, 미래의 디자이너들은 보다 창조적이고 트렌드를 창안하는 일에 집중해야 한다고 강조했다.

이제 중국에서는 이러한 인공지능 디자인 기술이 플랫폼으로 상용화되어 대중들의 삶 속으로 파고들기 시작했다. 2020년 칭화대 출신의 쉬쭤바오徐作彪는 인공지능 디자인 플랫폼 노리박스Nolibox를 창립하며 인공지능 미학의 포문을 열었다. 노리박스의 슬로건은 "모든 사람을 위한 디자인"으로, 미학 원리와 인공지능 기술을 융합하여 각종 상황에 걸맞은 다양한 스타일의 디자인을 제공하는 것을 목표로 한다. 쉬쭤바오는 중국에서 전문 디자인에 대한 사람들의 수요는 늘어났지만 공급은 여전히 부족함을 지적하면서 인공지능에 기반한 노리박스 생산물의 품질이 인간 디자이너의 고급 디자인에 뒤지지 않는다는 자부심을 내비치고 있다.

현재 노리박스는 로고 디자인 플랫폼인 '로고럭LogoLuck'과 포스터 디자인 플랫폼인 '투위쪼우图宇宙'를 운영하고 있는데 축적된 천여 개의 스마트 디자인 모델이 자동으로 모듈화되어 디자인이 이루어진다. 예를 들어 소비자가 플랫폼 안에서 본인이 원하는 상업군을 선택하면 다음 페이지에 노리박스가 제공하는 디자인 샘플이 펼쳐진다. 마음에 드는 샘플을 선택한 후 본인의 브랜드에 필요한 문구를 넣으면 원하는 디자인이 자동으로 출력되는 식이다. 외곽선을 정리해주는 기능도 있어 본인이 판매하는 음료 사진을 넣으면 인공지능 포토샵이 자동으로 배경을 지워주고 디자인 안에 삽입하기도 한다. 만약 색상이 마음에 들지 않으면 디자인은 동일하게 유지하면서 컬러바를 조정하여 색상을 바꿀 수도 있고 요소를 넣거나 뺄 수도 있다. 이

위 **인공지능 디자인 플랫폼 노리박스** 미학 원리와 인공지능 기술을 융합하여 상황에 걸맞은 다양한 스타일의 디자인을 제공하는 플랫폼으로, 축적된 스마트 디자인 모델이 자동으로 모듈화되어 디자인이 이루어진다.

아래 **노리박스가 제작한 포스터** 노리박스에서는 원하는 키워드를 넣으면 포스터가 몇 초 안에 만들어진다. 예를 들어 우유 광고를 위한 저지방우유, 무설탕, 영양, 가벼움 등의 키워드를 넣고 원하는 컬러와 도판을 선택하면 콘셉트에 맞추어 다양한 포스터 시안이 제시된다. 소비자가 마음에 드는 시안을 선택하면 다양한 레이아웃과 사이즈로 디자인이 산출된다.

출처 nolibox.com

러한 프로세스들은 섬세하게 설계된 UI 아래 아주 짧은 시간 안에 이루어지며 소비자가 원하는 디자인을 제공받기까지 단 10분도 걸리지 않는다.

이러한 스마트 제조 프로세스는 디자이너와 피드백을 주고받으며 소통할 필요도 없고 사용자의 취향대로 디자인을 설계할 수 있다는 점에서 인공지능과 사용자 경험이 결합된 창의적 디자인 도구라 할 수 있다. 새로운 디자인의 패러다임을 선보인 노리박스는 그 가치를 인정받아 포브스Forbes가 선정한 중국의 최고 스마트 디자인 기업 TOP 10에 올랐고 독일 iF 어워드, DIA 중국 디자인 인공지능 제조 어워드, 글로벌 차이나 디자인 등에서 수상하는 쾌거를 이루었다. 노리박스의 플랫폼은 근대 디자인 미학의 기본 조건인 심미성과 실용성, 대중성을 모두 충족하고 있다는 점에서 단순히 자동화된 디자인을 넘어 새로운 인공지능 미학의 시대를 열었다고 볼 수 있다.

중국의 인공지능 디자인 알고리즘의 실험들은 4차 산업혁명 시대의 인간 디자이너가 가야 할 길을 되묻는다. 현재 인공지능 디자이너는 인간 디자이너가 해오던 반복적이고 단순한 업무를 상당 부분 대체하며 성장하고 있다. 최근에는 여기에서 한 걸음 더 나아가 디자이너가 설정한 가이드 안에서 인공지능이 딥러닝을 통해 새로운 시안을 만들고 고객의 피드백과 반응을 보며 작업의 퀄리티를 향상시키고 있다. 현재 디자이너들은 디자인의 제약 조건을 설정하고 AI 디자인을 감수하는 역할을 하고 있지만, 여전히 디자이너의 역할이 제한된 규격과 그리드 안에 배색을 하는 업무에 머물러 있다면 이마저 고도화된 인공지능의 표준화 작업으로 대체될 가능성이 상존한다. 인공지능이 무서운 기세로 기존의 디자인 산업을 대체하는 지금, 미래의 디자이너들은 어떠한 역할을 수행하며 어떠한 결과물을 창조할 것인가. 인공지능 분야를 석권하고 있는 중국의 사례를 통해 미래 디자이너의 역할을 모색해야 할 차례이다.

초연결 시대로
향하는 제품 디자인

IoT, 제품이 아닌 작동 방식을 디자인하다

몇 년 전만 하더라도 한국 사람들은 샤오미 MI 배터리를 "대륙의 실수"라 칭했다. MI 배터리는 메이드 인 차이나나 같지 않은 깔끔한 디자인과 저렴한 가격으로 젊은이들 사이에서 입소문을 타며 한국 시장을 금세 휘어잡았다. 그런데 지금은 보조배터리는 물론이고 공기청정기, 로봇청소기, 체중계, 홈카메라 등 각종 샤오미 제품들이 한국의 가정에 속속들이 침투했고 이제는 샤오미 휴대폰마저 직구하는 사람들이 있을 정도다.

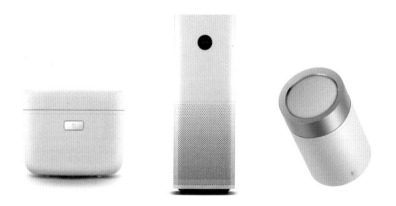

샤오미 제품군 밥솥, 공기청정기, 스피커 등 한국의 가정에서 쉽게 볼 수 있는 샤오미 제품들

그렇다면 샤오미가 한국 사람들의 삶에 급속히 파고들 수 있었던 이유는 무엇일까? 첫 번째로 경쟁력 있는 가격을 들 수 있다. 보통 100만 원이 넘는 스마트폰은 2, 30만 원대면 구매할 수 있고 로봇청소기, 공기청정기, 정수기 등의 가전제품 역시 기존 브랜드의 절반 가격이기 때문이다. 두 번째로 무난한 디자인을 꼽을 수 있다. 중국 브랜드는 촌스럽다는 고정관념과 달리 샤오미 제품의 외관은 대체로 평균 이상이다. 순백색과 기하학적 스타일로 마감된 샤오미 제품은 작품 같은 훌륭한 디자인은 아니더라도 어떠한 인테리어와도 위화감 없이 어울리는, 집에 놓기 '괜찮은' 제품이었던 것이다.

사업 초기에 샤오미는 표절 브랜드라는 오명에서 자유롭지 못했다. 샤오미 스마트폰의 외관은 애플의 아이폰과 유사하다는 비난을 받았으며, 샤오미가 내세운 미니멀한 가전제품들 역시 무인양품의 제품들과 흡사해 보였다. 애플의 아이폰은 제품의 곡선 라인부터 버튼까지 완벽하게 미니멀리즘의 미학을 구현했고, 무인양품은 재질과 색, 형태까지 완벽한 미학적 요소

샤오미 디바이스 모음 순백색과 기하학적 스타일로 마감된 샤오미 제품들은 중국 브랜드에 대한 사람들의 고정관념을 깨는 계기가 되었다.

를 갖추고 있었다. 따라서 디자인계에서 샤오미의 디자인을 언급하는 것은 무의미한 일이었으며, 그저 중국에서 인기를 끄는 하나의 가성비 좋은 브랜드로 여겨졌다. 즉 트렌드에 민감한 디자이너들에게 샤오미 디자인은 잘 만든 카피캣copycat이었을 뿐 특별한 미학적 가치를 지니는 것은 아니었다.

그런데 지금 이러한 디자이너들의 거실 풍경은 어떠할까? 안목은 높지만 평범한 직장인 월급을 받고 있는 디자이너들의 집에는 공기청정기, 로봇청소기, 정수기, 홈카메라 등 샤오미 제품이 하나둘씩 들어서게 되었다. 물론 샤오미 제품이 디자인적으로 특별하지 않다는 것은 충분히 알고 있지만, 평범한 일상을 특별한 디자인으로만 채울 수는 없는 법이다. 이렇게 탄생한 샤오미의 제품은 결론적으로 무척이나 평범하고 특징 없는 디자인을 하고 있다. 그러나 평범하기 때문에 호불호 없이 전 세계 사람들의 일상에 받아들여졌고, 특징이 없기 때문에 다른 브랜드의 제품과도 무난하게 어울린다. 이는 디자인을 미적 감상의 대상이 아닌 일상적 삶의 한 부분으로 상정한 결과이다.

여기서 기존 디자인 패러다임과 완전히 다른 양상으로 나아가는 샤오미의 전략을 엿볼 수 있다. 2000년대 전후 3차 산업혁명 시대의 많은 대기업 브랜드들이 제품과 어울리는 디자인을 경영 전략으로 내세웠다면, 샤오미의 디자인 콘셉트는 표면적으로 드러나 있지 않다. 지금도 샤오미에서는 수많은 제품들이 생산되지만 특정 제품을 주력으로 밀기보다는 통일성 있는 디자인을 바탕으로 상품군을 최대한 늘려 사람들의 주거지를 샤오미 제품으로 채우는 데 집중한다. 애플이 미니멀리즘이라는 디자인 '미학'을 토대로 완벽한 제품을 만들려고 노력했다면, 샤오미에게 미니멀한 디자인은 사람들의 일상에 부담 없이 다가가기 위한 전략적 '장치'일 뿐 특별한 미학적 의도는 없다. 즉 이들에게 디자인이란 '미학'의 대상이 아닌 사람들의 삶을 장악하기 위한 '수단'이다.

한편 샤오미는 '미홈MiHome'이라는 플랫폼으로 제품의 통일성을 구축한다. 색과 형태, 라인 등 시각적인 디자인으로 브랜드의 이미지를 형성했던 기존의 방식과 달리 샤오미는 무형의 애플리케이션으로 하나의 브랜드로서 유기적인 연결고리를 만든 것이다. 이처럼 플랫폼이 중심이 되어 모든 제품을 인터넷으로 통제하는 시스템을 '사물인터넷IoT'이라 한다. 사람들은 휴대폰에 미홈 앱을 설치한 후 샤오미 밥솥으로 밥을 짓고, 샤오미 체중계에서 체지방량을 확인하며, 샤오미 가습기의 습도를 조절한다. 결과적으로 샤오미는 그럭저럭 괜찮은 성능과 무난한 디자인, 그리고 저렴한 가격으로 소비자를 유인해 미홈이라는 샤오미 IoT 생태계의 일부로 편입시키고 있다. 현재 1억 9,600만 대 이상의 샤오미 기기들이 미홈에 연결되어 있는데, 이는 세계 최대 규모이다. 샤오미는 여기서 얻은 방대한 정보, 즉 빅데이터로 각종 인터넷 서비스 사업에 진출했다.

샤오미 플랫폼 미홈 플랫폼이 중심이 되어 모든 제품을 인터넷으로 통제하는 '사물인터넷IoT' 시스템의 대표적인 예시로 샤오미의 미홈을 들 수 있다.

샤오미의 수장 레이쥔은 "샤오미는 하드웨어에서 이익을 낼 생각은 없습니다. 단지 하드웨어와 소프트웨어의 완벽한 결합을 통해 사용자들에게 풍부한 콘텐츠와 서비스를 제공함으로써 모바일 인터넷의 사용자 경험과 만족도를 높이고자 합니다"라고 이야기하며 기존의 하드웨어 브랜드들과는 차별화되는 전략을 밝혔다. 즉 샤오미는 3차 산업혁명 시대의 브랜드들처럼 '시각적으로 디자인이 아름다운 제

품'을 판매하여 이윤을 남기는 것이 아니라 서비스나 콘텐츠, 빅데이터, 클라우드 등 다양한 무형의 형태로 수익을 창출하며 전 세계인의 일상에 침투하고자 한다.

샤오미의 이러한 행보는 기존의 디자인 개념에 의문을 품게 만든다.

디자인이란 반드시 아름다워야 하는가? 디자인은 반드시 유용해야 하는가? 형태는 정말 기능을 따르는가?

고대 동양 미학에서 논하는 미美는 객관적인 비례의 법칙을 중시하는 서양의 미학과 달리 우리 삶과의 유기적 관계 속에서 의의를 찾는 합일적 성격을 지닌다. 즉 미 자체를 추구하는 학문으로서의 미학이 아니라 삶의 본질을 찾기 위한 일환으로써 미를 전제하는 것이다. 이러한 전통적 동양 미학의 관점에서 현대 중국 샤오미 디자인의 행보는 무척 의미심장하다.

인간을 이해하는 인터페이스

앞서 살펴본 것처럼 샤오미의 제품군은 매우 다양하다. 공기청정기, 로봇청소기, 정수기부터 체중계, 전기밥솥, 심지어 안경, 셀카봉에 이르기까지 샤오미가 우리 삶 속에 뻗어 있지 않은 영역부터 헤아려야 할 정도다. 그렇다면 이 모든 제품들은 샤오미가 전담하여 생산하는 것일까? 물론 그렇지는 않다. 샤오미는 큰 플랫폼을 열어놓은 '백화점'일 뿐 샤오미가 투자한 비즈니스 파트너들이 각자의 영역을 분담하고 있다. 샤오미의 생태계에 있는 브랜드들은 각기 곡물에서 그 이름을 따왔는데 예를 들어 뤼미绿米는 IoT 스마트홈 영역을, 쯔미紫米는 충전류를, 화미华米는 스마트웨어를, 윈미云米는 스마트 가전을 전담한다. 한국에서 대기업이 중소기업에 하청을 맡겨 물건을 생산하는 것과 달리 이들은 독자적인 권리를 지니며 샤오미 외

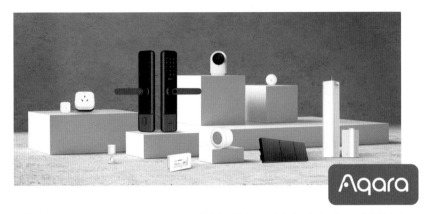

아카라 디바이스 모음 샤오미의 스마트홈 영역을 담당하는 뤼미는 '아카라'라는 자체 브랜드를 개발하여 기업의 규모를 키우고 있다. 이들은 집 안의 모든 제품을 컨트롤러 하나로 제어하는 시대를 열고자 한다.

에 자사 브랜드의 제품을 별도로 생산하여 판매하기도 한다. 이러한 샤오미의 생태계는 유기적으로, 또 안정적으로 연결되어 있다.

샤오미는 자신들의 산하에 있는 브랜드에 투자하여 소비자에게 합리적인 가격에 제품을 판매하고, 생산업체는 자사의 인지도를 높여 독자적인 브랜드 가치를 성장시킨다. 특히 뤼미는 샤오미 생태계에 가입해 IoT 스마트홈이라는 히트 상품을 만든 후 '아카라Aqara'라는 자체 브랜드를 개발하여 기업의 규모를 키우고 있다. 뤼미는 막강한 기술력을 바탕으로 스마트 제어 장비들을 지속적으로 출시하며 커튼, 전기 스위치, 현관문, 온습도 조절기 등 집 안의 모든 제품을 컨트롤러 하나로 제어하는 시대를 열고자 한다.

뤼미가 중요시하는 브랜드의 모토는 "복잡함은 기술에, 간단함은 이용자에게"이다. 이들은 낯설고 복잡하게 느껴지는 스마트홈을 간단하고 쉽게 조작할 수 있다는 인상을 주기 위해 디자인적으로 다양한 방안을 마련한다. 미니멀한 순백색의 외관은 집 안 곳곳에 부담 없이 부착할 수 있도록 하며, 최소한의 요소로 설계한 컨트롤러 애플리케이션은 단순한 조작만으로 커

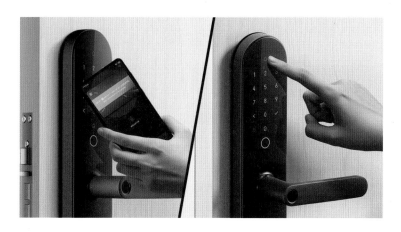

뤼미의 인터랙션 디자인 낯설고 복잡하게 느껴지는 스마트홈을 간단하고 쉽게 조작할 수 있다는 인상을 주기 위해 디자인적으로 다양한 방안을 마련하는 뤼미의 모습에서 인터랙션 디자인의 가능성을 엿볼 수 있다.

튼을 젖히고 불을 켜며 현관문을 열 수 있도록 돕는다.

이는 제품과 사용자의 관계를 탐구하는 '인터랙션 디자인IxD'의 한 측면으로 최근 중국 기업들 사이에서 급부상하는 분야다. 기술이 복잡하고 정교하게 발달할수록 인간은 오히려 쉽고 단순한 조작을 추구하게 된다. 인공지능과 스마트홈, AR이나 VR 기술에서 강세를 보이는 중국에서 이러한 인터랙션 디자인이 주목받는 것은 필연적인 수순이었다.

중국을 대표하는 3대 IT 기업 중 하나인 바이두는 최근 바이두 인공지능 인터랙션 디자인 랩百度人工智能交互设计院을 설립하며 인터랙션 디자인 분야 연구에 박차를 가하고 있다. 그중에서도 인공지능과 사물인터넷 기술을 종합한 자율주행 자동차 분야에서 탁월한 성과를 냈고, 자율주행 전기차 아폴로를 개발했다. 바이두는 인간과 컴퓨터, 자동차가 결합한 새로운 디자인 시스템을 제안하며 미래의 자동차는 휴대폰에 이은 새로운 '모바일 단말기'로 진화할 것이라 예견하고 있다. 스마트폰처럼 스마트카 자체에서 음성

자율주행 전기차 아폴로 인공지능과 자율주행 업계 선도 기업 바이두에서 출시된 자율주행 전기차의 내부 모습

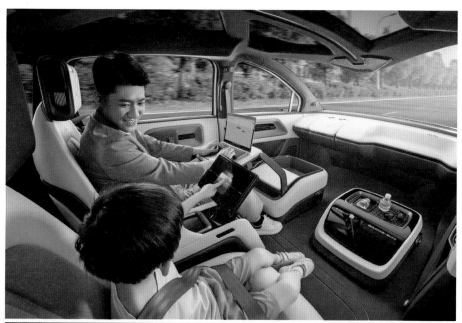

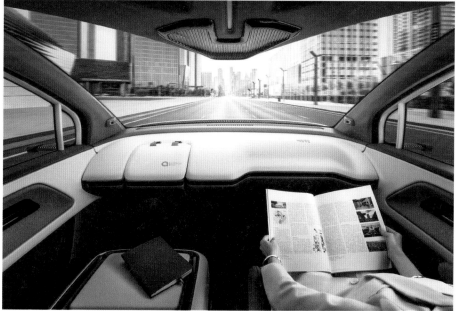

미래 스마트카 내부 예상도 자율주행 자동차가 보편화된 미래에는 운전 중심으로 설계된 현재의 자동차 내부 공간들에 대대적인 변화가 생길 것이며, 기존과는 다른 형태의 인터랙션 디자인이 필요하다.

로봇 니로 바이두의 인터페이스 디자인을 반영하고 있다.

인식을 통해 내비게이션이나 정보 검색이 가능하며 알고리즘에 따라 특정 코스의 드라이빙에 걸맞은 추천 음악이 플레이되는 식이다. 이처럼 무인운전이 가능한 스마트카가 보편화된 미래에는 운전 중심으로 설계된 현재의 자동차 내부 공간들에 대대적인 변화가 생길 것이며, 기존과는 다른 형태의 인터랙션 디자인이 필요할 것이다.

바이두는 2019년에 'AI 인터페이스 트렌드 연구'를 발표하며 인공지능의 인터페이스 디자인을 심도 있게 연구했다. 이들은 최근 인공지능 기술이 음성인식, 안면인식 등의 분야에서 급속도로 발전하고 있음에 주목하여 미래 시대의 디자인은 시각뿐 아니라 청각, 후각 등 오감을 통합한 다양한 통로로 서비스(기계)와 교류하리라 예견한다. 이는 화면의 시각적 요소에 한정되어 개발됐던 기존의 인터페이스 디자인 방식에서 벗어나 인간의 총체적인 능력을 기계와 합치시키려는 시도이다.

바이두 인공지능 인터페이스 디자인 원장인 관다이쏭关岱松은 인터페이스 디자인의 핵심을 '인간의 본성'이라 보고 스마트 시대의 새로운 인터페이스 개념을 제시했다. 그에 의하면 인터페이스 설계의 가장 중요한 목표는 인간의 이성과 감성을 종합한 총체적 경험을 제공하는 것이다. 따라서 인터페이스 디자인은 단순히 산업 디자인을 넘어 언어학, 심리학 등 다양한 인문 분야를 종합해야 한다. 그리고 이러한 개념들이 종합된 인터페이스 디자인의 답은 중국 전통 철학에서 찾을 수 있다.

> **서양에서 과학 기술과 물질이 발전을 견인했다면 중국 전통문화와 예술의 기반은 철학과 인간이었습니다. 이는 2차 산업혁명 시대에 상당한 격차가 벌어지는 요인으로 작용했으나 지금 중국의 과학 기술은 결코 서양에 뒤지지 않습니다. 중국과 서양이 비슷한 기술력을 보유하는 지금과 같은 상황에서, 경쟁력은 더 이상 기술을 개발하는 데 있지 않으며 사용자의 경험을 설계하는 데 있습니다. 즉, 4차 산업혁명 시대에는 다양한 유형의 사용자와 철학적 사고로 무장한 중국이 훨씬 더 유리한 위치를 선점할 것입니다.**

이처럼 바이두는 인터페이스 디자인의 본질을 프로그램의 설계가 아닌 인간을 이해하고 사유하는 체계로 보고 있다. 바이두 인터페이스 디자인의 철학은 뤄미의 "복잡함은 기술에, 간단함은 이용자에게"라는 철학과 상통한다. 인공지능을 필두로 하는 최첨단 기술이 개발될수록 그 근본은 인간으로 돌아갈 수밖에 없다. 결국 모든 지능의 바탕에는 '인人'이 있으며, 공자가 말하는 인仁 역시 인人에서 출발하는 것임을, 중국의 인터페이스 디자인을 통해 다시금 깨닫게 된다.

언택트 디자인이 이끄는
새로운 브랜드 경험

언택트 시대가 열리다

　　팬데믹은 인류가 소통하는 방식들을 단숨에 바꾸어 놓았다. 물론 팬데믹 이전에도 오프라인에서 온라인으로의 전환이 순차적으로 이루어지고 있었지만 세계적인 전염병은 우리를 새로운 생활환경에 적응하게끔 강제적으로 몰아넣었다. 코로나19 이후로 화상회의, 원격 수업이 자연스럽게 이루어지고 애플리케이션을 통해 주문과 결제를 하면 배달원이 문앞에 음식을 놓고 간다. 식당에 가면 종업원 대신 로봇이 서빙을 하고 동네에 무인가게들이 속속 들어섰다. 그리고 사람들과의 직접적인 접촉을 최소화하는 '언택트Untact'라는 신조어가 생겨나며 비대면과 비접촉을 중심으로 한 새로운 비즈니스 산업이 급부상하기 시작했다. 물론 지금까지 이러한 비대면 서비스가 점진적으로 시도되어 왔지만 코로나19가 '언택트' 비즈니스에 방아쇠를 당긴 셈이다.

　　이처럼 언택트 서비스가 새로운 문화를 형성하자 중국의 기업들은 이 기회를 놓치지 않고 사용자 경험 디자인의 영역으로 빠르게 확장하며 언택트 서비스를 적극 제공하고 있다. 대표적으로 중국의 배민이라 불리는 '메이퇀美团'은 팬데믹 이후 배달의 패러다임을 빠르게 전환하며 배달업계의 승기를 잡았다. 팬데믹 이전에는 애플리케이션을 통해 주문을 하면 배달원

이 초인종을 눌러 소비자에게 직접 음식을 전달하는 방식이었고 배달 플랫폼에서는 '신속한 배달'을 키워드로 경쟁이 이루어졌다. 그러나 코로나19 이후 배달원과의 접촉으로 인한 감염 사례가 발생하자 순식간에 배달업체들은 '감염의 온상'으로 취급받으며 경영 리스크에 봉착하게 된다. 물론 감염 피해를 예방하기 위해 음식을 공동현관이나 문 앞에 놓고 가는 등의 대안이 마련되었으나 음식이 금방 상하거나 보온이 유지되지 않는 등 품질 문제가 발생하였다.

여기서 메이퇀은 '와이마이궤이外卖柜'라는 획기적인 방식의 스마트 음식 보관함을 개발한다. 우선 배달원이 각 아파트 공동현관에 설치된 보관함에 음식을 보관하고 배달이 완료되었음을 앱 알람으로 통지하면, 공동현관으로 내려온 소비자는 휴대폰 번호 뒷자리를 입력하고 음식을 찾아간다. 배달원과 마주하지 않아 안심할 수 있는 데다 보관함에 보온 기능이 있어 언제든 따뜻한 음식을 먹을 수 있다는 것이 가장 큰 장점이었다. 한국의 배달 플랫폼은 배달원이 음식을 문 앞에 두고 소비자에게 결과를 통보하는 알람 기반의 비대면 서비스라면, 중국의 메이퇀은 음식 보관함 자체를 기업에서 자체적으로 개발하여 소비자에게 전해주는 물류 기반의 서비스라는 데서 언택트 배달 형태의 차이가 있다.

특이한 점은 메이퇀에서 개발하고 설치한 음식 보관함을 다른 배달업체도 함께 이용할 수 있다는 것이다. 이런 보편성이 역으로 메이퇀이 중국 배달 서비스의 선두주자로 입지를 다지는 계기가 되었다. 메이퇀을 상징하는 노란색 보관함이 공동현관에 365일 노출되어 있기 때문에 사용자는 자연스럽게 메이퇀 브랜드를 생활 속에서 인식하게 되었을 뿐 아니라 음식 보관함의 편리함을 통해 배달=메이퇀이라는 개념이 자리 잡게 된 것이다. 뿐만 아니라 코로나19가 절정에 이르던 시절 메이퇀은 무인배송 드론을 개발하며 잇따른 도시 봉쇄로 난항을 겪고 있던 중국 소비자들에게 식자재를 전달하

배달업체 메이퇀의 새로운 시도 스마트 보관함 '와이마이궤이'에 음식을 보관하고 무인배송 드론으로 식자재를 전달하는 등 팬데믹 이후 배달의 패러다임을 빠르게 전환하며 업계의 선두주자로 올라섰다.

며 호평을 받은 바 있다. 그 결과 메이퇀은 중국 배달 서비스 시장 점유율의 3분의 2를 차지하게 되었고 코로나19 확산에도 매출 신장을 실현하며 중국 내 원탑 배달업체로 자리매김하게 되었다. 이와 같은 메이퇀의 시도는 시각적이고 물질적인 소비재를 넘어 포스트 코로나 시대에 걸맞은 언택트 경험 기반의 디자인이라 할 수 있다.

홈코노미 시대의 새로운 업무 경험 디자인

코로나19는 사람들의 근무 형태도 새롭게 바꾸어 놓았다. 위드 코로나 이후 다시 온라인에서 오프라인으로 일부 전환되는 추세지만, 온라인 근무와 화상회의는 이미 우리의 일상 속에 안착했으며 재택근무와 사무실 근무를 혼합하는 식의 근무 형태도 등장하고 있다. 이러한 '홈코노미 Homeconomy'의 수요는 중국에서도 예외가 아니다. 현재 중국의 IT 기업들은 교육과 업무 등 다양한 방면에서 새로운 언택트 브랜드 경험을 제공하고 있으며 기업들은 온·오프라인이 혼합된 비즈니스 실험을 시도하고 있다.

한국에서는 줌Zoom과 구글미트Google meet가 대중적으로 사용되고 있다면 중국에서는 텐센트미팅腾讯会议과 딩딩钉钉, 페이슈飞书가 원격 비즈니스 시

장을 이끌어 가고 있다. 특히 텐센트미팅은 중국의 국민 메신저 QQ를 만든 텐센트의 원격 플랫폼이다. 줌과의 차이점이 있다면 줌의 무료 고객은 3인 이상의 회의를 진행할 시 최대 40분으로 시간 제한이 있는 반면 텐센트미팅에서는 시간 제한 없이 300명까지 초대가 가능하다. 또 화장 기능이 있어 초췌한 얼굴로도 화장을 한 것처럼 회의에 참석할 수 있었기에 아침에 바쁜 여성들에게 최적의 툴이었던 셈이다. 이렇게 소비자 맞춤형의 브랜드 경험 덕분에 텐센트는 중국에서 가장 인기 있는 화상회의 플랫폼으로 자리 잡게 되었고 현재 부브미팅Voovmeeting이라는 이름으로 글로벌 플랫폼에도 도전장을 내밀고 있는 중이다.

한편 텐센트와 IT 업계의 양대산맥을 이루는 알리바바 역시 자체적으로 온라인 근무 서비스 플랫폼 딩딩을 개발하였다. 2020년 코로나19가 처음 발발했을 당시 딩딩은 앱스토어에서 한국의 카카오톡이라 불리는 '위챗

텐센트의 텐센트미팅 텐센트미팅에서는 초췌한 얼굴로도 화장을 한 것처럼 화상회의에 참석할 수 있어 아침에 바쁜 여성들에게 큰 호응을 얻었다.

WeChat'을 앞지르며 폭발적인 다운로드 수를 기록했다. 딩딩이 당시 중국 내의 원격 플랫폼 가운데서도 특수한 위치를 누렸던 지점은 문서 공유, 출퇴근 체크 등 다양한 기능이 포함된 복합 스마트 오피스 솔루션이었기 때문이다. 그 외에도 영수증 처리나 업무일지 등의 디테일하고 섬세한 기능들이 빛을 발하며 딩딩은 코로나19로 수혜를 입은 중국의 IT 기업으로 떠오르게 되었다. 이후 교육 분야에서 딩딩미래교원钉钉未来校院이라는 스마트 교실 서비스를 출시하며 교육용 원격 지원 사업까지 브랜드를 확장했다. 딩딩미래교원은 각 학교의 원활한 이용을 위해 학급별 메신저, 칠판 기능, 메모 기능, 파일 공유, 온라인 시험 및 평가, 투표 등 수업에 필요한 각종 기능들을 제공했으며 녹화 수업뿐 아니라 생방송 강의 시스템을 구축하며 중국 사람들의 일상에 더욱 깊이 파고들었다. 이처럼 딩딩은 비대면 시대에 걸맞은 섬세한 원격 서비스를 제공함으로 직장인과 학생들에게 새로운 브랜드 경험을 선사하고 있다. 그러나 최근 딩딩 플랫폼의 이용자들 가운데서 불만의 목소리가 터져 나오고 있는데 그것은 딩딩이 지나치게 관리자 중심의 서비스라는 점이다. 예를 들어 딩딩의 단체 채팅방에서는 메시지를 읽은 사람과 읽지

알리바바의 딩딩　코로나19 이후 재택근무와 화상회의가 보편화되자 알리바바는 온라인 근무 서비스 플랫폼 딩딩을 개발하였다. 다른 플랫폼과 차별화된 지점은 화상회의뿐 아니라 문서 공유, 출퇴근 체크 등 다양한 기능이 포함된 복합 스마트 오피스 솔루션이라는 데 있다.

않은 사람이 표시가 되는데 이런 체계가 관리자 입장에서는 효율적일 수 있지만 직원들에게는 원격 근무의 상당한 스트레스로 작용하는 것이다.

이런 분위기 속에서 최근 딩딩을 대체할 수 있는 새로운 원격 근무 플랫폼으로 페이슈가 급부상하고 있다. 페이슈는 틱톡으로 유명한 바이트댄스의 메신저 브랜드로, 자유분방한 기업 분위기에 걸맞은 수평적이고 자유로운 원격 근무를 지향하고 있다. 바이트댄스 사무실에는 평소 임원을 포함한 전 직원에게 독립된 업무공간이 없는데 페이슈에서도 이런 실제 업무공간을 반영하여 '온라인 오피스线上办公室'라는 혁신적인 기능을 개발했다. 이 온라인 오피스에 들어가면 마치 사람들이 오피스에 실재하는 것처럼 서로의 목소리를 들을 수 있고 필요하다면 원하는 팀원과 수시로 소통할 수 있다. 이는 기존의 수직적이고 관료적인 업무 중심인 원격 비즈니스에서 벗어나 온라인이라도 신속하고 빠르게 업무의 상황을 캐치하고 상호 커뮤니케이션할 수 있는 '소통의 장'을 마련한 것이라고 볼 수 있다.

페이슈는 클라우드 기능을 베이스로 한 서비스이기에 직급과 상관없이 문서를 공유해놓으면 누구나 그 문서를 편집하거나 수정하고 결재할 수 있다. 이는 복잡한 결재과정을 거쳤던 기존의 오프라인 업무 환경과는 대조되는 지점으로 소수 정예 멤버가 속도감 있는 결정을 해야 하는 중국의 스타트업 업무 환경에 최적화된 서비스인 셈이다. 또 틱톡이 베이스인 모기업의 장점에 걸맞게 화상회의를 다른 플랫폼에 실시간으로 송출할 수 있는 기능을 통해 소비자와 협력할 수 있는 장치를 마련해 놓았다. 그리고 딩딩에서 중점적으로 내세웠던 출석 기능 역시 제거하여 근무자들은 통제가 없는 자유롭고 편안한 환경 속에서 업무를 볼 수 있다. 이처럼 신속하면서도 강력한 팀워크와 협업, 수평적인 교류를 추구하는 페이슈는 기업의 관리형 모듈인 딩딩과 대척점에 있는 서비스로 입지를 다지며 중국 내에서 가파른 성장세를 보이고 있다.

포스트 팬데믹 시대의 중국 디자인

바이트댄스의 페이슈 틱톡으로 유명한 바이트댄스에서 새로운 원격 근무 플랫폼 페이슈를 개발하였다. 딩딩 서비스 이용자들이 불만을 가진 내용들을 보완하면서 딩딩 대체 플랫폼으로 주목되고 있다.

이러한 중국의 원격 서비스들은 오프라인 환경을 대체할 수 있는 온라인 프로그램을 개발했을 뿐 아니라 근무자들에게 새로운 업무 경험과 프로세스를 제공한다는 점에서 매우 유의미하다. 다시 코로나19 이전의 사회로 돌아간다 하더라도 기존에 개발된 온라인 근무 환경이 주는 장점과 효율성은 오프라인 업무 환경과 접목될 것이며 중국 IT 기업들은 이러한 사용자 경험을 기반으로 새로운 언택트 서비스 패러다임을 이끌어 갈 것이다.

체험형 온라인 슈퍼마켓의 등장

코로나19는 신선식품의 구매 패러다임 역시 급속도로 바꾸어 놓았다. 감염에 대한 우려로 식당이나 시장 등의 발길을 끊은 사람들은 집 안에서 음식을 해결해야 했고 생활에 필요한 물품은 온라인 전자상거래 서비스를 이용하기 시작했다. 한국에서는 쿠팡Coupang과 네이버Naver가 온라인 전자상거래를 주도하며 신선식품 판매를 이끌었고 배달업체였던 배민 역시 신선식품 시장에 뛰어들며 슈퍼마켓 시장은 새로운 전환점을 맞았다.

중국에서도 코로나19의 여파로 집까지 배달이 가능한 온라인 쇼핑몰에서 생필품과 신선식품을 구매하는 소비자가 늘고 있다. 중국 소비자들에게 새로운 소비 경험을 제공하는 브랜드로 알리바바 산하의 허마셴셩이 있다. '가정에 있는 냉장고를 모두 없애겠다'는 목표를 갖고 있는 신선식품 유통 브랜드 허마셴셩盒马鲜生은 '4킬로미터 이내 30분 배달'이라는 파격적인 서비스를 제공하며 중국인의 라이프 스타일을 바꾸고 있다. 고객이 앱에서 신선제품을 구매하면 그 즉시 천장에 설치된 컨베이어벨트로 물건이 담아지고 허마셴셩 로고가 박힌 방수팩에 깔끔하게 포장되어 오토바이에 실린다. 제품을 구매하여 문 앞에 배달 받는 데는 채 30분도 걸리지 않는 것이다. 이렇게 효율적인 시스템을 갖출 수 있는 이유는 허마셴셩이 다른 슈퍼마켓과 달리 온·오프라인이 혼합된 창고형 매장이기 때문이다. 일반적으로 대형 슈퍼마켓 체인이 오프라인 매장을 주력으로 하고 온라인 매장을 부수적인 판매 채널로 채택했다면 허마셴셩은 온라인 매장을 중점으로 매장을 설계했기 때문에 코로나19 이후의 상거래에 최적화될 수밖에 없었다.

허마셴셩이 한국의 쿠팡 같은 온라인 쇼핑몰과 다른 점이 있다면 오프라인 매장에 직접 방문해 물건의 품질을 확인할 수 있다는 점이다. 실제로 이곳에서 쇼핑을 하는 중에 물건이 가득 담긴 바구니가 천장의 컨베이어벨트에 실려 머리 위로 지나가는 것을 보면 '30분 신속 배달'을 즉각적으로 인지하게 된다. 그리고 해산물 같은 신선식품을 고르면 직접 주방에서 조리해주는 레스토랑도 운영하고 있어 쇼핑과 식당이 일체화된 새로운 형태의 소비 경험을 제공한다. 또 제품에 있는 QR코드를 앱으로 스캔하면 재료의 유통과정이 상세하게 나와 생산지를 직접 확인할 수 있고 해당 재료를 활용한 레시피 역시 제공된다. 앱에서는 가장 잘 팔리고 있는 제품을 순위별로 정렬하고 제품에 대한 다른 소비자들의 후기를 볼 수 있어 제품끼리의 비교선택이 매우 수월하다. 결제는 모기업인 알리바바의 결제 시스템인 즈푸바오

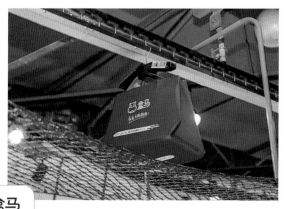

허마셴성의 쇼핑 바구니 허마셴성 앱에서 주문을 하면 그 즉시 오프라인 매장 천장에 설치된 컨베이어벨트에 물건이 담기고 깔끔하게 포장되어 오토바이에 실린다. 문 앞에 배달 받는 데 30분이 채 걸리지 않는다.

支付宝를 통해 이루어졌는데 안면인식 기능으로 휴대폰을 내밀지 않고도 결제가 이루어졌다.

한 가지 독특한 점은 직원 대부분이 신선식품의 품질 상태를 확인하는 데 동원되어 전 매장이 키오스크, 즉 무인결제로 이루어지고 있다는 점이었다. 물론 고객이 키오스크 사용법을 모르면 결제를 도와주는 스태프는 상주하고 있지만 대부분의 중국 손님들은 바코드 인식부터 포장, 결제까지 스스로 하며 이미 무인단말기에 완벽히 적응한 모습이었다.

한편 허마셴성은 쇼핑 외에도 다양한 브랜드 경험을 제공하며 충성고객들을 포섭하고 있다. 허마셴성이 다른 슈퍼마켓 브랜드와 차별화되는 포인트는 애플리케이션에 게임과 커뮤니티 기능이 공존한다는 것이다. 앱에는 '출석 미션'이 있고 미션을 달성하면 신선식품 무료 쿠폰 등을 제공한다. 또 허마타운이라는 가상의 마을을 구축하여 식재료의 재배 과정을 유저에게 직접 체험하게 하며 고객과 깊은 유대감을 형성한다. 식재료, 음식, 소품 등

허마셴성 애플리케이션 화면 허마셴성에서는 허마타운이라는 가상의 마을을 디자인하여 식재료의 재배 과정과 조리법 아이디어를 디지털로 체험하게 하고 있다.

의 아이템이 고객에게 제공되며 여기서 얻은 쿠폰들은 오프라인에서 사용할 수 있다. 지역 커뮤니티 기능에서는 같은 매장을 이용하는 주민끼리 채팅을 나눌 수 있는데 이들은 프로모션 같은 정보를 나누고 교류하며 허마셴성 역시 이들에게 피드백을 받는다. 애플리케이션 피드는 허마셴성에서 구매한 식재료로 만든 레시피 영상과 사진을 공유하고 관련 제품을 링크로 걸어놓아 쉽게 제품의 구매로 이어질 수 있게 설계해 놓았다. 그리고 절기마다 제철 일러스트 달력을 제공하여 제철별로 적합한 식재료와 조리법을 공유하며 '계절의 변화와 함께하는 허마'의 신선식품 브랜드 이미지를 강조하고 있다.

이처럼 허마셴성은 온·오프라인과 엔터테인먼트, 커뮤니티, 콘텐츠가 혼합된 새로운 쇼핑 경험을 제공하며 중국의 신유통 비즈니스를 이끌고 있다. 심지어 허마셴성에서 배달 가능한 거리에 있는 집들은 부동산 가격이 오르는 '허세권盒区房 현상'이 벌어지기도 하였다. 비대면 시대를 맞이하여 미래의 슈퍼마켓 브랜드는 어떠한 경험을 소비자에게 전달하고 어떻게 제품을 유통해야 하는지 다시금 생각해봐야 하는 지점이다.

의료 서비스 디자인으로의 전환

팬데믹으로 인한 '비대면'이 중국 서비스 시장의 키워드로 급부상하며 중국의 의료 서비스 역시 유례없는 전환점을 맞게 되었다. 특히 중국에서는 고령화 사회 진입과 의료 시설이 미비한 농촌 지역을 위해 원격 의료 서비스를 점진적으로 추진하고 있었으나 대면 진료의 감염 위험이 높아진 팬데믹 이후 급속도로 탄력을 받으며 성장하게 되었다. 그동안 중국의 의료기관과 의료인의 수는 턱없이 부족한 상태였으나 코로나19 발생 초기 중국의 기업들이 의료기관과 협력하며 원격 진료 플랫폼을 개설하면서 한 명의 의사가 여러 환자를 상담할 수 있는 환경이 조성되었다. 그리고 때마침 5G 모기술과 웨어러블 기기, AI, 빅데이터 등 신기술이 중국의 비즈니스모델과 결합되며 스마트 의료 산업이 크게 성장하였고, 과거 진단과 치료 중심이었던 의료 산업 역시 예방과 소비자 중심의 헬스케어 산업으로 전환되며 의료 패러다임의 대대적인 전환을 예고하고 있다.

알리건강阿里健康과 핑안하오이성平安好医生은 오프라인 의료기관과 협력하고 의약품을 전자상거래로 판매하며 코로나 시대에 새로운 원격 의료 브랜드로서 각광받는 중이다. 특히 알리건강은 병원에서 진료만 하고 나머지는 모두 알리바바가 수행하겠다는 '미래 병원' 서비스의 원대한 꿈을 품고 있다. 알리건강은 코로나19 기간 동안 애플리케이션에 온라인 의료 상담 플랫폼을 개설하여 병원에 방문하지 않고도 의사가 원격으로 진단을 내릴 수 있게 했다. 또 긴급약품 배송팀을 배정하여 연합 약국들에게 의약품과 방호용품을 지급하였으며 '외출 없는 약품 구매' 서비스를 통해 격리 중인 환자들에게 필요한 약품을 문 앞까지 전달한다. 의사의 처방을 받은 약품은 알리바바가 운영하는 쇼핑몰인 티몰 약국에서 구매할 수 있으며, 마찬가지로 알리바바가 운영하는 택배 서비스 차이냐오菜鸟로 배송을 받는다. 그리고 전자처방전 발급이나 의료비 납부 등의 업무는 알리바바의 결제 플랫폼인 즈

푸바오를 통해 이루어지는 등 그야말로 의사 진료를 제외한 모든 서비스를 알리바바가 제공하고 있다.

한편 알리건강은 다양한 디자인 실험을 통해 기존과는 다른 새로운 의료 서비스 브랜드임을 강조한다. 최근 알리건강은 방정자고方正字庫 폰트 디자인 회사와 협력하여 시각장애인을 위한 알리건강체를 디자인하며 중국어의 한자와 점자 문자가 결합된 형태의 폰트를 선보였다. 알리건강체는 중국 최초의 점자주음 맞춤 서체로 둥근 곡선으로 부드러운 친밀감을 갖고 있으며 직관적인 설계로 시각장애인들에게 편리한 점자 사용을 이끌어내고 있다. 이러한 알리건강의 디자인 실험은 팬데믹 상황에서의 단발적인 의료 서비스가 아닌, 사람들의 건강하고 편안한 삶을 제안하는 헬스 브랜드로서의 포부를 드러낸다.

알리건강이 중국 광저우에 설립한 건강약국은 기존의 딱딱하고 차가운 약국 디자인에서 벗어나 다양한 건강 서비스를 경험하게 하는 헬스 스토어

알리건강체 알리건강이 방정자고 폰트 디자인 회사와 협력하여 시각장애인을 위한 점자 폰트 알리건강체를 디자인하였다. 이러한 디자인 실험은 팬데믹 상황에서의 단발적인 의료 서비스가 아닌, 사람들의 건강하고 편안한 삶을 제안하는 헬스 브랜드로서의 포부를 드러낸다.

포스트 팬데믹 시대의 중국 디자인

개념을 제안하고 있다. 약국이 단순히 육체적인 병을 치료하는 병원의 부속 공간이라는 고정관념을 깨고 심리적이고 미적인 요소를 결합한 체험 공간으로서의 정체성을 부여하였다. 건강약국의 인테리어는 알리건강의 브랜드 아이덴티티에서 기반한 녹색과 노란색을 조화롭게 사용하였으며 편안하고 부드러운 곡선의 요소를 이용하여 따뜻한 속성을 부여하였다. 그리고 건강 관리와 상담 공간을 별도로 마련하여 제약의 목적이 아니더라도 누구든 컨설팅을 받을 수 있게 만들었으며, '특별 추천' 코너에서는 알리건강이 큐레이션한 추천 약들을 진열하여 제품에 흥미로운 콘텐츠 요소를 부여하였다. 또 고객이 필요한 약품을 빠르게 찾을 수 있도록 공간을 설계하여 불필요한 고객의 동선을 감소시켰다. 즉 건강약국의 오프라인 공간은 단순히 약이라는 단일품목을 판매하는 스토어가 아니라 알리건강 브랜드의 지향점을 드

건강약국 알리건강이 중국 광저우에 설립한 건강약국의 내부 모습. 기존의 딱딱하고 차가운 약국 디자인에서 벗어나 다양한 건강 서비스를 경험하는 헬스 스토어 개념을 제안한다.

러내는 서비스 디자인 체험관이라 할 수 있다. 이처럼 알리건강은 앱을 이용한 비대면 의료 서비스뿐 아니라 온·오프라인을 결합한 건강 관리 서비스를 통해 고객에게 '미래 병원'이라는 새로운 의료 브랜드 경험을 선사하고 있다.

알리건강과 함께 큰 인기를 누리고 있는 핑안하오이성은 핑안보험사에서 만든 의료 브랜드로, 전문 의료기관과 협력하여 애플리케이션을 통한 온라인 건강 자문을 진행하고 있으며 온라인 약국을 운영하며 환자에게 의약품 배달 서비스를 제공하고 있다. 또 핑안하오이성은 AI 기술도 보조적으로 활용하며 스마트 의료 서비스의 폭을 넓히고 있다. 핑안하오이성의 AI 모델은 약 3,000개의 질환에 대한 분류와 진단이 가능하고 상담, 분류, 관리 등 보조적인 역할을 수행하며 의사의 정확한 진료를 돕고 있다. 이들의 특별한 브랜드 전략 중 하나는 '1분 무인진료소One-minute Clinic'라는 오프라인 부스다. 환자는 부스 안으로 들어가 의사나 AI의 비대면 진료를 받고 약품 자판기에서 처방받은 약을 꺼내 돌아간다. 핑안하오이성은 3년 이내에 중국 전역에 수십만 개의 무인진료소를 설치할 계획이라는 포부를 밝히며 새로운 원격 의료 서비스의 장을 열고 있다. 한편 핑안하오이성은 코로나19 외에도 중의학이나 체중 관리와 같은 건강 상담의 영역까지 추가하며 의료를 넘어 헬스케어의 영역까지 진출하고 있다. 이런 헬스케어 서비스는 모기업인 핑안보험의 보험 설계와 연계됨은 물론이다. 현재 핑안하오이성의 목표는 중국인 모두가 '온라인 홈닥터'가 있는 사회를 만드는 것이다. 의료 서비스는 환자와 의사 간의 친밀함이 높아질수록 진단율이 정확해지는데 의료 자원이 부족한 곳에서도 이러한 온라인 홈닥터를 통해 오진율을 낮출 수 있고 더 많은 생명을 구할 수 있기 때문이다.

핑안하오이성은 의료 서비스 특유의 차가운 이미지를 지우기 위해 감성적인 캐릭터를 디자인하며 환자와의 거리를 좁히고 있다. 각 캐릭터는 서비

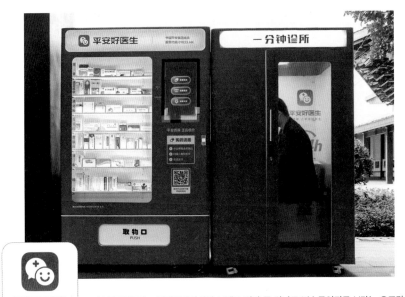

1분 무인진료소　핑안하오이성의 브랜드 전략 중 하나로 '1분 무인진료소'라는 오프라인 부스가 있다. 환자는 부스 안으로 들어가 의사나 AI의 비대면 진료를 받고 약품 자판기에서 처방받은 약을 꺼내 돌아간다.

스마다 다른 개성이 부여되어 있고 핑안하오이성의 브랜드 색상인 따뜻한 주황색으로 디자인되어 소비자의 감성을 자극하고 있다. 그리고 에러나 셧다운 같은 문제가 발생했을 때의 오류 페이지 역시 귀엽고 유머러스하게 디자인되어 불편한 몸 때문에 다급하고 초조한 환자의 마음을 보듬는다. 이런 식의 섬세한 캐릭터 디자인과 UX 설계는 핑안하오이성이 지향하는 '언제나 환자의 곁에 있는' 친근하고 상냥한 브랜드 이미지를 형성하는 데 일조하고 있다.

　중국은 넓은 땅과 많은 인구에 비해 의료진의 수가 턱없이 부족한 데다 농촌 지역의 의료 시설이 낙후하여 국가 차원에서 원격 의료를 적극 지원하고 있다. 또 의료진의 보수 역시 한국과 미국처럼 높지 않기에 이러한 원격

핑안하오이성의 캐릭터 디자인 따뜻하고 감성적인 캐릭터 디자인과 UX 설계는 친근하고 상냥한 브랜드 이미지를 형성하는 데 일조하고 있다.

플랫폼을 통해 라이브 커머스를 진행하고 영양제와 건강식품 등을 판매하는 등 수익의 다각화를 모색하고 있다. 반면 한국은 아직 원격 진료를 활용한 사례가 드물고 원격으로 특정한 진단을 내리는 행위가 불가능하기에 이러한 원격 의료 브랜드의 개발이 초기 단계에 머물러 있다. 그러나 팬데믹 이후 비대면 원격 진료의 패러다임이 물꼬를 트며 온라인 의료 서비스에 대한 여러 담론들이 형성되는 중이다. 이 시점에서 우리는 코로나 시국의 비대면 진료를 넘어 종합 건강 관리 플랫폼으로 이행하는 중국 브랜드들의 사례를 살펴보며 언택트에 기반한 의료 서비스 디자인의 미래를 점쳐볼 수 있을 것이다.

★ 06 │ # 공유 경제로
창조도 공유할 수 있을까

눈뜰 때부터 잠들 때까지 계속되는 공유 서비스

아침에 일어나서 공유 자전거를 타고 공유 오피스로 출근한다. 날이 궂을 때는 공유 자동차를 타고 길이 막히면 공유 전동스쿠터를 이용한다. 점심시간에는 스마트폰을 꺼내 음식을 공동으로 주문하는 배달 애플리케이션을 켠다. 각자가 먹고 싶은 메뉴를 선택하면 주문서가 합쳐져 저렴한 가격에 다양한 음식을 먹을 수 있다. 음식을 가지러 가는 길에 갑자기 비가 내리면 주변에 있는 공유 우산을 빌린다. 스마트폰으로 QR코드만 인식하면 우산의 잠금이 자동으로 풀려 쉽게 대여가 가능하다. 이렇게 스마트폰을 자주 이용하니 휴대폰 배터리가 빨리 닳게 되는데 그러면 공유 보조배터리 충전소에서 배터리를 빌린다. 퇴근 후 집에 오면 옥상에 있는 공유 세탁기를 이용하여 빨래를 한다. QR코드로 비용을 지불할 수 있고 세탁이 완료되면 알람이 울려 편리하다. 세탁기가 돌아가는 동안에는 공유 주방에서 간단하게 저녁을 준비한다.

요즘 중국에서 흔히 볼 수 있는 하루 일과이다. 조금 과장되긴 했지만 중국인들의 생활은 눈뜰 때부터 잠들 때까지 공유로 가득 차 있다. "가족 빼고

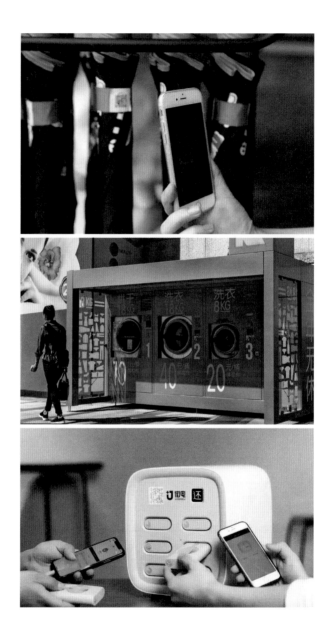

중국의 공유 서비스 QR코드를 이용한 공유 우산, 공유 세탁기, 공유 배터리 등 누구나 쉽고 빠르게 공유 서비스를 이용할 수 있다.

다 공유된다"라는 말이 나올 정도로 그야말로 모든 것이 공유되는 세상이다. 애초에 중국인들은 공유를 매우 긍정적으로 인식한다. 공산당이 권력기관으로 존재하는 나라답게 공공의 생산과 소비를 장려하며 공유를 적극 권장하기 때문이다. 더불어 알리바바가 개발한 즈푸바오나 텐센트가 개발한 위챗페이 같은 모바일페이로 결제할 수 있어 누구든 쉽고 빠르게 공유 서비스를 이용할 수 있다.

이렇듯 중국인 특유의 공유에 대한 긍정적인 인식과 편리한 모바일 결제 시스템이 결합하며 중국의 공유 경제 비즈니스는 급속도로 발전했다. 이에 따라 중국인들의 소비 패턴 및 생활 습관이 완전히 바뀌었으며, 소비의 중요한 축을 차지하는 디자인 또한 적지 않은 변화를 겪게 되었다. 가장 두드러지는 변화는 디자인이 '소비'가 아닌 '공유'의 대상이 되며 양극화되었다는 것이다. 중국에서 새로운 소비의 주역인 지우링허우(1990년대 출생자들)는 대체로 합리적인 소비를 추구하는 경향이 있다. 이들은 아름다운 디자인에는 적지 않은 비용이 든다는 사실을 잘 알고 있다. 따라서 적당한 디자인에 어중간한 돈을 지불하기보다는 그 가격으로 가장 아름다운 디자인을 대여하여 임시적으로 소비하는 패턴을 보인다.

특히 팬데믹으로 영상회의, 원격 교육, 재택근무 등 일상 속에서 디지털 전환이 이루어지고 가성비 중심의 소비 문화가 만들어지자 공유 서비스의 대대적인 전환이 이루어지고 있다. 과거 공유 서비스가 차량을 공유(쏘카, 우버 등)하거나 주거를 공유(에어비앤비)하는 등 재화를 중심으로 직접적인 공유가 이루어졌다면 최근에는 공유 주방이나 공유 오피스, 공유 매장 등 장소 중심의 무형적 공유 서비스가 각광을 받고 있다. 이러한 공유 서비스는 현재 세계가 당면한 팬데믹 위기를 극복하기 위한 효율적인 방안이자 변화하는 소비 패러다임의 중요한 이정표이기도 하다.

모빌리티 삼국지: 중국 공유 자전거의 시대

중국 공유 경제의 폭발적인 붐을 일으킨 촉매제를 찾자면 길거리 어디서나 볼 수 있는 공유 자전거를 첫 번째로 지목할 수 있다. 과거 중국은 지하철, 버스 등의 인프라 부족으로 매일 아침 출근길은 수만 대의 자전거로 가득 찼고, '자전거 대국'으로 불리며 세계 자전거 생산시장의 70%를 휩쓸었다. 이제 중국은 새로운 공유 자전거 대국으로서, 여러 IT 기업들이 공유 자전거의 패권을 잡고자 경쟁하고 있다.

중국의 공유 자전거는 QR코드로 대여를 진행하고 출발지와 목적지가 달라도 된다는 점에서 한국의 따릉이와 비슷하다. 그러나 정부가 아니라 사기업이 운영하고 있다는 점, 자전거에 GPS가 부착되어 있기 때문에 어디든 자유롭게 주차해도 된다는 점에서 자율성을 지닌다. 2017년 중국의 공유 자전거 업계 1위를 달리던 오포ofo가 시장가치 30억 달러와 전 세계 2억 명 이상의 회원을 끌어모으며 중국 공유 경제의 대표적인 상징물로 떠올랐고, 후발 IT 기업들이 도전장을 내밀며 공유 자전거 시장은 춘추전국시대로 접어들었다. 당시 중국의 길거리는 오포의 노란 자전거, 모바이크Mobike의 빨간 자전거, 헬로바이크Hellobike의 파란 자전거 등 형형색색의 자전거로 물들었고 공유 자전거 브랜드끼리 치열한 각축전을 벌였다. 그러나 2018년 오포는 낮은 품질과 높은 생산단가 이슈, 수익 모델의 부재 등 복합적인 이유로 수천억의 빚을 남기고 파산을 신청했으며 감쪽같이 자취를 감추게 되었다. 현재 중국의 공유 자전거 시장은 메이퇀의 메이퇀단처美团单车, 알리바바 앤트그룹의 투자를 받은 하뤄추싱哈啰出行, 디디추싱의 칭쥐青桔 등 3강 구도로 재편되며 새로운 국면을 맞고 있다. 흥미로운 점은 각 플랫폼마다 로고나 광고, UI 등의 시각상징물뿐 아니라 자전거 차체, 서비스 경험 등에 디자인 요소를 더하며 독자적인 브랜드 아이덴티티 경쟁으로 나아가고 있다는 것이다.

　　　　　　　포스트 팬데믹 시대의 중국 디자인

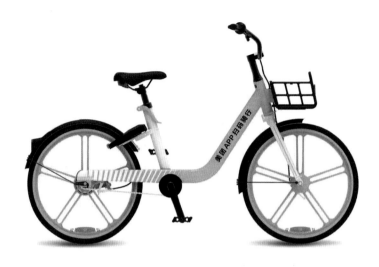

reddot winner 2022

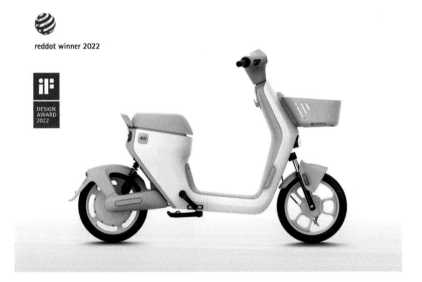

위 **메이퇀단처 공유 자전거** 활력이 넘치는 노란색에 흰 빗금이 가 있는 자전거 디자인은 멀리서도 눈에 잘 띄며 트렌디하고 활달한 감각의 메이퇀 아이덴티티를 계승하고 있다.

아래 **메이퇀단처 컴포트 스쿠터** 무광 소재에 선명한 컬러로 발랄한 느낌을 전달하고 인체공학적 디자인으로 편안한 승차감을 선사하는 컴포터 스쿠터는 2022년 레드닷 디자인상과 iF 디자인상을 수상하였다.

중국의 배민으로 불리는 배달업체 메이퇀은 모빌리티 분야 진출을 위해 공유 자전거 업체를 장악하던 모바이크를 2018년 인수하고 메이퇀단처라는 브랜드를 설립했다. 빨간색의 모바이크는 노란색의 메이퇀단처로 바뀌었으며 별도의 앱 설치 없이 위챗의 메이퇀과 연동하여 편리하게 이용할 수 있다. 메이퇀단처는 모기업의 노란색 로고를 그대로 사용하여 통일성을 유지하였다. 활력이 넘치는 노란색에 흰 빗금이 가 있는 메이퇀의 자전거는 멀리서도 눈에 잘 띄며 트렌디하고 활발한 감각의 메이퇀 아이덴티티를 계승하고 있다. 한편 메이퇀은 2022년 컴포트 스쿠터를 출시하여 레드닷 디자인상과 iF 디자인상을 수상하였다. 스쿠터는 무광 소재에 선명한 컬러로 탑승자에게 발랄한 느낌을 전달하고 인체공학적 디자인으로 편안한 승차감을 선사한다. 또 스마트 헬멧, 과속방지 시스템 등 첨단 기능이 탑재되어 공유 자전거의 안전성을 높였다. 이처럼 메이퇀단처는 기존의 메이퇀 브랜드 이미지를 살리면서 차체 디자인 개발에도 아낌없이 투자하며 공유 모빌리티 분야에서 순조롭게 사업을 이어가는 중이다.

하뤄추싱은 알리바바 그룹 산하인 알리페이 운영사 앤트그룹으로부터 투자금을 받아 '알리바바 자전거'라는 별칭으로 불리기도 한다. 실제로 하뤄추싱은 알리페이, 즉 즈푸바오를 통해 결제와 대여가 가능하며 브랜드 아이덴티티 색상 또한 즈푸바오와 유사한 파란색이다. 초창기 하뤄추싱은 오포와 모바이크라는 선발 주자들에 밀려 빛을 보지 못하고 있다가 오포의 몰락과 모바이크의 합병인수를 기회 삼아 중국 공유 자전거 3강 구도에 당당히 이름을 올리게 된다. 현재 하뤄추싱은 자전거뿐 아니라 모빌리티 관련 모든 분야를 아우르며 사업 다각화에 나서고 있다. 자전거 공유 사업은 일반 자전거 외에 전기 스쿠터, 전기 자전거 등의 영역으로 확대되었으며 차량 호출과 카풀 서비스도 개발하며 중국 모빌리티 비즈니스의 신흥 강자로 떠오르고 있다. 또 렌터카, 기차표, 호텔 예약 등의 서비스까지 제공하며 모

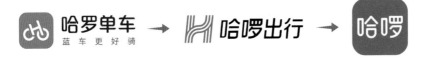

하뤄추싱 로고 변천사 자전거뿐 아니라 종합 모빌리티 서비스로 진화하는 하뤄추싱 로고의 변화

빌리티로 다닐 수 있는 여행, 레저의 영역까지 브랜드의 폭을 넓히고 있다. 즉 공유 자전거를 통해 생활 속 '카라이프^{Carlife}' 플랫폼을 구축한다는 전략이다. 하뤄추싱은 이러한 브랜드 정체성의 변화와 함께 로고 디자인도 새롭게 개편하며 대대적인 아이덴티티의 변화를 예고했다. 기존의 로고에는 자전거의 형상이 심벌로 붙어 있었다면 새로운 로고에는 자전거가 사라지고 교통을 뜻하는 '추싱出行' 역시 제거된 채 하뤄哈啰만이 전면에 드러나 있다. 새로운 로고는 기존의 파란색 배경 위에 부드럽고 둥근 서체가 사용되었는데 마치 웃으며 인사를 하는 듯한 입 모양을 형상화하고 있다. 브랜드 슬로건으로는 '하루하루를 함께'라는 문구를 내세우며 모빌리티와 라이프가 결합된 브랜드 이미지를 구축하고 있다.

칭쥐단처는 중국의 우버라 불리는 디디추싱이 2018년 업계 3위였다가 파산한 블루고고^{Bluegogo}를 인수하며 만든 자체 브랜드다. 칭쥐의 출발은 늦은 편이었지만 중국 공유 자동차의 대표회사인 디디가 이동수단의 운영 노하우와 데이터를 제공하며 급속도로 성장하는 모양새다. 이들은 후발주자의 한계를 메꾸기 위해 독창적인 브랜드 디자인을 선보이며 차별성을 꾀하고 있다. 칭쥐青桔는 청귤이라는 뜻으로 풋풋하면서 희망을 품고 있는 과실을 상징한다. 로고 역시 이파리가 달린 귤의 형상을 하고 있는데 여기서의 원은 지구를 뜻하는 동시에 친환경을 의미한다. 그 위의 이파리는 웃는 입매를 닮아 있는데 이는 모기업인 디디추싱의 로고가 미소를 띤 입의 모양인

것과 일맥상통한다. 한편 청귤의 이미지는 자전거의 형상과도 맞닿아 있다. 청귤의 원형은 바퀴를 본뜬 것이고 위에 있는 이파리는 자전거를 구성하는 차체에 기반한다. 즉 칭쥐의 로고는 외관상으로는 귤의 형상을 띠고 있으면서 칭쥐의 브랜드 콘셉트인 자전거와 친환경, 행복을 상징하는 요소들을 담고 있다고 볼 수 있다. 로고 컬러도 독특하게 '청귤색'이라는 아이덴티티를 가지고 있는데, 이는 대도시와 어울리는 색을 고심한 칭쥐 디자인팀의 노력에서 기인한다. 칭쥐 디자인팀은 기존의 빨강이나 파랑, 노랑의 자전거 색상은 브랜드 컬러로서 가시성은 뛰어나지만 도시의 미관과는 그다지 어울리지 않는다고 판단했다. 그러나 청귤색은 특유의 파란색과 초록색에 가까운

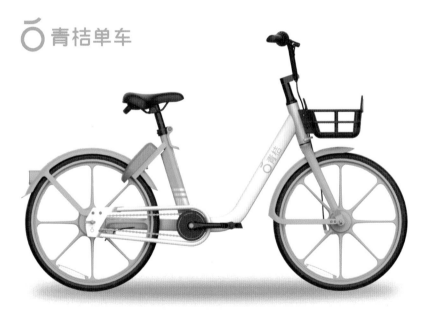

칭쥐단처 로고와 자전거　칭쥐의 로고는 외관상으로는 귤의 형상을 띠고 있으면서 칭쥐의 브랜드 콘셉트인 자전거와 친환경, 행복을 상징하는 요소들을 담고 있다. 로고와 자전거 컬러로는 청귤색을 사용하여 소비자에게 자연친화적이고 건강한 이미지를 선사한다.

칭쥐단처 브랜드 디자인 브랜드 아이덴티티부터 차체 디자인까지 사용자 경험에 기반하여 섬세하게 디자인을 전개하는 칭쥐단처는 젊은 층의 열광적인 지지를 받아 차세대 공유 자전거 대표 플랫폼으로 급부상했다.

컬러로 도시의 수목이나 자연환경과 조화롭게 어울렸으며 소비자에게 자연친화적이고 건강한 이미지를 선사한다. 또 다른 이유로는 외국에 파란색과 초록색이라는 단어는 있어도 청색이라는 단어는 없기 때문이다. 청색은 중국의 청화백자 같은 유물에 존재하는 특별한 색으로 중국인의 고유한 심미성을 드러내고자 청귤색을 브랜드 아이덴티티 컬러로 선정한 것이다.

　칭쥐 디자인팀은 차체 디자인에도 고심을 거듭했다. 일반적으로 공유 자전거는 알루미늄이나 강철로 만드는 것이 관례이나 사회적 책임을 고려하는 칭쥐는 재활용이 가능한 플라스틱으로 소재를 선택했다. 그리고 사람들이 공유 자전거를 이용하기 전 차체 안장의 높이를 조절하는 행동에 착안하여 좌석 튜브에 눈금을 표시하였고 각각의 키에 알맞은 좌석 높이를 직관적으로 안내했다. 또 차체에 프린트된 QR코드가 훼손되면 차체 전체를 교체해야 하는 비효율성을 타개하기 위해 QR코드 위에 투명 플라스틱 커버

를 덮어 자전거 파손으로 인한 손실비용과 환경부담금을 대폭 낮추었다. 이처럼 칭쥐는 브랜드 아이덴티티부터 차체 디자인까지 사용자 경험에 기반하여 섬세하게 디자인을 전개하고 있고 젊은 층의 열광적인 지지를 이끌어내며 차세대 공유 자전거 대표 플랫폼으로 급부상하고 있다.

코로나19 이후 대중교통에서의 밀접 접촉으로 인한 감염 위험성을 줄이기 위해 안전한 공유 자전거를 찾는 사람들이 늘어나는 것으로 보고되었다. 특히 중국처럼 지역 규모가 넓고 큰 단위에서 단거리를 이동하기 위해서는 자전거나 스쿠터 같은 퍼스널 모빌리티가 필수이기에 중국에서 공유 자전거는 공유 경제 시대에 유효한 서비스로 여겨진다. 이런 연유로 현재까지도 공유 자전거 시장을 선점하기 위한 각 브랜드들의 치열한 아이덴티티 경쟁이 이어지고 있고 이제는 단순한 자전거 대여를 넘어 종합적인 모빌리티 경험 서비스를 사용자에게 제공하고 있다. 중국 공유 자전거의 패권을 쥐고자 경쟁하는 브랜드 삼파전의 미래를 지켜보자.

공유 오피스와 결합된 공유 주거 브랜드의 미래

샤오미가 투자한 아파트로 명성을 떨치던 YOU+의 정식명칭은 '국제청년아파트国际青年公寓'로 이름에 걸맞게 외국인 유치에 매우 적극적이었다. 주변 아파트들에 비해 상대적으로 월세가 저렴하였고, 주방이나 체육관 등은 공유 시스템으로 운영되며, 아파트 내부는 모두 샤오미의 제품으로 채워져 있었다. 이곳의 입주 자격으로는 3불 정책이 있다. 45세 이상은 안 되고, 싱글 또는 커플만 거주할 수 있으며, 네트워크를 싫어하면 안 된다. 매달 훠궈파티, 할로윈파티, 연날리기 행사 등 다양한 이벤트가 열리는데 이는 또래 친구들을 사귈 수 있는 소중한 기회기도 했다.

YOU+는 중국에서 최초의 공유 주거 모델을 선보인 브랜드로 중국 주거 브랜드의 미래를 제시하고 있다. 사실 YOU+의 창립 배경은 중국 청년

국제청년아파트 YOU+ 샤오미가 투자한 아파트로 명성을 떨친 국제청년아파트 YOU+ 외관과 내부 모습

들의 주거 문제를 해결하기 위함이었다. 당시 중국에는 대도시로 이주한 후 월세집을 전전하는 청년들을 일컫는 '베이피아오北漂' '상피아오上漂'의 주거 및 정서 문제가 사회적 이슈로 떠올랐고 YOU+는 대도시 생활을 하는 외로운 청년들에게 가족 같은 공간을 제공한다는 구호 아래 3분 만에 1억 위안의 투자를 이끌어 냈다. 당시 샤오미는 제조업체를 넘어 라이프스타일 기업으로 도약하려는 목표를 갖고 있었기에 YOU+의 공간은 샤오미의 IoT 생태계를 실험할 수 있는 절호의 기회였다. YOU+는 치약 공장을 개조한 공유 주거 단지로 시작하였지만 청년들에게 큰 지지를 얻으며 베이징, 상하이, 선전, 광저우 등 대도시로 확산되었고 중국의 새로운 공유 주거 모델로서 각광받게 되었다.

한편 YOU+는 주거 공간뿐 아니라 창업 오피스도 지원하는데, 직원 수가 20명 이상이 되면 나가야 하는 규칙이 있다. 이는 YOU+가 청년들의 비즈니스 전초기지의 역할을 수행하는 공간으로 청년이라는 '인적자원' 역시 공유한 사례라고 볼 수 있다. 주거 공간에서 만난 청년들은 서로의 전공과 배경이 다르기에 새로운 관점에서 비즈니스를 바라볼 수 있고 그 과정에서 창의적인 아이디어들이 많이 나오면서 시너지를 만들어낼 수 있다는 장점이 있다. 실제로 이 YOU+에서 많은 스타트업이 탄생하였으며 그중 한 온라인 교육기업은 기업가치가 10억 달러 이상인 비상장 스타트업을 이르는 유니콘 기업에 올라 공유 사무실과 공유 주거 공간의 결합을 꿈꾼 YOU+의 초기 목표를 달성시켰다.

이러한 YOU+의 이념은 YOU+의 콘셉트 아래 설계된 디자인에서도 명확히 드러나고 있다. 프로건축스튜디오普罗建筑工作室와 합작하여 선전 반텐구에 지은 YOU+ 지점에는 가운데에 십자 활주로라 불리는 노란색의 연결 브릿지를 만들어 거주와 오피스 공간이 합쳐진 종합 커뮤니티 시스템을 구축하였다. 십자 활주로는 총 네 개의 공간으로 구성되어 있는데 각각 북카

YOU+ 선전 지점의 십자 활주로 거주와 오피스 공간이 합쳐진 종합 커뮤니티 시스템을 상징하는 노란색 연결 브릿지는 각각 북카페, 주방, 영화관, 그리고 식당으로 이루어져 있다.

페, 주방, 영화관, 그리고 식당이다. 거주민들은 이곳을 오가며 다양한 활동을 전개한다. 이는 독립적 공간을 보장하면서 서로의 긴밀한 네트워크를 추구하는 YOU+의 브랜드 이념이 드러난 건축물로 공유 주거 브랜드가 지녀야 하는 디자인적 가치를 담고 있다고 할 수 있다.

디자이너들의 노동력을 공유하라

중국의 공유 경제는 노동력까지 공유하는 단계로 나아가고 있다. 모딩魔叮은 건축 디자이너들이 조감도와 시공도, BIM 프로그램 등 각자의 전문 분야를 담당하여 하나의 프로젝트를 공유하는 연합 크리에이티브 플랫폼이다. 현재 고객은 700명에 이르며 합작 프로젝트는 1,000개를 넘어섰다. 프로젝트 매니저는 프로젝트에 필요한 디자이너를 모집하고 일정을 꾸리며 디자이너와 클라이언트를 연결하는 역할을 담당한다. 디자이너

는 모딩의 엄격한 심사를 통과하면 자유롭게 프로젝트를 주문받을 수 있으며, 우수한 성과를 달성하면 모딩의 파트너로 승진할 수 있는 기회를 얻게 된다. 이와 같은 노동력의 공유는 디자이너와 클라이언트 모두에게 유익하다. 건축 디자이너들은 작업 시간과 공간을 자유롭게 선택함으로써 능력을 최대한 발휘할 수 있고, 클라이언트는 양질의 디자인을 폭넓게 선택할 수 있다. 이는 경제적으로도 합리적이다. 디자이너는 직접 비용을 제시할 수 있으며, 클라이언트는 기존의 방식보다 비용을 60%가량 절감할 수 있다.

모딩의 디자인 공유 플랫폼은 건축 시장에 새로운 변화를 이끌었다. 취향에 맞추어 디자이너를 선택하는 한편 비용은 기존의 절반 정도로 낮추는 시스템이 가능해지자 소규모 건축 시장이 확대된 것이다. 이렇듯 '건축'이라는 거대한 프로젝트까지 분할하고 공유하여 새로운 노동 형태를 창안한 모딩의 사례는 중국 디자인 노동 시장에 신선한 충격을 안겼다.

디자인을 생산하는 공간 또한 공유 패러다임으로 들어서고 있다. 대표적으로 베이징의 위마켓WeMarket은 젊은 독립 디자이너들이 버려진 창고를 개조하여 작업 공간과 전시 플랫폼, 스토어의 역할을 겸하는 공유 스튜디오다. 이들은 마케팅

모딩 플랫폼 건축 디자이너들이 각자의 전문 분야를 담당하여 하나의 프로젝트를 공유하는 연합 크리에이티브 플랫폼. 취향에 맞추어 디자이너를 선택하는 한편 비용은 기존의 절반 정도로 낮추는 등 건축 시장에 새로운 변화를 이끈 것으로 평가된다.

공유 스튜디오 위마켓 젊은 독립 디자이너들이 버려진 창고를 개조하여 작업 공간과 전시 플랫폼, 스토어의 역할을 겸하는 스튜디오를 만들었다.

과 브랜딩 등의 노하우를 공유하며 상호발전의 발판으로 삼는다. 이러한 위마켓의 시도로 매장은 단순한 판매 공간을 넘어 패션을 매개로 트렌드와 예술, 디자인을 나누는 공공 플랫폼으로 거듭났다.

　이 시점에서 우리는 중국의 인공지능 시장을 이끄는 로코코의 청사진을 떠올릴 필요가 있다. 로코코는 미래 사회가 "지혜와 상상력을 나누는 사회"로 변모할 것이며 그 가운데 '공유 플랫폼'이 있다고 예견한다. 미래 사회에는 개인이나 기업의 독자적인 플랫폼이 아닌 복수의 창작자가 공유하는 플랫폼이 필요하다는 것이다. 그렇다면 미래의 디자인은 개인이나 그룹이 디자인의 전 과정에 참여하는 것이 아니라 다양한 분야의 창작자들이 분담하여 종합하는 형태가 될 것이며, 디자이너들은 온라인을 주요 경로로 세계 각국의 디자이너들과 협업할 것이다. 이때 강력한 디자인 기업이 이끄는 대

중적인 시장이란 존재하지 않으며 아주 미세한 입자로 분할된 소비자의 개별적인 요구만이 남게 된다. 디자이너의 노동 방식과 산업 형태를 뒤바꾸는 이러한 변화는 특히 창조력이 더 많이 요구되는 분야일수록 더욱 급속도로 진행될 것이라 예측된다.

경제학자 제러미 리프킨Jeremy Rifkin은 "경제모델이 소유에서 공유로 변할 것"이라며 공유 경제가 자본주의의 미래라고 공언했다. 물론 공유 경제 시스템을 취한다고 해서 무조건적으로 성공이 보장되는 것은 아니다. 중국에서 선두를 다투던 공유 자전거 플랫폼 오포가 수익 모델의 부재로 몰락의 길을 걸으며 공유 경제의 취약성을 드러냈고 공유 우산 기업들도 잇달아 파산하며 공유 경제의 명암이 수면 위로 드러났기 때문이다. 하지만 프라이스워터하우스쿠퍼스PwC에 따르면 2025년에는 공유 경제가 중국 GDP의 20%까지 차지할 것으로 전망되며 세계 공유 경제 시장의 규모 역시 3,350억 달러까지 늘어날 것으로 예상된다.

공유 사회로의 진입은 미래 소비자의 삶의 형태와 생활방식의 변화, 그리고 디자인의 형태와 디자이너의 역할 변동을 예고한다. '소유'에서 '공유'로 가는 공유 사회의 길목에서 중국 디자인은 어떻게 나아가고 있으며 우리는 어떠한 준비를 하고 있는가. 창조는 어떻게 공유되며 어떻게 공유를 창조할 것인가. 이것이 한국의 공유 경제에 대한 담론이 단지 '카풀'에 멈춰서는 안 되는 이유다.

SNS로 구축하는
퍼스널 브랜딩의 세계

틱톡, 디자인의 생태계가 되다

요즘 '틱톡TikTok'이라는 중국 애플리케이션이 세계적으로 큰 인기를 끌고 있다. 재미있고 중독성 강한 15초 분량의 동영상을 공유하는 앱으로 10대들의 강력한 '인싸템'으로도 불린다. 한국에서는 주로 10, 20대들이 사용하지만 중국에서는 나이가 지긋한 노인들까지 짬이 날 때마다 휴대폰을 붙잡고 틱톡을 본다. 한국에서 SNS는 젊은이들이 사용하는 것이라는 인식이 강한 반면 중국은 남녀노소를 가리지 않고 모두가 이용하는 SNS

틱톡 숏폼 콘텐츠의 혁명을 몰고 온 애플리케이션으로 중독성 강한 15초 분량의 동영상을 주로 공유한다.

142

생태계를 갖추고 있기 때문이다. 이에 따라 SNS의 사용 양상 역시 다르게 나타난다. 한국에서는 젊은 세대의 코믹한 동영상이 주를 이룬다면, 중국에서는 짧은 강의부터 시작해서 뉴스, 광고까지 모든 것이 틱톡의 소재다.

특히 디자이너들이 개인 PR용으로 틱톡을 활용하는 것이 인상적이다. 예를 들어 인테리어 디자이너들은 프로젝트의 전후 모습을 영상으로 업로드하고, 이에 흥미를 느끼는 유저들은 디자이너의 작업을 공유하거나 팔로우하며 필요한 경우 프로필에 적힌 주소로 메시지를 보낸다. 홍보에 특별히 공을 기울일 필요 없이 프로젝트만 흥미롭다면 충분히 소비자들에게 어필할 수 있다. 그야말로 적절하게 공유되면 '대박'을 칠 수 있는 구조다. 동영상이 끝나면 중국 최대 온라인 쇼핑몰인 타오바오의 링크를 연결하여 구매로 이어지도록 유도한다. 흥미와 소비를 자연스럽게 결합시킨 구조다. 물론 인스타그램Instagram이나 페이스북Facebook도 이러한 홍보 전략을 사용하지만, 중국의 틱톡은 타오바오라는 온라인 마켓과의 강력한 연동을 통해 디자이너들의 수익을 적극 창출한다.

온라인 쇼핑　틱톡은 중국 최대 온라인 쇼핑몰인 타오바오와의 연동을 통해 디자이너들의 수익을 창출한다.

중국의 상업 형태, 특히 중국 디자이너들의 활동 양식은 타오바오 전후로 나뉜다 해도 과언이 아니다. 타오바오가 등장하기 이전 중국 디자이너들은 대부분 기업이나 지역에 소속되어 일정한 월급을 받았다. 그러나 타오바오가 등장하며 중국의 14억 인구를 대상으로 전국 각지에 물건을 배송할 수 있게 됨에 따라 중국 디자이너들의 작업 방식은 180도 바뀌었다. 기본적으로 중국의 시장은 우리나라와 다르다. 중국의 풍부한 내수 시장은 중국 디자이너들의 가장 강력한 무기다. 예를 들어 중국의 14억 인구 중 1%만 취향에 맞는다 해도 1,400만 명으로 이는 우리나라 인구의 4분의 1을 넘어서는 수치다. 아무리 독특하고 특이한 디자인의 제품을 생산한다고 할지라도 그것을 소비해 줄 인구가 충분한 것이다. 또 타오바오는 일정한 보증금과 온라인 금융결제 서비스인 알리페이만 있다면 누구나 입점하여 물건을 판매할 수 있는 시스템을 갖춰 디자이너들의 창업 부담을 대폭 낮췄다. 중국의 풍부한 내수 시장과 타오바오라는 플랫폼이 만나 중국 디자이너들은 어딘가에 소속되는 것 외에도 브랜드를 설립할 선택지를 갖게 되었다. 이러한 첨단기술에 기반한 플랫폼의 발전은 중국에서 나만의 브랜드를 구축하고 홍보하는 '퍼스널 브랜딩' 디자인의 세계를 부흥시켰고 중국 MZ세대 디자이너들은 SNS와 타오바오 시장을 적절히 활용하여 자신의 디자인 가치를 높이고 있다.

실제로 타오바오가 배출한 유명 디자이너는 손에 꼽을 수 없을 만큼 많은데, 대표적으로 둥베이성 출신의 디자이너 왕텐모王天墨가 있다. 영국 런던의 유명 패션 디자인 학교인 센트럴 세인트 마틴스Central Saint Martins College of Arts and Design를 졸업하고 고향 랴오닝으로 돌아가 브랜드를 설립한 그는 생활용품과 의류 등을 디자인하며 명성을 얻었고 1년이 채 되기 전에 팔로워 수가 17만 3,000명을 돌파하는 성과를 거두었다. 그는 "타오바오는 저를 고국으로 돌아오게 하고, 제 사업을 번창하게 했어요"라며 고마움을 표했다.

왕텐모의 패션 디자인 둥베이성 출신의 디자이너 왕텐모는 타오바오가 배출한 유명 디자이너 중 하나로 손꼽힌다.

이렇듯 타오바오는 신진 디자이너들에게 다양한 창업의 기회를 제공한다. 타오바오의 대표적인 오리지널 가방 브랜드 구량古良은 아주 좁은 대학 기숙사에서 시작되었다. 실전 경험이 전혀 없는, 막 학부를 졸업한 초보 디자이너에 불과했던 이들은 '구량독립디자인古良独立设计'이라는 이름으로 타오바오에 물건을 올려놓고 매주 가방을 하나둘 판매하며 소비자의 취향을 파악했다. 제품에 대한 반응을 즉각적으로 관찰하며 시장 분위기를 익혔고, 8년 동안 온라인 매장을 운영한 결과 2018년 타오바오의 팔로워 수가 67만 명을 돌파하며 타오바오 오리지널 가방 매장의 대표 브랜드로 성장할 수 있었다. 이들 역시 타오바오 덕분에 여러 소비자와 접촉할 수 있었다고 이야기하며 타오바오가 자신들과 같은 독립 디자이너들에게 훌륭한 플랫폼이 되어줄 것으로 단언했다.

현재 타오바오에는 패션, 가구, 의류, 문구, 주얼리 등 5만여 개의 오리지널 디자인 브랜드들이 자리 잡고 있다. 소비자의 개성과 취향이 중요시되는 시대가 도래함에 따라 더 많은 독립 디자인 브랜드가 입점하는 추세다. 타오바오는 이에 부응하여 오프라인에서의 전시 활동인 짜오우제造物节를 개최하고 거래 흐름을 직관적으로 보여주는 데이터를 제공하는 등 중국 독립

구량의 가방 디자인 타오바오의 대표적인 오리지널 가방 브랜드 구량의 디자인 작품

디자인 브랜드의 요람으로 성장하는 데 박차를 가하고 있다.

　최근에는 탕핑躺平이라는 프로그램을 출시하였는데, 가상으로 인테리어를 설계하는 실내 3D 프로그램으로 일반인들도 쉽게 사용할 수 있다. 한 가지 흥미로운 점은 탕핑에서 제공되는 인테리어의 소품들이 모두 타오바오에서 실제로 판매되는 제품이라는 것이다. 이 브랜드들은 자사의 3D 모델링 도안과 실제 사진을 바탕으로 소비자의 집에서 자사의 제품들이 어떻게 구현되는지를 보여준다. 소비자는 자신의 집에 어울리는 인테리어를 가상으로 그려볼 수 있고, 디자이너는 제품의 홍보 기회를 제공받을 수 있다. 이와 같은 상생 플랫폼으로 디자이너와 소비자를 모두 포섭한 타오바오는 수익 역시 공유하고자 한다.

　인스타그램과 페이스북 같은 SNS가 상용화되며 세계적으로도 개성 있

3D 모델링 플랫폼 탕핑 선택한 가구가 소비자의 집에 어떻게 구현되는 지를 보여주는 실내 3D 프로그램으로 누구나 쉽게 사용할 수 있다.

는 독립 디자이너에게 더욱 많은 기회가 주어지는 추세지만 중국은 타오바오와 틱톡이라는 거대한 자국 기업의 협업을 꾀했다는 점에서 차별성을 갖는다. 향후 중국 디자이너들은 유기적으로 조직된 플랫폼과 풍부한 내수 시장을 바탕으로 다양하고 독창적인 디자인 세계를 펼쳐나갈 것으로 전망된다. 디자이너 자체가 브랜드가 되는 시대, 디자이너가 직접 소비자와 연결될 수 있는 시대, 홍보와 물류가 단순화되고 브랜드의 차별성 자체가 관건이되는 시대. 현재의 중국을 통해 읽어낼 수 있는 브랜드의 미래가 아닐까?

3D 프린팅 기술, 퍼스널 브랜딩의 무기가 되다

중국의 한 전시장에 특이한 모양의 신발 모형이 전시되어 사람들의 이목을 끌었다. 신발 안에 새끼손톱만 한 구멍이 숭숭 뚫려 있고 색깔도 매우 미묘한 이 모형은 3D 프린팅 운동화 전문 브랜드 피크Peak의 작품이었다.

3D 프린터는 어떤 모양이든 모델링하여 자유롭게 산출할 수 있는 '제품 디자인' 인쇄기다. 기본적인 작동 원리는 디지털 파일이 전송되면 잉크를

피크의 신발 모형 3D 프린팅 운동화 브랜드 피크의 작품으로 전시장을 찾은 사람들의 이목을 끌었다.

종이 표면에 분사하여 2D 이미지를 인쇄하는 일반 프린터와 같다. 그러나 2D 프린터는 앞뒤(x축)와 좌우(y축)로만 운동하지만, 3D 프린터는 여기에 상하(z축) 운동을 더하여 3D 도면을 바탕으로 입체적인 물품을 만들어낸다. 크게 플라스틱 액체나 플라스틱 실을 겹겹이 쌓아올리는 적층형과 큰 덩어리를 깎아가는 절삭형으로 나뉜다.

한국에서도 3D 관련 산업이 우후죽순 쏟아지고 있지만, 최근 중국의 3D 프린팅 시장의 성장세는 결코 무시할 수 없다. 20세기 초 제조업에서 서방 국가에 뒤처졌던 굴욕을 3D 프린터 등을 필두로 하는 스마트 제조업으로 만회하겠다는 것이 중국의 야심이며, 정부 차원에서 이를 대대적으로 지원 및 육성하고 있다. 현재 중국에서는 3D 프린팅 기술을 항공우주 등 첨단 제조 장비뿐 아니라 의학 분야나 상품 개발에도 적극 활용하고 있다. 일부 지역의 중고등학교에서는 3D 프린팅 교육과정을 필수 과목으로 도입했으며, 청소년을 대상으로 하는 3D 프린팅 대회가 개최될 정도로 열기가 뜨

3D 프린팅 과정 기본적인 작동 원리는 일반 프린터와 같다. 그러나 2D 프린터는 앞뒤와 좌우로만 운동하지만, 3D 프린터는 상하 운동을 더하여 도면을 바탕으로 입체적인 물품을 만들어낸다.

중국의 3D 프린팅 작품 거대한 조형물부터 인체의 뼈까지 3D 프린팅 작품의 종류가 다양하다.

겁다. 첸잔산업연구원前瞻产业研究院은 앞으로 중국과 미국이 3D 프린팅 기술 분야에서 업계를 양분할 것이며 중국 3D 산업 규모가 80억 달러에 달할 것으로 전망했다.

중국은 3D 프린터를 단순히 개인의 취미생활을 넘어 제조업의 혁신을 이뤄낼 도구로 활용한다. 피규어, 조각상 등 소형 제품들 위주로 만들어내던 3D 프린터는 어느새 중국 산업 전반으로 영역을 넓혀 인체의 뼈는 물론 자동차, 교량, 심지어 건물까지 생산할 수 있는 수준에 이르렀다. 특히 건축물의 경우 절반의 시간과 용역을 들여 지을 수 있다는 점에서 경제적이다. 상하이 곡선형 보행교는 중국 최초의 3D 프린팅 보행교로, 일반적인 건축 기술로는 짓기 어려운 불규칙적인 조형을 3D 프린팅 기술로 실현시키며 혁신을 일으켰다. 또 중국의 3D 프린터 기업 보펑커지博彭科技는 2017년 3D 프

상하이 곡선형 보행교 중국 최초의 3D 프린팅 보행교로 일반적인 건축 기술로는 짓기 어려운 불규칙적인 조형을 3D 프린팅 기술로 실현시켰다.

린터를 이용하여 250제곱미터 면적의 별장을 24시간 만에 '출력'해 주목을 받았다. 보펑커지가 자체적으로 개발한 3D 프린터는 세계 최대 규모로 폭 15미터, 높이 7미터이며 100센티미터 두께까지 건축 작업이 가능하다. 3D 프린터를 이용한 건축물 제작은 이음 공간을 촘촘히 메울 수 있고 유기적인 곡선을 표현할 수 있어 건축 원가는 낮추면서 디자인은 더 다양하게 구현할 수 있다는 장점이 있다.

중국에서 3D 프린팅을 활용한 건축 디자인은 날로 발전하여 이제는 효율을 넘어 친환경으로 나아가고 있다. 중국의 3D 건축 기업 윈선盈创은 건축 폐기물과 광물 부스러기, 고형 폐기물을 활용한 특별한 프린팅 잉크로 건물을 출력한다. 쓰레기를 재활용하여 환경친화적일 뿐 아니라 건축 단가를 60%, 노동력을 80%까지 절감하고 노동 시간은 3분의 1로 단축시킬 수 있다. 물론 3D 프린터로 출력한 건축은 아직 초기 단계라 더 많은 실험을 거쳐 안정성이 입증되어야 하겠지만, 기존의 건축보다 비교적 자유롭게 형태

윈선의 3D 건축물 3D 건축 기업 윈선은 건축 폐기물과 광물 부스러기, 고형 폐기물을 활용한 특별한 프린팅 잉크로 건물을 출력하는 등 친환경적인 건축 디자인의 방향을 제시한다.

출처 www.winsun3d.com

를 구현할 수 있기 때문에 미래의 건축 시장에 다양한 가능성을 제시할 것으로 예측된다.

이제 3D 프린팅의 영역은 자국의 문화 콘텐츠를 홍보하는 데까지 뻗어나가는데, 대표적인 예로 윈강석굴云冈石窟이 있다. 윈강석굴은 중국에서도 매우 외진 곳에 위치하며 천 년이 넘은 유물이라 관람에 제약이 따른다. 이에 닝보寧波 연구원은 3D 프린터로 윈강석굴의 굴 하나를 실물 크기 그대로 출력해내며 3D 프린팅의 역사에 한 획을 그었다. 특수 잉크를 사용하여 질감을 구현했으며 불상의 채색 상태 역시 똑같이 모방했다. 이동이 용이하여 순회전시가 가능하며, 관람객들은 윈강석굴을 코앞에서 감상하며 내부를 손으로 만져볼 수도 있다.

현재 중국은 타오바오 등의 플랫폼을 통해 독립 디자인 브랜드를 활성

3D 프린터로 재현한 윈강석굴 3D 프린터로 윈강석굴의 굴 하나를 실물 크기 그대로 출력해내며 3D 프린팅의 역사에 한 획을 그었다. 관람객들은 윈강석굴을 코앞에서 감상하며 내부를 직접 만져볼 수도 있다.

화함으로써 점차 개인화되는 현대 사회의 흐름에 부응하고 있다. 그런데 단순히 플랫폼만으로 브랜드를 유치할 수 있는 것은 아니다. 수요에 맞추어 공급을 창출하려면 그것을 뒷받침하는 기술이 필요한 법이다. 이전 세대의 디자이너들이 대기업과 대형 스튜디오에 취직해야 했던 이유 또한 공장을 돌릴 수 있는 거대한 자본이 필요했기 때문이었다. 특히 대규모 생산이 요구되는 소비재일수록 개인 제작은 불가능했다. 그런데 최근 다각도로 활용되는 3D 프린터 산업은 제품 디자이너들의 생태계 역시 다른 양상으로 바꾸어 놓고 있다. 과거에는 클라이언트가 대기업이나 에이전시에 디자인을 의뢰했다면, 지금은 제작자가 디자이너의 개성 있는 디자인을 3D 프린팅

3D 프린팅 클라우드 플랫폼 3D 자오 3D 프린팅 디자이너와 계약을 맺어 작품을 전시하고 클라이언트와 접촉할 기회를 제공하며 제품의 생산을 돕는 역할을 한다.

출처 www.3dzao.cn

클라우드 플랫폼에서 선택한다. 즉 불특정 다수의 일방적 거래에서 1:1의 맞춤화, 개인화 제작으로 디자인의 양상이 다각화되고 있는 것이다. 3D 프린팅 클라우드 플랫폼은 3D 프린팅 디자이너와 계약을 맺어 작품을 전시하고 클라이언트와 접촉할 기회를 제공하며 제품의 생산을 돕는다. 결과적으로 디자이너는 3D 디자인의 모델링에, 플랫폼은 인쇄에 주력하며 제품의 질을 높일 수 있다. 이러한 3D 클라우드 플랫폼과 디자이너들의 상호보완적 계약 관계는 기업이나 에이전시에 고용된 기존 디자이너와 유사해 보일 수 있으나 보다 유기적이고 자율적이라는 점에서 차이가 있다.

퍼스널 브랜딩, 독특한 개성만이 살길이다

개인이 손쉽게 창업할 수 있는 타오바오와 같은 온라인 플랫폼이 갖춰지고 모든 것을 맞춤화하여 출력할 수 있는 3D 프린터가 등장하면서 중국의 '디자인 개인화'의 흐름은 더욱 탄력을 받았다. 안정된 소득을 바탕으로 자신의 개성을 표출할 수 있는 브랜드를 구매하려는 MZ세대 소비층에 힘입어 중국은 '독립 디자인' 브랜드의 부흥기를 맞고 있다. 앞서 언급했듯 중국은 독립 디자인 브랜드가 성장하기 위한 최적의 환경을 갖추고 있다. 우선 막대한 인구수를 바탕으로 튼튼한 내수 시장을 갖췄으며 세계에서 손꼽히는 대규모의 물류 공장들이 중국에 몰려 있다. 더군다나 1990년대 후반에서 2000년대 초반에 출생한 젊은이들을 지칭하는 Z세대는 저축에 집중하기보다는 적극적으로 좋은 물건을 소비하고자 하며 중국 토종 브랜드를 선호하는 경향이 있어 중국 디자이너들이 새로운 디자인을 실험하기에 좋은 환경이다. 많은 중국 디자이너가 해외 유학을 마치고 곧장 고국으로 돌아와 자신의 브랜드를 설립하는 이유다. 이들은 서양 브랜드를 단순히 모방하는 데 그쳤던 과거와 달리, 중국의 문화를 충분히 이해한 상태에서 새로운 디자인을 창안하고 있다.

이와 같이 전통에 색다른 개성을 덧입힌 대표적인 브랜드로 우마 왕Uma wang이 있다. 우마 왕은 2019년 설립 10주년을 맞으며 독립 패션 브랜드로서 성공적으로 중국 디자인계에 안착했음을 알렸다. 우마 왕을 설립한 디자이너 왕 쯔이王구는 중국방직대학 패션 디자인과를 졸업한 뒤 영국의 센트럴 세인트 마틴스에서 패션 트렌드를 익히고 2009년 자신의 브랜드를 설립했다. 그녀는 멕시코 여성화가 프리다 칼로Frida Kahlo로부터 역동적인 발레의 움직임, 1920년대의 치파오를 입은 여성 등 갖가지 군상에서 디자인 모티브를 따온다. 디자인의 가장 중요한 요소로 '편안함'을 꼽으며 우리 주변에 있을 법한 평범한 사람들을 위한 디자인을 지향하는 그녀의 작품은 동양의 편안함이 묻어 있으면서도 서양의 디테일이 살아 있다.

현재 중국에서 활동하는 신진 브랜드들 역시 독특한 디자인으로 눈길을 끈다. 그중 샌더 주Xander Zhou의 패션은 인간의 의식 개념과 공상과학의 미래 모티브를 탐구하여 디자인에 적용했다는 점에서 매우 독특하다. 그는 인

우마 왕 패션 디자인 왕 쯔이가 설립한 브랜드 우마 왕은 전통에 색다른 개성을 덧입힌 것으로 유명하다.

샌더 주 패션 디자인 인간의 의식 개념과 공상과학의 미래 모티브를 탐구한 샌더 주의 디자인은 공상과학소설 속 외계 행성을 연상시키면서도 중국의 고전적인 색채가 가득 묻어 있다.

간의 내면 의식이 우주 질서와 맞닿아 있다고 보고 이를 패션에 드러내고자 노력한다. 그래서 그의 디자인은 공상과학소설 속 외계 행성을 연상시키면서도 중국의 고전적인 색채가 가득 묻어 있다. 이처럼 종교적이면서 판타지 세계에 입각한 그의 창조 세계는 매우 독특하면서도 기발한 디자인으로 대중의 이목을 끈다.

여성 듀오가 설립한 남성복 브랜드 스태프온리Staffonly도 상식을 뒤엎는 특별한 디자인으로 주목받고 있다. 런던 예술대학교와 영국 왕립예술학교를 졸업한 저우시모周师墨와 원야温雅는 백화점 등에서 흔히 볼 수 있는 문구인 '관계자 외 출입금지Staff only'의 권위주의를 풍자하며 이를 자신들의 브랜드 네임으로 내세웠다. 이들은 네온 조명을 이용하거나 연극 무대 같은 패션쇼를 기획하며 기존의 정적이고 시크한 패션쇼의 틀을 파괴했다. 상식을 뒤엎는 이들의 행보는 스태프온리를 반항의 아이콘으로 격상시켰다.

스태프온리 패션 디자인 여성 듀오가 설립한 남성복 브랜드로 '관계자 외 출입금지'의 권위주의를 풍자하는 다양한 시도를 통해 기존의 정적이고 시크한 패션쇼의 틀을 파괴했다.

앞서 살펴본 브랜드들에서 한 가지 주목할 점은 중국의 독립 디자이너 들이 자국의 전통에서 예술의 방점을 발견한다는 것이다. 현재 중국에서 가 장 주목받는 독립 디자인 브랜드 동장東匠은 전통적인 향합에 현대적인 디 자인을 덧입혀 '향'의 개념을 재정의했다. 이들은 '향'이 제사에나 사용되는 낡은 의식이라는 관념에 반박하며, 향합이 디퓨저처럼 현대 중국인의 일상 생활에서 적극 사용되기를 기대한다. 이들의 작품은 구리나 은 등으로 만든 전통적인 향합의 형태에서 벗어나 추상 작품과도 같은 모양새다. 언뜻 보면 산의 형태를 닮은 이 향합은 오늘날의 실내 인테리어와 조화롭게 어울리면 서 향의 고급스러움을 아름답게 담아낸다. 이들은 레드닷, iF 디자인 어워드 등의 세계적인 공모전에서 수상하며 심미적 우수성을 인정받았을 뿐 아니 라 현재 타오바오와 박물관 기프트숍 등지에서 성공적으로 판매되고 있다.

동장의 향합 디자인 중국에
서 가장 주목받는 독립 디자
인 브랜드로 전통적인 향합
에 현대적인 디자인을 덧입
혀 향의 개념을 재정의했다.
출처 www.donjon.com.cn

이 밖에도 중국의 도자기 메카 징더전景德镇의 전통 기술을 활용하여 현
대적인 식기를 만들어 내는 아트라비에艾和拉维, 구리 제작 기술을 이용하여
고급 선물 브랜드로 거듭난 주빙런통朱炳仁铜, 전통 다구를 현대적으로 디자
인한 보시泊喜 등 다양한 독립 브랜드들이 자생적으로 성장하며 예술과 상
업을 가로지르고 있다.

이처럼 중국의 디자이너들은 독특한 취향을 반영하는 한편 '전통'이라
는 공통분모를 삽입하여 중국의 고유한 심미성을 획득하고 대중들을 사로
잡았다. 이러한 중국 독립 브랜드의 행보는 특수한 개성을 담은 브랜드가
어떻게 대중의 호응을 얻을 수 있을지를 보여준다.

아트라비에 중국의 메타 징더전의 전통 기술을 활용하여 현대적인 식기를 만들어냈다.

주빙런통 구리 제작 기술을 이용하여 고급스러운 선물 브랜드로 거듭났다.

3장

4차 산업혁명 시대, 중국의 문화 경쟁력

★ 01 | **중국 디자인을 읽어내는**
세 가지 축

인문학적 관점에서 바라본 중국 디자인

중국 디자인 강연을 다니다 보면 중국 디자인의 트렌드가 무엇인지 묻는 사람들이 많다. 간단하지만 대답하기에 가장 어려운 질문이다. 중국이라는 나라에서 하나의 트렌드를 콕 집어 말한다는 것은 굉장히 난감한 일이기 때문이다. 사실 한국은 트렌드가 확연히 눈에 보이는 나라이다. 시대마다 유행하는 의상과 메이크업, 라이프스타일이 존재하고 시기별로 디자인 양식을 구분 지을 수도 있다. 한국인 대부분이 단일민족이라는 인식을 갖고 있으며 국토의 면적이 넓지 않고 인구 또한 많지 않아 통일된 양식을 갖추기에 용이하기 때문이다.

하지만 9억 6,000만 헥타르의 국토와 14억 인구, 56개의 민족으로 구성된 중국에서 하나의 디자인 트렌드를 찾는다는 것은 마치 사막에서 바늘을 찾는 것과 같다. 심지어 중국은 지역마다 소득격차가 심하기 때문에 도시별 소비 트렌드가 판이하다. 한 세대의 특정 도시, 특정 계층으로 범위를 좁힌다면 트렌드를 찾을 수야 있겠지만 사실상 하나의 트렌드로 '중국'을 규정하는 것은 결코 쉽지 않은 일이다.

이와 관련하여 흥미로운 조사 결과가 있다. 영국의 「이코노미스트^{The} Economist」가 중국 진출을 모색하던 다국적 기업들에게 "중국에 몇 개의 시장

이 있다고 보는가?" 하는 질문을 던진 적이 있다. 전체의 44%가 중국에는 단 한 개의 시장이 존재한다고 답했고, 39%가 네 개 혹은 그 이상의 시장이 있다고 답했다. 4년 후 다시 조사해 본 결과, 전자로 답한 회사들은 대부분 중국 비즈니스에 실패했고 후자로 답한 회사들은 성공한 것으로 밝혀졌다. 그렇다면 한 국가의 디자인을 복합적이고 종합적으로 이해하기 위해서는 어떠한 시각이 필요할까?

현대의 디자인은 역사와 문화, 경제 등의 총 집합체로서 과학과 통계를 통해 객관적으로 파악함과 아울러 사상과 가치에 기반한 인문학적인 접근을 필요로 하고 있다. 철학, 역사, 지리학, 문화인류학 등 다양한 인간 활동을 포함하는 인문학과 마찬가지로 디자인 또한 종합적인 문화 활동이기 때문이다. 중국 디자인의 '현재' 또한 한 시점을 넘어 중국의 드넓은 지역, 유구한 역사, 다양한 민족, 풍부한 철학과 예술의 양상 등을 포괄한다.

따라서 우리는 중국을 트렌드라는 '점'이 아닌 점과 선, 면의 종합적인 입체적 '정육면체'로 상정할 필요가 있다. 중국이라는 입체적인 형상에서 가로(X)축은 '면적', 즉 중국의 거대한 지역을 의미한다. 그리고 세로(Y)축은 '시간'을 나타내며, 이는 중국의 유규한 역사로 치환할 수 있을 것이다. 한편 면적과 시간을 가로질러 유동적으로 존재하는 깊이(Z)축은 중국의 다양한 '민족'이라 할 수 있다. 현재 중국 디자이너들은 이 XYZ축의 요소들을 자유자재로 활용하며 디자인을 발전시키고 필요에 따라 X와 Y축, Y와 Z축, 또는 모든 축을 아우르며 디자인의 다각적 융합을 꾀하고 있다.

본 장에서는 중국의 지역, 역사, 민족을 두루 고려하는 인문학적 관점에서 중국 디자인을 바라보면서 중국의 현재를 진단하고, 이를 바탕으로 미래에 대비하고자 한다. 이러한 통합적 사고가 전제될 때에야 우리는 현재 중국을 관통하는 키워드를 파악할 수 있으며 더 나아가 중국의 과거와 현재, 미래를 꿰뚫는 디자인의 중요한 실마리를 얻을 수 있을 것이다.

X축: 지역, 중국은 하나의 시장이 아니다

먼저 '지역'은 중국을 이해하는 중요한 키워드다. 중국은 러시아, 캐나다, 미국에 이어 세계에서 네 번째로 넓은 나라로 열대 계절풍 기후, 아열대 계절풍 기후, 온대 계절풍 기후, 대륙성 온대 기후, 고산 기후 등 5개 기후대가 걸쳐 있으며 고원, 분지, 평원, 구릉 등 지형 역시 다양하다. 최근에는 도로나 철도 등의 교통 인프라를 내륙 깊숙한 곳까지 구축하고 있긴 하지만 중부 산간이나 광대한 서부에는 여전히 외지인의 발길이 닿지 않는 오지가 많다.

이처럼 지역별로 환경이 다르다 보니 사람들의 성향도 각기 다르게 나타난다. 보통 화베이華北, 시베이西北, 시난西南, 화둥華東, 화중華中, 화난華南, 둥베이東北 등으로 나누거나 혹은 보다 간단하게 남, 북으로 나누거나 성시의 개수에 맞춰 30개로 쪼개서 이해하기도 한다. 따라서 중국에 진출하기 위해서는 우선 타깃 지역을 분명히 한 후 지역민의 성향을 정확하게 파악하는 것이 중요하다.

하이얼海尔은 중국의 지역적 특성을 디자인에 적극 반영하는 가전제품 브랜드로 유명하다. 하이얼 창업자인 장루이민张瑞敏은 "외국인뿐만 아니라 중국 사람들조차 중국을 하나의 시장으로 혼동하는 경우가 많다"고 지적하며 지역에 대한 이해를 바탕으로 하는 세심한 디자인을 펼치고 있다. 특히 지역에 기반한 사용자 연구를 중시하여 매년 각 지역 소비자의 행동 변화를 관찰하고 소비자의 니즈에 맞춘 디자인 전략을 즉각적으로 조정한다.

대표적인 사례로 쓰촨성에서 판매된 세탁기가 있다. 유독 쓰촨성 지역에서만 세탁기 판매량이 줄어 그 원인을 조사하니 고구마 생산량이 많은 쓰촨성의 지역적 특성이 거론되었다. 농민들이 세탁기에 고구마를 넣고 세척하여 배수구가 막히는 바람에 고장이 잦았던 것이다. 이에 하이얼은 야채 껍질이 잘 빠지도록 배수관을 넓히고 필터의 구멍을 크게 뚫은 새로운 디자인의 세탁기를 출시했다. 이러한 하이얼의 유연한 대응은 쓰촨성뿐만 아니라 고구마 생산량이 많은 다른 지역들에서도 큰 호응을 얻었고 이를 계기로

하이얼의 고구마 세탁기 고구마 생산량이 많은 쓰촨성에서는 농민들이 세탁기에 고구마를 넣고 세척하는 경우가 많았다. 이에 하이얼은 야채 껍질이 잘 빠지도록 배수관을 넓히고 필터의 구멍을 크게 뚫은 고구마 전용 세탁기를 출시하여 큰 호응을 얻었다.

청두차관 브랜딩 프리즘 디자인 스튜디오는 지역의 문화적 요소를 활용한 브랜드 디자인으로 유명하다. 이들은 청두가 판다로 유명한 고장임을 인지하고 청두차관의 브랜딩에 이러한 요소를 적극 반영하였다.

출처 www.prism-brand.com

하이얼은 새로운 브랜드 혁신의 국면을 맞게 된다.

도시의 이미지 또한 디자인의 중요한 요소로, 디자이너들은 각 지역의 심미적 대상을 파악하고 이를 디자인에 적극 활용한다. 쓰촨성 청두에 거점을 둔 프리즘 디자인 스튜디오Prism Design Studio는 지역의 문화적 요소를 활용한 브랜드 디자인으로 유명하다. 이들은 청두가 판다로 유명한 고장임을 인지하고 청두차관成都茶馆의 브랜딩에 이러한 요소를 적극 반영했다. 차의 연기 속에서 판다가 몽글몽글 피어오르는 디자인은 청두라는 지역을 대표할 뿐만 아니라 완성도 역시 훌륭하여 청두차관이 청두 사람들의 사랑을 받는 차 브랜드로 거듭나는 데 기여했다.

이들은 쓰촨성 내의 청두와 충칭을 잇는 오봉 마을의 정체성도 시각적

쓰촨성 오봉 마을 브랜딩 쓰촨성을 대표하는 붉은색과 오봉의 산세가 결합된 디자인 작품. 오래된 산간 마을에 세련된 이미지를 부여하며 지역 브랜딩의 새로운 가능성을 제시했다는 평을 받고 있다.

으로 훌륭하게 구현해냈다. 오봉의 지역적 특징인 산세를 적극 활용하여 산세의 험준함과 부드러움을 투시 기법을 이용한 그래픽으로 창조했다. 쓰촨성을 대표하는 색인 붉은색과 오봉의 산세가 결합된 이 디자인 작품은 오래된 산간 마을에 세련된 이미지를 부여하며 지역 브랜딩의 새로운 가능성을 제시했다.

중국의 건축가 추이카이崔愷는 건축에서 가장 중요한 것은 그 지역의 특색이며 건축가들은 시대의 책임을 지고 역사를 계승하여 지역의 문화를 발전시켜야 한다고 이야기한다. 실제로 그가 설계한 둔황 막고굴 관광센터의 외관은 흙빛을 차용했으며 막고굴이 위치한 사막의 형상을 따와 유려하고 부드러운 곡선을 선보인다. 건축물이 아니라 거대한 모래언덕 같은 외관으로 주변 지역과 훌륭한 조화를 이루는 관광시설이다.

이처럼 중국의 넓은 국토는 다양한 디자인 시도의 배경이 된다. 구이저우성을 기반으로 활동하는 디자이너 스창훙石昌鸿이 2016년 국경절을 기념하여 디자인한 도시 로고는 각기 다른 중국의 지역적 특성을 잘 보여준다.

스창훙의 도시 로고 디자인 2016년 국경절을 맞아 디자이너 스창훙은 각 도시의 명칭과 특성을 결합하여 흥미로운 로고를 디자인했다.

둔황 막고굴 관광센터 건축가 추이카이의 작품으로 외관은 흙빛을 차용했으며 막고굴이 위치한 사막의 형상을 따와 유려하고 부드러운 곡선을 선보인다.

그는 각 도시의 명칭과 특성을 결합하여 흥미로운 로고를 디자인했다. 기존에 잘 알지 못했더라도 로고만으로 그 도시의 특성과 특산물을 일목요연하게 파악할 수 있을 것이다.

중국 사람들이 평생 할 수 없는 세 가지 중 하나가 '중국 전역을 가보는 것'이라 한다. 이처럼 광대한 영토를 지닌 중국을 하나의 특성으로 아우르는 것은 불가능하다. 따라서 우리는 중국이라는 한 나라의 특징을 정의하기에 앞서, 중국의 어떤 지역을 타깃으로 할 것인지 분명히 하고 이에 따라 어떠한 지역적 특성을 공략할 것인지를 염두에 두고 디자인을 진행해야 한다.

Y축: 역사, 마르지 않는 문화의 샘

중국은 5천 년이 넘는 유구한 역사를 지닌 4대 문명의 발상지 중 한 곳으로, 왕조마다 각기 다른 특성을 갖고 있으며 예술, 문화, 사상이 고루 발달했다. 현재 중국 디자이너들은 이러한 전통의 장점을 충분히 인지

하고, 각 시대를 대표하는 미감을 추출하여 이를 자유자재로 자신들의 디자인에 응용하고 있다. 특히 중국에서 가장 화려한 문화를 꽃피웠던 송宋, 명明, 청淸 시대는 중국 디자이너들이 즐겨 사용하는 시대적 배경이다. 송·명대의 문아함과 간결함, 청대의 화려함과 장식미는 서로 대비를 이루며 중국 가구와 패션에서 많이 활용된다.

대표적으로 중국의 가구 브랜드인 시산칭위안溪山清远은 송대 문인들의 가구에서 영감을 얻은 절제되고 심플한 라인으로 전통적 미감을 살리고 있다. 가느다란 직선과 비례미를 특징으로 하는 송나라 스타일의 가구는 화려한 장식이 범람하는 현대 중국 가구에 신선한 바람을 불러일으키고 있다.

지나간 시대의 미감은 패션계에도 큰 반향을 일으키고 있다. 중국의 신생 패션 브랜드 성장生姜东方美学은 간결하고 심플한 명나라의 미감을 현대

시산칭위안의 가구 디자인 송대 문인들의 가구에서 영감을 얻은 절제되고 심플한 라인으로 전통적 미감을 살리고 있다.

성장의 패션 디자인 간결하고 심플한 명나라의 미감을 현대 의상에 적용하여 독특한 스타일로 승화했다.

의상에 적용하여 독특한 스타일로 승화했다. 명나라의 미감을 간결한 선의 아름다움이라 파악하고 이를 낮은 채도의 색감과 어우러지게 하여 전통의 빛깔이 담겨 있으면서도 현대적인 패션이 완성된 것이다. 성장의 패션은 현재 중국 젊은이들 사이에서 입소문을 타고 인기를 얻고 있다. 즉 명대의 패션을 현대 패션 문법에 맞게 옮겨온 것으로, 역사 속 미감을 현대적으로 계승한 훌륭한 예라 할 수 있겠다.

화려하고 장식적인 청대의 문화적 특성 역시 중국 디자이너들이 사랑하는 디자인 모티브 중 하나다. 특히 청대에 유행했던 선명한 색감과 화려한 문양의 치파오는 중국 패션 디자이너들이 가장 적극적으로 이용하는 문화적 자산이다. 현재 중국에서 뜨고 있는 신생 패션 브랜드 미산密扇은 화려한 전통 문양을 현대 팝아트처럼 변용시켜 치파오의 시대를 새롭게 열어가고

미샨의 패션 디자인 화려한 전통 문양을 현대 팝아트처럼 변용시켜 치파오의 시대를 새롭게 열어간다.

출처 shop.mukzin.com

있다. 개성 넘치는 예술 작품과도 같은 인상을 주는 그녀의 패션은 청나라의 문화도 '힙'할 수 있다는 인식을 전파하며 중국 젊은이들에게 역사에 대한 흥미를 제고하는 계기를 마련해주었다.

최근에는 송, 명, 청과 같은 고전 시대뿐만 아니라 중국의 근대도 복고풍 디자인의 모티브로 재조명되고 있다. '민국시대'(1912-49)라고 불리는 시기, 즉 신해혁명 이후 급진적인 세계 정세의 변화와 맞물리며 중국은 본격적으로 사회주의 시대를 맞게 된다. 당시 중국 문화는 실용적이고 공산주의적인 양상을 띠는데, 이러한 사회주의풍 문화 요소가 새로운 디자인 모티브로 대두된다.

구이저우성에 거점을 둔 브랜드 스튜디오 상싱서지上行设计는 판저우시의 옛 공장터에 세워지는 671 산시엔원화彑线文化 호텔을 복고풍 디자인이 돋보이도록 디자인해 눈길을 끌었다. 상싱서지는 오래된 공업설비 부품에서 육각형 기호를 추출, 복고적 요소를 현대의 기하학적 디자인으로 환원했다. 오래된 신문에서나 볼 법한 촌스러운 일러스트, 선전 포스터 속 마오쩌둥毛泽东의 이미지, 투박한 인쇄 문자가 독특한 분위기를 자아낸다. 상싱서지는 복고적 이미지를 성공적으로 활용함으로써 중국의 근대가 역사의 한 귀퉁이에 남아 있는 것이 아닌, 현대로 나와 디자인의 요소로 충분히 어우러

상상서지의 671 산시엔원화 호텔 브랜드 스튜디오 상상서지는 판저우시의 옛 공장터에 세워지는 호텔을 복고풍 디자인이
돋보이도록 디자인했다. 이들의 디자인에서 역사를 모티브로 하는 중국 디자인의 새로운 가능성을 엿볼 수 있다.

출처 sunsund.com

질 수 있음을 증명하며 역사를 모티브로 하는 중국 디자인의 새로운 가능성
을 예고했다.

이처럼 중국은 역사를 다양하게 활용하며 새로운 시대의 디자인을 창조
하고 있다. 이러한 시도를 통해 자신들의 역사적 자산을 재정의하고 있으며
현대 디자인의 주요한 자원으로 활용하는 것이다. 이같이 부지런히 과거를
보며 미래로 달려가는 중국 디자이너들의 행보는 우리로 하여금 많은 생각
을 갖게 한다.

Z축: 민족, 소수민족의 디자인을 주목하라

중국은 주류인 한족汉族 외에 55개의 소수민족으로 이루어진
다민족 국가다. 쫭족壯族, 만주족, 후이족回族, 먀오족苗族, 위구르족, 몽골족,
조선족 등 전체 인구의 약 8.5%에 이르는 소수민족은 고유한 정체성을 바
탕으로 각자의 종교와 문화, 복장을 발전시켰으며 별도의 문자를 사용하는
민족도 있다. 유럽의 다양한 국가가 모여 유럽연합European Union을 구성한 것
처럼 중국 역시 여러 민족이 합쳐진 China Union이라 볼 수 있는 것이다.

이렇게 다양한 민족이 모인 만큼 이들의 가치관은 모두 다르고 라이프
스타일 또한 다르다. 중국 소비자의 라이프스타일을 연구한 결과에 따르면
과시적 성향이 돋보이는 한족 소비자는 고가의 상품에 호의적이고, 실용적
인 경향의 만주족 소비자는 무난한 가격과 디자인을 선호하며, 상대적으로
보수적인 성향이 강한 조선족은 브랜드 이미지 자체를 중요시한다. 따라서
중국에 진출하려는 기업들은 타깃 지역의 민족 구성을 정확히 파악하고 이
들의 성향에 맞춘 디자인 전략을 수립해야 한다.

한편 다양한 민족 문화는 중국 디자인의 중요한 모티브가 되기도 한다.
특히 소수민족의 개성 넘치는 복식은 패션 디자이너들에게 무한한 영감의
원천이다. 중국 소수민족 중 가장 오래된 역사를 가지고 있는 창족羌族은 서

엔젤 천의 패션 디자인 중국 소수민족 중 가장 오래된 역사를 가지고 있는 창족의 의상을 모티브로 하였다.

출처 www.angelchen.com

디라라 자키르의 패션 디자인 위구르족 전통의 복잡한 기하학적 패턴을 현대 패션에 접목하여 중국의 소수 민족 전통이 어떻게 디자인에 활용될 수 있는지를 몸소 보여준다.

부의 유목민족으로, 고대로부터 내려온 독특한 문화를 자랑한다. 디자이너 엔젤 천陳安琪은 2019 밀라노 패션위크에서 창족의 의상을 모티브로 한 디자인 작품들을 선보여 눈길을 끌었다. 창족의 전통 주술사인 석비釋比의 양머리 토템 머리장식을 현대적으로 변형시켜 독특한 느낌을 자아내고, 노랑과 빨강, 주황 등의 원색을 주로 사용하여 강렬한 인상을 남겼다.

터키계 소수민족인 위구르족의 문화는 본토인 터키와도, 한족 중심의 중국과도 다른 이국적 특징을 가지고 있어 독창적인 스타일을 연출하는 데 매우 적합하다. 그래서인지 유독 패션계에서 위구르족 출신 디자이너들의 활약이 돋보이는데, 대표적인 인물로 디라라 자키르迪拉娜·扎克尔가 있다. 그녀는 위구르족 전통의 복잡한 기하학적 패턴을 현대 패션에 접목하여 중국

파운드 무지 프로젝트 글로벌 브랜드 무인양품은 로컬라이징에 주력하는 파운드 무지 프로젝트를 통해 중국 서남산에 살고 있는 소수민족의 천 염색 기법을 적용한 파우치를 선보였다.

의 소수민족 전통이 어떻게 디자인에 활용될 수 있는지를 몸소 보여준다.

심지어 세계 시장을 공략하는 글로벌 브랜드에서도 중국의 다양한 민족성을 마케팅의 요소로 적극 활용한다. 유니클로에서는 먀오족의 전통적인 자수를 현대 디자인에 접목하는 파트너십을 체결하여 중국 비즈니스 확장에 박차를 가하고 있으며, 무인양품에서도 로컬라이징에 주력하는 파운드 무지Found MUJI 프로젝트에서 중국 서남산에 살고 있는 소수민족의 천 염색 기법을 적용한 파우치를 선보였다.

이처럼 중국을 이루는 세 축, 지역과 역사, 민족을 면밀히 파악하는 것은 매우 중요하다. 우리는 중국의 거대한 스케일에 압도되지만, 실은 중국도 우리와 같은 하나의 입체적인 형상일 뿐이다. 이렇게 중국을 분할하여 파악할 때에야 비로소 중국의 현재, 즉 '트렌드'를 찾아낼 수 있을 것이며, 중국의 미래, 즉 '비전' 역시 정확하게 예측할 수 있을 것이다.

| # 중국 예술,
디자인의 형식이 되다

전통 예술의 현대적 가능성을 모색하다

예술은 감정이나 사상을 전달하고 사람들을 결합시키는 효과적인 수단이며, 국가 정체성을 드러내는 주요한 시각 수단으로서 그 나라의 미감을 직접적으로 파악하게 한다. 특히 현대 디자인에는 각국의 예술 양식을 적극적으로 사용하려는 시도가 두드러진다. 유럽의 디자이너들은 근대 디자인의 원류를 과거 예술사조에서 찾으며 이를 현대 디자인 상품에 직접적으로 차용하여 디자인의 심미성을 끌어올리고 있다. 예를 들어 이탈리아 디자이너 알레산드로 멘디니Alessandro Mendini의 프로스트 체어Proust Chair는 18세기풍의 앤티크 가구에 점을 찍어 포스트모던 디자인에 한 획을 그었으며 마르셀 반더스Marcel Wanders는 고전주의 장식을 초현실적인 신비로운 현대 디자인으로 치환하며 유럽 무대를 활발하게 누비고 있다.

중국 또한 디자인의 원류를 고대 갑골문에서 찾고 예술의 요소들을 적극적으로 디자인에 적용하며 전통 예술의 부흥기를 이끌고 있다. 전통 예술을 현대 디자인으로 승화시키는 중국의 시도를 통해 우리는 전통과 현대를 통괄하는 중국의 고유한 미감을 파악할 수 있을 뿐 아니라 전통 예술의 다양한 현대적 가능성을 모색할 수 있다.

전통 예술, 디자인으로 완벽하게 재현하다

　많은 중국 디자이너들은 전통 예술을 디자인에 적용함으로써 중국의 아름다움을 나타낸다. 특히 전통 예술을 깊게 탐구하고 그것을 모방하는 방식을 즐겨 사용하는데, 이러한 디자인은 우수한 마감과 꼼꼼한 디테일, 화려한 장식으로 완성도가 높은 것이 특징이다.

　전통문화를 현대 패션에 가져와 큰 성과를 이룬 대표적인 인물로는 궈페이郭培가 있다. 궈페이는 1세대 중국 패션 디자이너로, 미국의 시사 주간지 「타임Time」의 '2016년 가장 영향력 있는 100인'에 선정되었다. 그녀의 옷은 뉴욕 메트로폴리탄 박물관에서 전시되었으며 세계적인 팝스타 리아나Rihanna가 레드카펫에서 착용하여 화제가 되기도 했다. 중국 내에서도 그녀

궈페이의 패션 디자인　1세대 패션 디자이너 궈페이의 옷을 착용하고 레드카펫에 선 리아나의 모습

의 위치는 독보적이다. 그녀는 중국 현대사에서 가장 상징적인 이벤트였던 2008 베이징 올림픽 시상식 참가자들의 의상을 담당했으며 중국의 최대 명절인 춘제春节에 열리는 이브닝쇼 완후이晚会의 메인 의상 디자이너로 20년째 활약하고 있다. 궈페이는 용, 치파오, 궁정 등의 중국적 소재를 가장 완벽하게 활용한다는 평을 받고 2016년부터 중국의 전통 의상에서 영감을 받은 디자인을 내놓으며 눈길을 끌고 있다. 새롭게 선보인 전통 혼례복 컬렉션에서는 자수 장인들이 수놓은 정교한 전통 꽃무늬가 돋보인다. 안젤라베이비杨颖, 판빙빙范冰冰 등 많은 연예인들이 현대적인 아름다움에 반해 궈페이의 혼례복을 입었고, 이는 화려한 중국의 전통 혼례복이 중국 패션에 재조명되는 계기가 되었다.

이처럼 중국의 전통문화를 현대에 직접적으로 적용하며 높은 완성도를 보여준 사례는 북 디자인에서도 찾아볼 수 있다. 궈페이가 중국의 1세대 국보급 패션 디자이너로 칭송받는다면, 중국의 1세대 북 디자이너 뤼징런吕敬人은 디자인 거장으로 평가받고 있다. 시진핑 중국 주석이 해외를 방문할 때마다 뤼징런의 책을 선물할 정도로 그의 입지는 현재 중국 디자인계에서 독보적이며, 한국에도 작품이 다수 소개되어 잘 알려져 있다.

과거 중국인들은 책을 단지 정보를 인쇄한 매체라고 여겨 디자인에 큰 신경을 쓰지 않았으나 뤼징런은 책을 전통과 기술을 종합한 예술의 영역까지 끌어올리며 중국 북 디자인에 한 획을 그었다. 특히 중국 고서를 수집하여 제책 기술과 제본 방법을 연구한 후 이를 현대 디자인에 편입시킨 것으로 잘 알려져 있다. 그는 전통에서 디자인이 시대와 함께 발전하기 위한 실마리를 발견할 수 있다고 강조한다. 먼저 옛 것을 익혀 전통문화에서 아름다움을 찾고 그것을 계승, 발전시켜야 한다는 것이다. 특히 『주희방서천자문朱熹榜书千字文』에서 그의 디자인 철학이 제대로 드러난다. 이 책은 서예의 대가 주희가 쓴 천자문을 복원한 것으로, 뤼징런은 목판과 가죽끈을 이용하

뤼징런의 북 디자인 1세대 북 디자이너 뤼징런은 책을 전통과 기술을 종합한 예술의 영역까지 끌어올리며 중국 북 디자인에 한 획을 그었다는 평을 받고 있다.

여 옛 주희의 천자문의 권위와 위엄을 드러내면서도 이를 현대적으로 해석했다. 먼저 목판에 주희의 천자문 내용을 조각한 다음 좌우 끝에 구멍을 뚫어 가죽끈으로 묶었고, 책등에 바인딩한 선을 그대로 드러내어 전통미를 부각했다. 중국 전통의 아름다움이 현대의 책에 녹아 있는 셈이다.

　건축계의 거장 이오 밍 페이의 작품 역시 직접적으로 전통문화를 적용하는 방식에 기인한다. 엄밀히 말하면 이오 밍 페이는 중국인이 아니라 중국계 미국인이다. 그는 1917년 광저우에서 태어나 어린 시절을 쑤저우에서 보냈으며, 상하이에서 고등학교를 다닌 후 미국으로 건너갔다. 매사추세츠 공과대학교MIT와 하버드 대학교Harvard University에서 건축을 공부하며 새로운 세계에 눈을 떴고, 미국 건축가협회에서 수상까지 하는 등 성공적인 건축가로 자리 잡는다. 미국에서 활발한 건축 활동을 펼치던 그는 중국이 개혁개

쑤저우 박물관 1세대 건축 디자이너 이오 밍 페이가 설계한 것으로 쑤저우 정원의 산수 공간을 건축 요소로 활용하며 중국의 전통 요소들을 현대 건축물에 훌륭하게 이식했다.

방에 첫발을 내딛었던 1979년, 샹산香山 호텔의 디자인을 맡게 된다. "가장 민족적인 것이 가장 세계적인 것"이라는 생각으로 중국 각지를 돌며 전통적인 소재를 찾아 헤매던 그는 전정후원前庭后院 방식으로 건물을 배치하고, 풍경을 건물 안으로 들여오는 '차경借景식'으로 창문을 디자인하는 등 중국 전통 건물의 코드를 사용하여 샹산 호텔을 설계했다. 이후 쑤저우 박물관을 설계할 때에도 쑤저우 정원의 산수 공간을 건축 요소로 활용하며 중국의 전통적 요소들을 현대 건축물에 훌륭하게 이식했다. 이오 밍 페이는 중국의 1세대 건축 디자이너로서 '중국식 건축'에 대한 새로운 담론을 불러일으켰다는 평을 받는다.

이처럼 궈페이, 뤼징런, 이오 밍 페이는 중국의 전통 미학을 디자인으로 재현하여 세계적으로 명성을 얻은 중국의 1세대 디자이너들이다. 이들의 특징은 전통 예술을 깊이 연구하고 우수성을 도출해 직접적으로 응용하며 디자인의 완성도를 끌어올렸다는 점이다. 대가들이 보여준 디테일의 완벽함은 중국 디자인에 대한 세간의 오해를 불식시키기에 충분했으며 더 나아가 중국 예술의 아름다움을 세계에 알리는 계기가 되었다.

전통 예술, 디자인 안에서 융합되다

그러나 앞서 살펴본 것처럼 전통을 직접적으로 적용하는 방식은 중국 디자이너들에게 일종의 딜레마로 작용하기도 했다. 물론 대가들의 경우에는 전통을 훌륭하게 계승하여 중국 디자인의 수준을 한 단계 끌어올렸지만, 대부분은 전통을 답습할 뿐이라는 비난을 면치 못했다. 따라서 최근 중국 디자이너들은 영역을 넘나드는 다층적인 접근 방식을 견지하며 전통 예술을 디자인에 간접적으로 녹여내고자 한다.

특히 실내 디자인과 건축 분야에서 이러한 시도가 두드러진다. 수이핑셴水平线 디자인의 설립자 쥐빈琚宾은 2018년 중국 실내 디자인 분야 올해의

인물 10인에 선정되었을 정도로 영향력 있는 인물이다. 그는 과거의 건축 요소를 현대에 직접적으로 이식해오는 것을 넘어 평면의 회화를 입체의 공간에 구현하며 큰 호응을 얻었다. 쥐빈은 "디자인은 결국 향토적인 것에서 우러나온다"고 이야기하며 중국의 전통 예술에 주목했다. 그리고 건축 공간에서 중국 예술의 활용 방안을 연구하며 이를 새로운 시각 전달 기호로 풀어냈다. 그중에서도 〈화평画屏〉이라는 실내 디자인 구성은 중국의 전통 회화 〈한희재야연도韓熙載夜宴图〉에서 영감을 받은 것이다. 그는 시간별로 장면을 구분한 〈한희재야연도〉의 화폭 구성을 실내 공간에 적용하여 병풍으로 공간을 나누고 각기의 색채를 부여했다. 거실은 파란색의 모던한 느낌으로, 안방은 빨간색의 아늑한 느낌으로, 주방은 백색의 차분한 느낌으로 구성하여 실내를 디자인한 것이다. 여기서 병풍은 방 안을 장식할 뿐 아니라 시선을 깊게 닿도록 하며 줄거리를 만드는 촉매제로 기능한다. 이러한 '점입가경'의 풍경은 전통 회화의 기법에서 차용한 모티브로, 쥐빈은 건축과의 융합을 통해 중국 예술의 새로운 가능성을 제시하고 있다.

건축 분야에서도 과거 1세대 건축 디자이너 이오 밍 페이가 중국의 전통 요소를 직접적으로 가져와 중국풍의 디자인을 창조했다면, 2세대 건축 디자이너들은 이를 은유적으로 녹여내는 것으로 유명하다. 중국인 최초로 프리츠커 건축상을 받은 왕슈는 중국의 10대 명화 중 하나인 왕희맹王希孟의 〈천리강산도千里江山图〉를 모티브로 하여 중국미술학원의 상산 캠퍼스를 설계했다. 북송 시대에 창작된 이 작품은 화폭마다 각기 다른 시점을 취하여 산수를 종합적인 시각에서 그려낸 것으로, 산세의 절묘한 표현과 신비한 청록색이 압권이다.

왕슈는 무릇 미술대학이란 〈천리강산도〉처럼 산수로 둘러싸인 천연의 풍광에 있어야 하며 그림의 모든 부분이 청록색 산수에 녹아든 것처럼 캠퍼스 안의 모든 건축물 역시 자연에 녹아들어야 한다고 주장했다. 건축 관계

〈한희재야연도〉에서 영감을 받은
쥐빈의 실내 디자인 〈화핑〉 중국
의 전통 회화 〈한희재야연도〉의
화폭 구성을 실내 공간에 적용하
여 병풍으로 공간을 나누고 각기
의 색채를 부여했다.

출처 www.cnhorizontal.com

자들은 처음에는 반대했으나 곧 왕슈의 주장에 공감했고, 결과적으로 중국 미술학원은 중국에서 가장 아름다운 캠퍼스 중 하나로 이름을 날리게 되었다. 실제로 중국미술학원의 캠퍼스를 거닐면 마치 〈천리강산도〉 화폭 안에 들어간 듯한 느낌을 받게 되니, 왕슈의 아이디어는 어느 정도 성공을 거둔 셈이라 할 수 있겠다.

한편 산수뿐만 아니라 도자기도 패션 아이템으로 다양하게 활용되고 있다. 당나라 시대의 청화백자는 중국 도자기의 백미로 손꼽히며 시원한 푸른

〈천리강산도〉에서 모티브를 얻은 중국미술학원 샹산 캠퍼스　2세대 건축 디자이너 왕슈는 중국의 10대 명화 중 하나인 〈천리강산도〉를 모티브로 하여 캠퍼스 안의 모든 건축물이 자연에 녹아들도록 설계했다.

색과 아름다운 당초 무늬는 중국의 번영기를 상징한다. 따라서 많은 중국 디자이너들이 청화백자를 중국의 상징으로서 사용하는데, 유명 패션 브랜드 지에청吉承 역시 청화백자 컬렉션을 선보인 바 있다. 지에청은 푸르스름한 청자의 패턴을 그대로 패션에 적용하며 환상적인 패션 세계를 구축했다. 또 패턴을 직접적으로 사용하지 않을 경우에는 푸른색과 술 장식, 그리고

지에청의 청화백자 컬렉션 청자의 패턴을 그대로 패션에 적용하며 환상적인 패션 세계를 구축했다.

모델의 몸매와 포즈만으로 청자의 느낌을 간접적으로 표현하며 중국 전통 공예를 패션에 다양하게 적용했다.

베이징에서 태어나 런던과 파리에서 패션 디자인을 공부한 인이칭殷亦晴 역시 중국 예술을 활용한 디자인으로 유명하다. 2009년 파리 크리에이티브 어워드Grand Price of Creation에서 수상하며 파리 패션위크에 등장한 그녀는 "현대 예술과 디자인을 결합한 새로운 이데올로기를 선보였다"며 현지 언론의 극찬을 받았다. 그녀는 해외에서 디자인을 공부했음에도 중국의 전통 소재를 적극적으로 이용하였는데, 특히 동양의 전통 회화인 수묵화를 모티브로 하여 먹이 번지는 형상과 화선지의 질감, 고아한 운치까지 생생히 표현하며

인이칭의 패션 디자인 동양의 전통 회화인 수묵화를 모티브로 하여 중국의 전통 평면 예술을 현대 입체 디자인의 경지까지 끌어올렸다는 평을 받고 있다.

중국의 전통 평면 예술을 현대 입체 디자인의 경지까지 끌어올렸다.

이처럼 현대 중국 디자이너들은 경계를 넘나들며 새로운 미학 세계를 구축하고 있다. 이들의 시도는 분명 과거 1세대 디자이너들의 직접적인 적용과는 궤를 달리하는 것으로, 예술간의 융합을 통해 중국의 미감을 풍부하게 표현한다는 점에서 주목할 만하다.

전통 예술, 디자인 안에서 해체되다

앞서 살펴본 사례들은 전통 예술의 형태를 직접적 혹은 간접적으로 디자인에 차용했다. 현대 건축물에 전통 문양을 적용하거나 전통 회화의 모티브를 응용하는 것은 방식이 다를 뿐 모두 전통 예술의 형태에서 출발한 디자인이다. 그러나 최근 10년 동안 중국의 신진 디자이너들은 전통 예술을 '해체'하고 '분해'함으로써 디자인에 녹여내는 새로운 움직임을 보여주고 있다. 이들은 전통 예술을 그대로 들고 오기보다는 그것을 한 번 더 해석하고 숨겨진 의미를 파악하고자 한다. 이로써 전통 예술은 디자인 안에서 해체되고 재구성되며 새로운 현대적 의미를 부여받는다. 이와 같은 디자인은 전통 예술의 뉘앙스를 지닐 뿐, 면밀히 분석하기 전까지는 전통 예술과 쉽게 연결 지을 수 없다.

이러한 전통 예술의 해체 현상은 현대 중국 디자인의 다양한 분야에서 발견할 수 있다. 일례로 중국의 패션 브랜드 우마 왕의 작품을 주목해보자. 우마 왕은 브랜드의 경쟁력을 확보하기 위해 중국 전통 복장을 응용했는데, 독특하게도 복장의 형태나 소재, 패턴이 아닌, 개념에서 모티브를 따 왔다. 몸에 딱 맞춰 의복을 제작하는 서양식 입체 재단과 달리 중국 전통 복장은 천을 둘러 몸을 편안하게 감싸는 평면 재단임에 주목한 것이다. 마치 승복과도 같은 비정형적 패션은 기존 중국 디자이너들과는 완전히 다른 패션 문법으로 단숨에 사람들의 눈길을 사로잡았다. 한편 우마 왕의 설립자인 왕

우마 왕의 패션 디자인 우마 왕 브랜드의 설립자 왕 쯔이는 치파오의 형식보다 운치, 즉 문화의 형식보다 문화의 본질과 개념에 주목해야 한다고 주장한다.

쯔이는 치파오를 응용한 기존 디자이너들의 작품이 대부분 '형식型'에 치중되어 있음을 지적하며, 이제는 치파오의 '운치韻'에 집중해야 한다고 주장한다. 자국의 문화에 자신감을 가져야 표상적인 복제에서 벗어날 수 있으며, 문화의 형식보다는 문화의 본질과 개념에 주목해야 한다는 것이다. 이와 같은 시도는 전통 복장의 형태미에 집중해 온 기존의 중국 패션계에 경종을 울리며 전통 예술이 복제를 넘어 해체의 대상으로 진화할 수 있음을 증명한 대표적인 사례라고 할 수 있다.

건축계에서도 이와 같은 해체적 시도가 감지되고 있다. MAD의 창업자 마윈송马岩松은 베이징에서 태어나 미국 예일 대학교Yale University에서 건축학 석사를 마쳤다. 그리고 2004년 베이징으로 돌아와 MAD라는 이름을 걸고 건축 사무소를 개업했다. 개업 이후 그는 캐나다 토론토의 '앱솔루트 타워Absolute Towers', 네이멍구 자치구의 '오르도스 뮤지엄Ordos Museum', 후저우의

'쉐라톤 호텔Sheraton Hotels', 스타워즈의 감독을 기념하는 '루카스 박물관Lucas Museum of Narrative Art' 등 굵직한 프로젝트를 맡으며 디자인 철학을 다졌다.

마원송은 산수화에서 차용한 개념, 즉 '산수도시山水城市'를 자신의 건축 철학으로 내세운다. 중국 고대 화가들은 산수화를 그리며 자연을 가장 이상 적인 환경으로 여겼고, 고대 동양 건축에서도 산과 물이 있는 자연과의 어 울림을 중요시했다. 이러한 시도는 얼핏 평면 회화를 입체 공간으로 옮겨오 려 했던 이전의 사례와 유사한 듯하다. 하지만 마원송이 이들과 차별화되는 점은 전통 '산수'라 하여 이것을 그대로 '산'과 '물'이라는 자연의 대상으로 받아들이지 않았다는 것이다. 그는 현대 도시를 감싸는 인공물 또한 현대의 산수라 상정하여 자연을 인공화하고 인공물을 자연화하며 건축과 자연이 하나가 되는 상태를 조성하고자 했다. 그리고 나무, 돌 등 전통적인 소재에 서 탈피하여 유리, 철강 등을 이용한 기하학적 디자인으로 현대 도시 속 산 수 풍경을 재창조했다. 이러한 마원송의 시도는 표면적으로는 중국 전통과 거리가 있는 듯하지만, 전통 산수화 개념을 해체하고 현대 사회에 맞게 재 구성하여 전통 예술과의 접점을 만들었다는 점에서 본질적 의의를 지닌다.

중국을 대표하는 시각 디자이너 허젠핑 역시 전통 예술인 수묵화를 현 대적으로 변용한 작품들을 선보이고 있다. 그는 현재 베를린에서 살며 동양 과 서양 사이 경계에 있는 디자인을 고민하는데, 특히 모교 중국미술학원을 위해 만든 전시 포스터에서 이러한 고민들이 엿보인다. 포스터에는 '예술艺 术'이라는 한자가 수많은 레이어에 겹쳐 표현되어 있는데 여기에는 동양 미 학을 완전히 꿰뚫은 그의 통찰력이 녹아 있다. 고대 동양의 수묵화를 살펴 보면 검은 묵과 흰 여백의 경계가 아스라하게 먹의 번짐으로 남아 있다. 이 는 흑과 백, 즉 있음과 없음을 구분 짓지 않으며 모든 것이 무한한 회색의 가 능성이 되는 동양 사상의 결정체라고 볼 수 있다. 허젠핑은 이러한 동양식 여백을 디자인에 차용하여 검은색과 흰색, 이분법적으로 구분되어 있는 서

MAD의 건축 디자인 건축 사무소 MAD를 개업한 이래 다양한 프로젝트를 진행한 마윈송의 디자인 철학은 전통 산수화 개념을 해체하고 현대 사회에 맞게 재구성하여 전통 예술과의 접점을 만들었다는 점에서 본질적 의의를 지닌다.

양의 여백 개념에 의문을 던진다. 따라서 그의 디자인은 먹을 사용하지 않았고, 수묵화의 번짐 기법 없이도 충분히 동양적인 아취를 풍긴다. 이처럼 허젠핑은 수묵화를 개념적으로 사용하여 동양 예술을 활용한 중국 평면 디자인의 새로운 세계를 열었다. 이는 먹의 형상을 직접적으로 사용함으로써 전통을 드러내려 했던 기존의 중국식 디자인에 대한 선 긋기라 할 수 있다.

이처럼 중국의 현대 디자이너들은 전통 예술의 형태를 직접적으로 옮겨 오기보다는, 그것을 은은한 분위기 속에 감추고 정신을 차용하는 데 집중한다. 이것은 분명 기존의 접근과는 다른 '신' 중국식 표현이며, 전통 예술을 현대적으로 해석하고자 하는 새로운 행보다. 전통 예술을 다양하게 응용하는 중국 디자이너들의 작업을 통해 예술과 디자인의 밀접한 관련성, 그리고 현대 중국의 미감을 살펴볼 수 있다. 특히 현대 디자인 분야에서는 예술과 디자인을 엄격히 구분 짓는 시도에서 벗어나 디자인과 미술을 융합하는 유연한 형태의 시각 예술 분야가 주목받고 있다. 영국의 디자인 평론가 릭 포이너Rick Poynor는 포스트모더니즘 시대의 디자인을 예술의 범위를 초월하는 잠재력을 가진 것으로 보고, 디자인 작품이 미술 상품들의 대체재로서 충분한 가능성을 지닌다고 평가한다. 이처럼 전통 예술을 직접적으로 적용하거나 분야를 넘나들며 융합, 해체하고 재구성하는 중국 디자이너들의 다양한 시도는 전통의 창조적 전승뿐 아니라 중국 현대 디자인의 중요한 분기점을 마련했다는 점에서 의의를 갖는다.

허젠핑의 포스터 디자인 동양식 여백을 디자인에 차용하여 검은색과 흰색, 이분법적으로 구분되어 있는 서양의 여백 개념에 의문을 던진다. 수묵화를 개념적으로 사용하여 동양 예술을 활용한 중국 평면 디자인의 새로운 세계를 열었다는 평을 받고 있다.

| # 중국 철학,
디자인의 내용이 되다

철학, 디자인과 손잡다

　　앞서 우리는 IT 기술 개발을 적극 장려하며 4차 산업혁명을 준비하는 중국 디자인의 현재와 미래를 목도했다. 중국 디자인은 VR과 AR, 인공지능을 필두로 기존 산업 사회와는 사뭇 다른 양상으로 발전되고 있었다. 중국을 통해 살펴본 미래의 디자인은 더 이상 물질적 형태를 지닌 인간의 전유물이 아니었고, 미래의 디자인 세계에서 반복적인 디자인 작업은 인공지능에 의해 대체될 수 있는 것이었다. 또 현실 세계에서 실재하고 소유하는 디자인은 VR과 AR을 통해 가상세계의 디자인으로 전환될 수 있었다. 즉, 미래에는 디자인의 정의와 디자이너의 역할이 바뀔 것이며 중국 디자이너들은 새로운 시대에 대비할 수 있는 디자인 패러다임을 준비하고 있다.

　　그런데 여기에서 한 가지 흥미로운 지점은, 기술은 미래를 향해 나아가는 반면 콘텐츠는 철학으로 회귀한다는 사실이다. 시진핑 주석은 새로운 시대 중국의 힘은 스마트 제조 기술뿐 아니라 전통 사상에서 나온다고 강조한다. 그는 공자 탄신 2565년을 기념하는 국제 학술 토론회에서 "역사를 잊지 않아야 미래를 개척할 수 있다. 역사를 훌륭하게 계승해야 새로운 것을 창조할 수 있다"라고 언급한 바 있다. 실제로 그 자신도 중요한 연설이나 토론회에서 고대 경전이나 시 등 고전 명구를 자주 인용하며, 중국의 전통 사상

음양을 이용한 디자인 중국 사상의 원형을 이루는 음양오행은 중국 디자이너들의 사랑을 받는 단골 소재다.

을 국정 운영에 녹여내고자 한다.

특히 중국 사상의 원형을 이루는 음양오행陰陽五行은 중국 디자이너들의 사랑을 받는 단골 소재다. 음양오행은 만물의 생성과 변화, 소멸을 음양과 목·화·토·금·수라는 오행의 변화로 설명하는 이론으로 고대 동양인들의 사고방식뿐 아니라 생활 전반에 막대한 영향을 미쳤다. 그리고 검은색과 흰색의 대비인 음양의 조형 요소는 현대 중국인들에게 중요한 디자인 모티브로 중국 시장을 겨냥할 때 가장 간편하게 접근할 수 있는 소재이기도 하다. 흑백이 어우러지며 하나의 원을 만드는 음양의 형태는 직관적인 인상을 남길 뿐 아니라 색과 형태 역시 명료하기 때문이다.

사상이 심오하며 독자적인 시각 문화를 갖춰온 불교 역시 디자인에 활용하기 좋은 소재다. 중국 패션 디자이너 지에청은 승려의 복장을 응용한 의상을 선보였으며 그래픽 디자이너 시둥時澄은 불교의 문자인 범어梵語로 타이포그래피를 디자인했다. 마찬가지로 중국 보이차 브랜드 단주셴성单株先生은 참선에 들어간 듯한 남자의 형상을 패키지 전면에 삽입했으며, 중국 패션 디자이너 슝잉熊英은 둔황 석굴의 벽화를 모티브로 하는 독특한 패션 세계를 보여주었다.

위 **지에청의 패션 디자인** 승려의 복장을 응용한 디자인을 선보였다.

아래 **슝잉의 패션 디자인** 둔황 석굴의 벽화를 모티브로 하는 독특한 패션 세계를 보여주었다.

이와 같이 전통 사상의 형태적 요소를 차용한 디자인은 전통을 보호한다는 측면에서 의의가 있으나, 다음의 몇 가지 측면에서 한계를 지닌다. 첫 번째로, 특정 국가에 한정된 민족적 코드를 띠는 디자인은 세계성을 획득하기 어렵다. 예를 들어 음양의 디자인은 그 의미를 알고 있는 중국이나 동양권에 통용될 뿐, 다른 나라에서는 '오리엔탈리즘적 흥미' 그 이상의 공감대를 불러일으키지 못한다.

두 번째로 동양 사상은 본질적으로 특정한 형태에 국한될 수 없다. 음양의 요소 역시 '대비와 조화'라는 보편적인 원리를 대중들이 알기 쉽게 기호화한 것에 불과하다. 대비와 조화의 원리는 예로부터 검은색과 흰색의 조화뿐 아니라 괘의 변화, 대소의 대비 등 다양한 개념으로 발전되어 왔다. 지금 우리가 사용하는 음양태극의 조형 요소는 동양의 전통적 사상과 원리를 압축하여 담아낸 도판일 뿐 음양 사상을 대표하지는 못한다. 특히 동양 사상은 "공자께서 성과 천도에 대해 말한 것은 들을 수 없었다", "말할 수 있는 도道는 영원한 도常道가 아니며, 부를 수 있는 이름은 영원한 이름常名이 아니다", "불립문자不立文字(문자에 의依하여 교敎를 세우는 것이 아니다)" 등 무궁한 진리를 담아내지 못하는 언어의 유한함을 지적해왔다. 형태와 패턴 역시 일종의 시각적 언어임을 고려할 때, 동양 언어를 도식화하는 것은 역설적으로 동양 사상에 위배되는 행위라 할 수 있다.

마지막으로 철학이 2차적으로 해석되지 못하고 단지 오래된 사상으로만 머물러 있으면 현대 사회에 특별한 메시지를 제시할 수 없다. 전통 사상이 형태적으로 박제된 채 디자인 패턴으로 복제되기만 한다면 그것은 전통을 '보존'하는 행위일 뿐이다. 철학의 진정한 가치는 현대 사회에 유의미한 담론을 불러일으키고 나아가 미래에 새로운 통찰을 제공하는 데 있다. 『논어論语』에서도 공자는 "온고지신溫故知新"이라 하여 옛것을 익히고 이로 미루어 새것을 아는 것을 중요하게 여겼다. 즉 현대의 디자이너들은 옛것을 그

대로 복제하는 것이 아닌, 전통 사상을 기반으로 '새로운' 디자인을 창안해야 하는 것이다.

따라서 최근의 많은 중국 디자인들은 전통 사상을 단순히 형태적으로 복제하는 것이 아닌, 독자적인 해석을 가하여 현대의 '새로운' 디자인으로 변모하고 있다. 중국에는 전통을 응용한 작품이 특히 많고 그 수법도 각양각색이라 같은 동양 문화권의 우리에게도 충분한 참조가 될 것이다. 현대적인 활용 방안을 고민한다면, 전통은 더 이상 과거에 머물러 있지 않고 한 발짝 앞서 미래에서 우리를 기다리고 있을 것이다.

전통 철학과 현대 트렌드의 만남

개혁개방 이전 중국이 세계와 단절된 폐쇄적인 체제를 유지했다면, 현재의 중국은 5G 인터넷망으로 세계를 연결하며 엄청난 변화를 이룩하고 있다. 그중 가장 눈에 띄는 변화는 역시 '트렌드'다. 현재 중국 소비자들은 그 어느 때보다 세계 트렌드에 민감하게 반응한다. 특히 90년대생을 주축으로 하는 젊은 소비층과 80년대생을 주축으로 하는 신중산층은 높은 품질이 아닌 디테일과 세계 트렌드에 관심을 갖고 제품을 구매한다.

여기에서 주목할 점은 서양의 트렌드를 무조건적으로 수입하는 것이 아니라 자신들의 문화적 전통에 녹여 재해석하는 과정을 거친다는 것이다. 이는 2, 30대 젊은층뿐 아니라 전통문화를 향유하는 중장년층의 호응 역시 이끌어낼 수 있는 접근 방식으로, '신중국풍'이라는 독자적인 트렌드를 만들어내는 계기가 되었다.

미니멀리즘Minimalism은 전 세계적으로 유행하고 있는 디자인 양식이다. 최소한의 소유와 단순한 미감을 추구하는 미니멀리즘은 북유럽 미니멀리즘부터 일본 젠禪 스타일까지 우리 생활 양식 전반에 영향을 끼치고 있다. 최근 미니멀리즘은 자연의 느낌을 살린 내추럴리즘Naturalism과도 접목되어

차가운 느낌을 지우고 심플하면서도 따뜻한 스타일로 발전했다. 이케아나 무인양품과 같이 자연주의와 미니멀리즘을 추구하는 브랜드들이 한국에 성공적으로 정착했으며, 자주JAJU와 까사미아Casamia 등 한국 브랜드 역시 약진을 거듭하고 있다. 중국에서도 이러한 흐름에 부응하여 미니소 등 미니멀리즘을 추구하는 브랜드가 출범하였으나, 눈여겨볼 점은 이와 함께 미니멀리즘을 중국적으로 해석하는 브랜드 역시 탄생하고 있다는 것이다.

그 필두에 있는 브랜드가 바로 허우정광侯正光이 설립한 가구 브랜드 모어레스多少다. 2003년 영국 버킹엄셔 뉴 대학교Buckinghamshire New University에서 가구 디자인으로 석사 학위를 받고 귀국했을 때, 모두들 그가 서양 트렌드를 모방한 브랜드를 세울 것이라 예견했다. 하지만 그는 동양 사상을 대표하는 노자의 『도덕경』 중 "오목해야 채워질 수 있고, 낡아야 새로워질 수 있고, 적어야 얻을 수 있고, 많으면 현혹된다洼則盈, 敝則新, 少則得, 多則惑"라는 경구

모어레스의 가구 디자인 동양 사상을 대표하는 노자의 경구를 설립 이념으로 내세운 모어레스는 미니멀리즘을 중국적으로 해석한 가구 디자인을 선보이고 있다.

201

를 설립 이념으로 내세우며 세간의 오해를 불식시켰다. 또 서양 미니멀리즘의 대표적인 경구인 "Less is More"가 노자의 사상과 맞닿아 있다고 여기고 브랜드명 역시 모어레스라 정했다. 그는 자신의 브랜드가 단박에 중국 브랜드로 인지되는 것을 경계하고 현대인의 생활 속에 녹아드는 모던 가구로 인정받기를 원한다.

더 나아가 현재 중국은 '디자인' 개념 자체도 중국적으로 해석하는 경향을 보인다. 1990년대부터 미디어와 도구의 발달로 디자이너의 자발적 창조가 강조되며 세계 디자인계에 '디자인 저자성design authorship' 열풍이 불기 시작했다. 이전에 외주 프로젝트만을 수행하며 상업적 영역에 머물렀던 디자이너들은 디자인의 본질과 목적에 대해 사유하고 디자인 형식에 내용과 철학을 담는 '작가 디자이너'로 영역을 넓혀갔다.

베이징 디자인계의 맏형이라 불리는 쑹타오宋涛는 베이징 중앙공예미술학원에서 그래픽 디자인과 회화를 전공한 후 파리 제1대학교에서 조형 예술로 석사 학위를 받으며 서양 디자인의 트렌드를 체화했다. 이후 귀국한 그는 개인 브랜드 쯔자오사自造社를 설립하여 디자이너의 예술적 지평을 넓히는 시도를 하며 새로운 디자인 산업 모델을 구축하기 시작했다. 여기서 그는 디자인의 저자성을 추구하는 작가주의 경향의 디자이너들을 '문인 디자이너'로 정의했다. 그는 예로부터 중국의 문인 화가들이 사서오경四书五经을 통해 익힌 풍부한 인문학적 소양을 바탕으로 자신들의 심오한 철학 세계를 추상 예술로 표현했다는 데 주목했다. 그는 현대의 디자이너들이 이러한 문인들을 귀감 삼아 중국의 인문학적 토양 위에서 이를 예술로 표현해야 한다고 보았으며, 그 또한 자신의 사유에 기반한 디자인 작품을 만들어냈다.

아크릴과 스테인리스강 등의 현대적인 재료와 목재를 결합한 쑹타오의 작업은 동양의 비정형적인 형태와 서양 미니멀리즘의 단순성, 그리고 직관성을 모두 갖추고 있다. 특히 2015년에 선보인 〈화석의 현대Fossiles Modernes〉

쯔자오사의 가구 디자인 아크릴과 스테인리스강 등의 현대적인 재료와 목재를 결합하여 빠르게 발전하는 중국과 전통 소재의 만남을 은유적으로 표현했다.

는 현대 산업 재료를 상징하는 아크릴 소재와 홈이 파인 목재를 결합하여 빠르게 발전하는 중국과 전통 소재의 만남을 은유적으로 표현했다. 이러한 극단적인 소재의 조합은 이질적이고 상반되는 요소가 결합되는 음양조합의 사상을 포함하는 동시에 오행 상극의 원리 중 금이 목을 극하는, 즉 금근목金剋木을 표현하고 있다는 점에서 중국 철학을 은유적으로 표현하는 디자인이라 볼 수 있다.

　마찬가지로 현재 중국의 국보급 패션 디자이너라 불리는 마커 역시 중국 철학을 세계적인 패션 트렌드와 결합시켰다. 그녀는 '쓸모없음'을 의미하는 우용无用이라는 패션 브랜드를 설립한 후, 중국 철학을 이용해 새로운 패션을 선보이며 국제적 명성을 얻었다. 대표적인 예로 첫 번째 파리 패션쇼를 들 수 있는데, 그녀는 중국에서 운반한 흙을 바닥에 깔고 옷을 흙 속에서 짓이긴 후 모델에게 입혀 무대에 올렸다. 그리고 흙으로 더럽혀진 옷을 통해 '쓸모없음无用'과 '쓸모 있음有用'의 차이에 대해 질문을 던지며 피상적 아름다움을 추구하던 서양 패션계에 철학적 담론을 제기했다. 보통 흙이 묻

우용의 패션 디자인 국보급 패션 디자이너 마커는 쓸모없음을 의미하는 우용이라는 패션 브랜드를 설립한 후 중국 철학을 이용해 새로운 패션을 선보이며 국제적 명성을 얻었다.

출처 www.wuyong.org

은 옷은 더러운 옷, 쓸모없는 옷으로 치부되지만 패션쇼 무대에서는 오히려 대지의 생명력과 가치를 표현하는 '예술 작품'으로서 '쓸모 있게' 된다. 그녀는 "쓸모없음과 쓸모 있음을 나누는 것은 상황에 따라 변하게 되는 것이고 그것을 규정짓는 것은 무의미하다"라고 이야기했다.

이러한 우용의 사상은 노자의 철학과도 이어진다. 노자의 『도덕경』 11장 「무용」 챕터에서 노자는 마치 수레 바큇살의 공간처럼, 그릇의 빈 공간처럼, 우리 눈에 쓸모없어 보이는 것들도 각자의 쓰임이 있다고 말한다. 따라서 무용과 유용을 나누는 것은 무의미하며, 무용으로 인해 진정한 쓰임을 만들어낼 수 있다.

결과적으로 노자에 기반한 마커의 패션 개념은 서양의 포스트모던과 맞닿으며 센세이션을 일으켰다. 당시 서양에서는 기존의 기능적이고 정형적인 모던 디자인의 반동으로 비합리적이고 비기능적인 해체적 디자인이 주류를 이루고 있었다. 서양 디자이너들은 포스트모던의 사상적 원류를 자크 데리다Jacques Derrida, 질 들뢰즈Gilles Deleuze, 장프랑수아 리오타르Jean-François Ly-otard, 미셸 푸코Michel Foucault 등 현대 서양 철학자들에게서 찾고 있었는데, 마커가 수천 년 전의 동양 철학자인 노자를 세계에서 가장 트렌디한 파리 패

선쇼 무대에 올려놓은 것이다. 즉 그녀는 중국의 전통 철학을 현대 디자인 트렌드와 접목하여 중국 디자인의 새로운 발전 가능성을 제시했다.

이처럼 중국 디자이너들은 서양의 것을 흡수하되 그것을 동양의 유구한 사상에 기반하여 자체적으로 해석하는 시도를 덧붙인다. 이러한 디자인들은 앞서 살펴보았듯 전통적인 조형 요소를 패턴화시켜 응용하는 디자인과는 결이 다르다. 중국의 사상을 기반으로 하되 이를 은유적이고 간접적으로 차용하는 디자인 방법은 최신 트렌드와 이질감 없이 어우러지며 현대 디자인에 고대 중국의 빛깔을 은은하게 더하고 있다.

4차 산업혁명과 중국 철학의 만남

앞서 우리는 전통 철학을 활용하는 다양한 디자인 방법론을 살펴보았다. 주로 형태를 그대로 옮겨 오거나 개념만을 가지고 와 현대 트렌드에 맞추어 새롭게 창조하는 식이었다. 언급한 사례 외에도 중국은 전통 철학과 공예를 다양한 분야에 적용하고 있으며 대중들도 새롭게 해석된 전통문화를 적극 소비하고 있다. 또 전통문화를 디자인에 활용하는 빈도가 높아지며, 기존의 방법과는 달리 새롭게 해석하는 시도 역시 이어지고 있다. 그것은 바로 전통 철학을 디자인의 미래, 즉 4차 산업혁명의 생태계와 합치시키는 방법이다. 지금까지 현대 디자인에 직접적으로 적용하는 방법을 통해 전통을 대중화하는 사례들을 살펴보았다면, 앞으로 살펴볼 디자이너들은 전통을 4차 산업혁명의 철학적 도구로 활용한다.

대표적으로 현재 중국에서 가장 주목받는 유명 디자이너이자 퉁지대학교 교수인 장저우지에张周捷의 작품을 살펴보자. 그는 중국미술학원 공업 디자인과를 나온 뒤 영국의 센트럴 세인트 마틴스에서 공업 디자인 석사를 받았다. 이후 중국으로 돌아와 2010년 상하이에 장저우지에 디지털 디자인 연구소张周捷数字实验室를 설립했다. 그런데 그가 연구소에서 선보인 의자 디

자인들은 다소 기묘했다. 보통 의자에는 특정한 형태와 스타일이 있는 데 반해 그가 내놓은 수많은 의자들은 형태가 모두 제각각이었고 작은 모듈과 선의 변형으로 이루어져 있었다. 그는 의자를 창조한 디자이너가 컴퓨터라고 밝혔다. 즉 이 의자 디자인은 컴퓨터 프로그램으로 이루어진 무작위적인 선들과 모듈의 조합인 것이며, 장저우지에는 프로그래밍을 통해 이루어진 모델링을 따라 조합하는 역할을 맡은 것이다. 이처럼 컴퓨터의 디지털 연산 방식을 그대로 따르며 디자인에 대한 인간의 관여를 최소화하는 방식을 그는 '무위자연无为自然'이라 일컬었다. 무위자연이란 노자의 핵심 철학으로 있는 그대로의 자연, 즉 인위적인 손길이 가해지지 않은 자연을 가리킨다.

그는 어린 시절부터 동양적 정체성을 깊이 탐구했고 동양 문화의 관점을 실험해보기도 했다. 그 결과 세계인에게 호소력을 지니는 것은 구체적인 '문화'가 아니라 추상적인 '철학'이라는 결론에 도달한다. 그리고 도가의 무위자연을 무궁하게 변화하는 현대의 디지털 디자인 시스템에 적용하며 동

장저우지에의 의자 디자인 도가의 무위자연을 무궁하게 변화하는 현대의 디지털 디자인 시스템에 적용하며 동서를 가로지르는 새로운 디자인 체계를 창조해냈다.

서를 가로지르는 새로운 디자인 체계를 창조해냈다. 그러나 그는 최종 단계에서는 동서양의 흔적이 모두 사라진다는 것을 깨닫는다. 결국 중요한 것은 물체의 외적인 형태가 아니라 내적인 진리이며 형이상학적, 정신적 사고다.

이러한 장저우지에의 디자인 사고는 중국뿐 아니라 미래 디자이너들에게 무척 의미 있는 관점이다. 지금까지 많은 디자이너들이 전통을 표면적으로 표현하는 데 집착하고 전통의 스타일을 현대에 접목하려 했다면 장저우지에는 전통의 '철학'과 '개념'만을 디자인에 가져왔을 뿐 결코 외형은 따르지 않았다. 마지막 단계에서는 동양 철학의 프레임마저 무너트리며 동양과 서양을 넘은 자신의 고유한 디자인 통찰력을 드러낸다.

중국의 '수상 컬렉터'라 불리는 제품 디자이너 양밍지에杨明洁의 사상 역시 주목할 만하다. 양밍지에는 레드닷, iF 디자인 어워드, 일본의 G-mark, 미국의 IDEA 등 세계 유명 디자인 공모전을 휩쓸었으며 '아시아에서 가장 영향력 있는 디자이너' 은상을 수상했고, 「포브스」가 선정한 '중국에서 가장 영향력 있는 디자이너'에 오르기도 했다. 현재 양 디자인Yang Design을 설립하여 다방면으로 활동하고 있는 그는 동양 철학의 '허虛'와 '가상현실'을 조합한 새로운 디자인 개념을 제시한다. 수공예 라이프 스타일 브랜드 양사羊舍를 론칭하며 쑤저우 전통 정원의 양식에서 모티브를 따온 '허산수정원虛山水庭院'을 디자인하기도 했다. 흰색 그물처럼 얽혀 짜인 유닛의 소재는 현대적이지만 외관 디자인은 동그랗게 창을 내는 차경기법을 따르고 있다. 공간은 유닛들의 집합체로 멀리서 보면 빈틈없이 꽉 메꿔진 흰 외벽처럼 보이지만 가까이서 보면 텅 비어 있다. 동양 철학에서 '허虛'가 실제로는 '실实'이고 '실'은 '허'이듯, 그는 미래의 가상현실 세계에서는 사람들이 아무것도 없는 가운데 현존하는 무엇인가를 추구할 것이라 예측했다. 그리고 이러한 가상현실 세계가 눈앞에 다가올수록 우리는 사물의 본질을 찾도록 노력해야 한다면서 미래의 디자인이 나아가야 할 방향을 제시했다.

양 디자인의 제품 디자인 수상 컬렉터라 불리는 제품 디자이너 양밍지에는 동양 철학의 '허(虛)'와 '가상현실'을 조합한 새로운 디자인 개념을 제시한다.

출처 www.yang-design.com

더불어 최근 칭화대학교 예술대학의 천난陈楠 교수는 중국의 전통 서법을 새롭게 해석하면서 화제가 되었다. 2018년 개혁개방 40주년을 맞아 그는 「런민르바오人民日报」와 협력하여 중국의 고대 문자인 갑골문을 증강현실로 구현하였다. 관람객이 도판을 스캔하면 거북이 등껍질에 새겨진 갑골문부터 시작하여 AR 애니메이션으로 한자의 발전 과정이 생생하게 펼쳐진다. 이러한 갑골문의 디지털화는 중국 고대의 전통을 미래 산업으로 끌어오고자 하는 천난 교수의 야심 찬 시도로, 그는 향후 한자를 모티브로 하는 디지털 디자인의 전망이 매우 밝을 것이라 예견한다.

그는 예술과 문자학에 한정되어 다뤄지던 갑골문을 디자이너의 관점에서 분석하며 독립적인 학술 체계를 만들었다. 기하학과 도안학의 원리에 따라 독자적인 격자 도안을 창조하고 이를 바탕으로 현대적 폰트인 '한의진체汉仪陈体'를 개발한 것이다. 또 갑골문을 이모티콘, 애니메이션 등과 결합하여 웹에서 재탄생시켰고 도안을 휴대폰 케이스 등의 다양한 제품에 적용하며 갑골문의 현대화에 앞장서고 있다. 이러한 천난 교수의 시도는 동양 금석학金石学의 원형질이라 볼 수 있는 갑골문을 현대 인터넷 산업과 연관시켰다는 점에서 중국 타이포그래피의 새로운 가능성을 나타낸다.

이처럼 중국 디자이너들은 '가장 중국적인 것이 가장 세계적인 것이다'라는 상투적인 문구에 새로운 답을 내놓으며 피상적 형식이 아닌 '내용'과 '사상'으로 세계인의 보편적 공감을 불러일으키는 디자인을 창조한다. 이때 추상적인 철학을 미래의 구체적인 디자인 이념으로 내세우는 것은 큰 이점을 지닌다. 서양 디자인계에는 아직 동양 철학에 대한 이해가 완벽하지 않을뿐더러 이를 디자인에 응용하려는 시도 역시 미흡하기 때문이다. 중국 디자이너들은 서양 디자인에 대한 이해를 기반으로 하여 고대 동양 철학을 접목시키기 때문에 더 강력한 호소력을 지니고 내용적으로도 탄탄한 디자인 세계를 구축하게 된다.

이러한 이유로 중국의 많은 신진 디자이너들이 전통 사상을 현대 디자인 트렌드에 녹여내고 있으며, 서양 시장에 진출하여 중국 디자인의 가능성을 알리고 있다. 그 뿐만 아니라 유명 디자이너들 역시 중국의 형이상학을 미래의 가상현실과 만나게 하여 중국의 과거가 미래의 답이 될 수 있는 방안을 연구하고 있다. 물론 이러한 시도들은 아직 시작 단계에 불과하다. 하지만 분명한 것은 신진 디자이너를 중심으로 더 많은 디자인 실험들이 거듭될 것이며, 향후 중국이 미래 디자인 산업을 주도할수록 사상적 뿌리를 자국의 전통에서 찾으려는 경향은 더욱 공고해질 것이라는 사실이다. 이러한 중국의 디자인 이념을 다음과 같이 정리하며 마무리한다.

온고지신, 법고창신溫故知新, 法古创新
옛 것을 본받아 새로운 것을 만들다.

갑골문을 증강현실로 구현한 천난 교수의 작품 동양 금석학의 원형질이라 볼 수 있는 갑골문을 현대 인터넷
산업과 연결시켰다는 점에서 중국 타이포그래피의 새로운 가능성을 나타낸다.

중국 디자인을 통해 본
한국 디자인의 미래

| # 중국이 그려가는
디자인의 미래

팬데믹, 위기를 기회로

세계적인 미래학자 제이슨 솅커Jason Schenker는 코로나 이전과 이후의 세계가 절대 같지 않을 것이라고 단언하며, 인류가 지금의 팬데믹 위기를 기회로 바꿔야 한다고 역설한다. 실제로 코로나19를 계기로 기존의 질서와 규칙이 급변하는 시점에서 세계는 새로운 라이프 스타일과 산업 구조로 재편되고 있으며 이 트렌드를 파악해 선제적으로 준비한 이들이 시장을 장악하고 있다.

현재 중국은 북미, 서유럽, 일본 등 다양한 나라에서 과학 지식과 새로운 기술을 빠르게 들여와 흡수하는 한편 자체적으로도 인재 영입과 기술 개발에 막대한 자본을 투자하고 있다. 2015년 중국 국무원国务院이 산업 고도화로 제조업을 활성화하기 위해 계획적으로 수립한 '중국 제조 2025' 전략은 인공지능과 사물인터넷, 5G를 핵심 기술로 꼽고 있으며, 디자인 역시 이에 발맞추어 가파른 성장세를 보인다. 특히 인공지능 영역에서 중국은 단순히 인공지능 기계를 설계하는 것을 넘어 디자인 프로세스 자체를 자동화하며 디자인계에 새로운 혁신을 일으키고 있다. 타오바오에서 개발한 인공지능 디자이너 루반과 중국의 공공 포스터 디자인 시스템인 위에싱은 인간 디자이너의 업무를 성공적으로 대체하고 있다. 인공지능 디자이너의 등장은 디

자이너들의 단순 반복 작업을 줄여주는 한편 새로운 시대의 디자이너는 어떻게 진화해야 하는지 질문하며 중국의 인공지능 디자인 담론을 한 차례 성숙시키는 계기를 마련해주었다.

인공지능과 함께 5G 기술 역시 현재 중국 디자인의 영역에 깊이 파고들고 있다. LTE보다 속도는 20배 빠르고 처리 용량은 100배 많은 5G는 어디서든 대용량의 정보를 빠르게 수집할 수 있다는 장점이 있다. 인터넷이 발전하며 대중이 향유하는 콘텐츠가 글에서 사진, 영상으로 점진적으로 진화한 것처럼 5G 시대에는 현실을 넘어서는 VR과 AR 디자인이 크게 발전할 것이다. 이에 중국에서는 VR 기계의 외관을 아름답게 디자인하여 대중화하려는 시도뿐만 아니라 VR을 기반으로 하는 다양한 콘텐츠를 선보였다. 이렇듯 가상의 세계를 현실과 가깝게 디자인하는 기술은 이미 게임과 영화, 공연 등의 오락 분야에서 다양하게 시도되었으며 부동산, 패션 등 주요 산업과 접목되어 새로운 가능성을 창출하고 있다. 특히 3D 프로그램인 C4D의 보편화로 중국 디자이너들 사이에서는 가상현실과 디자인을 접목한 디자인이 각광받는 추세다. 이와 같은 5G 기술의 발전은 모든 기기를 인터넷으로 연결하여 작동하는 IoT와 무인서비스의 상용화를 불러온다. 현재 중국에서는 샤오미를 필두로 IoT 제품이 각 가정에 저렴한 가격으로 보급되고 있으며, 바이두에서는 인터랙션 디자인 랩을 설립하여 사람이 인공지능과 IoT 기계를 편리하게 조작하도록 하는 방안을 모색하고 있다. 인간이 직접 주행할 필요가 없다면 자동차 내부 디자인 역시 새롭게 설계되어야 할 것이며, 복잡한 기술을 쉽게 조작하도록 하는 인터랙션 디자인 역시 개발될 필요가 있기 때문이다.

한편 3D 프린터 기술은 이러한 개인화, 맞춤화의 흐름을 더욱 가속화한다. 중국 디자이너들은 무엇이든 '출력하듯' 만들어내는 3D 프린터 기술을 건축이나 교량뿐 아니라 패션, 제품, 가구 등 다양한 제품군에 활용한다. 3D

217

프린터는 모델링만 잘 갖춰지면 기술과 소재에 구애를 받지 않기 때문에 디자이너들이 자신의 창조성을 자유롭게 발휘하는 기회의 도구가 될 수 있다. 즉 기술이 발달할수록 디자이너들에게 오롯이 요구되는 것은 역설적이게도 디자이너의 순수한 창조성인 것이다.

이처럼 과학과 기술의 발전은 필연적으로 디자인 개념과 디자이너 역할의 변화를 야기한다. 제조 중심의 3차 산업혁명 사회에서는 형태와 기능을 다루는 굿 디자이너Good Designer의 역량이 요구되었다면, 4차 산업혁명 사회에서는 독창적인 아이디어를 창조하고 새로운 발상을 떠올리는 굿 크리에이터Good Creator의 역량이 요구될 것이다. 인간 고유의 감성과 직관은 인공지능이 대체할 수 없는 영역으로, 디자이너는 기계의 반복적인 작업에 심미성을 불어넣는 관리자, 창조자의 역할을 수행하고 창의적 디자인은 첨단 기술과 조화를 이룬다.

이제 디자인은 더 이상 형태와 색을 다루는 미술 전공자들만의 영역이 아니며, 디자이너들은 다양한 인문학적 능력을 종합하여 새로운 결과물을 창조할 필요가 있다. 현재 중국은 4차 산업혁명과 발맞추어 최상의 시너지를 이끌어 낼 디자인의 미래와 디자이너의 새로운 역할을 효과적으로 그려내고 있다. 이러한 내용들을 한국의 현실에 참고한다면 디자인을 필두로 하는 4차 산업혁명 시대에 걸맞은 대응 전략을 구상할 수 있을 것이다. 그것이 바로 지금 우리가 중국 디자인에 주목해야 하는 이유다.

가장 민족적이고 가장 국제적인

세계적으로 크게 이슈가 되고 있는 미중전쟁은 중국이 세계 2위의 신흥 경제대국으로 부상하며 어느 정도 예견된 현상이었다. 미국은 기존 미국 중심의 세계 질서를 공고히 하려 하지만, 중국이 급속히 성장하며 패권을 잡고자 하는 움직임을 보이고 있기 때문이다. 특히 코로나19 이후

미국과 중국의 갈등의 골이 깊어지며 현재는 경제뿐 아니라 군사, 외교 안보 등 전 분야에서 양국의 충돌이 심화되는 양상이다. 중국은 2018년부터 미국 문화의 꽃이라 할 수 있는 크리스마스를 즐기는 것을 금지하고 있으며, 미국의 대표적인 전자제품 브랜드 애플 대신 국산 브랜드 화웨이를 사용하자는 사회적 운동도 벌어지고 있다. 더불어 VPN으로 우회하지 않고서는 구글과 페이스북, 인스타그램 등에 접속조차 할 수 없는 상황이다. 이렇듯 중국 내에 만연한 반미反美 정서는 '국조'라는 애국주의 마케팅이 탄생하는 배경이 되었다.

따라서 세계인의 눈에 중국은 매우 폐쇄적이며 보수적인 나라로 비칠 수 있다. 중국 디자인에 대한 시각 또한 비슷하여, 실제로 중국 시장을 타깃으로 한 제품들은 대부분 금색과 빨간색의 휘황찬란한 무늬로 뒤덮여 있다. 또 붓글씨로 쓴 한자 폰트는 아무런 미적 고려 없이 중간에 떡하니 배치되어 있다. 이는 여전히 중국 디자인이 자문화 중심주의에 물든 촌스러운 것이라 생각하는 우리의 인식을 반영한다.

그러나 조금만 깊게 들여다보면 중국 브랜드들이 상당히 국제적인 시각으로 디자인에 접근한다는 사실을 확인할 수 있다. 중국 사회가 애플 대신 화웨이 휴대폰을 구매하자는 운동을 벌인다고는 하지만, 정작 2015년 화웨이는 애플 출신 디자이너 애비게일 사라 브로디를 수석 UX 디자이너로 임명했고 프랑스에 화웨이 파리미감연구센터华为巴黎美学研究中心를 설립하여 디자인의 국제화에 시동을 걸었다. 이때 패션, 자동차, 디지털 업계 등 각계 전문 디자이너들을 초빙하여 스마트폰뿐만 아니라 영상, 물품, 제품부터 매장까지 브랜딩의 전 과정을 맡기며 미래 디자인의 방향을 이끌어냈다. 이러한 프로젝트의 일환으로 뉴욕 패션 브랜드 토드 헤서트Todd Hessert와 협업하여 2020 S/S 시즌에 양자역학을 매개로 한 컬렉션을 선보이기도 했다. 현대 물리학과 패션, 기술이 합치된 새로운 형태의 디자인 미학을 제시한 것이다.

Honor 20 Series×Todd Hessert 컬렉션　화웨이와 뉴욕 패션 브랜드 토드 헤서트가 협업하여 선보인 2020 S/S 컬렉션으로 현대 물리학과 패션, 기술이 합치된 새로운 형태의 디자인 미학을 엿볼 수 있다.

　　마찬가지로 샤오미의 국제적 행보 역시 주목할 만하다. 샤오미는 2016년 프랑스를 대표하는 디자이너 필립 스탁과 협업하여 미믹스 스마트폰을 개발하였고, 12년간 애플 스토어의 디스플레이어를 담당했던 디자이너 팀 코베Tim Kobe에게 샤오미 스토어 디자인을 맡기기도 했다. 이후 샤오미는 스마트폰뿐 아니라 생활용품, 웨어러블 기기 등을 종합적으로 디자인하는 기업으로 확장되며 국제 디자인 대회에 끊임없이 샤오미 디자인을 노출시켰다. 일찌감치 독일의 레드닷과 iF 디자인 어워드, 미국의 IDEA, 일본의 굿 디자인 어워드 등 4대 국제 디자인상을 휩쓰는 디자인 그랜드 슬램을 달성하였고 현재까지 국외에서 수상한 상만 하더라도 100여 종이 넘는다. 그 외에 미니소와 자오주오, 노미 등의 브랜드들은 해외 디자이너와 협업하는 것을 아예 콘셉트로 내세우며 세련된 브랜드 이미지를 구축하는 데 성공했다. 이와 같은 사례들을 통해 중국의 글로벌 브랜드들은 해외 디자이너를 영입

하고 협업하는 데 매우 적극적이며, 세계 대회에 끊임없이 도전하는 등 디자인에 있어 매우 국제적인 행보를 보이고 있음을 알 수 있다.

한편 기업뿐 아니라 중국 디자이너들의 시각도 국제적으로 변모하고 있다. 이들은 세계의 디자인 트렌드를 자국에 빠르게 이식하고 있으며, 해외 국적의 디자이너를 스튜디오에 영입하는 데 주저하지 않는다. 앞서 살펴봤던 베티 리우, 왕 쯔이 등의 젊은 디자이너들은 서구 세계에 몸담고 있으면서도 끊임없이 동양 미학과 서양 디자인의 접합 지점을 탐색하고 있다. 이들은 중국의 전통적인 요소를 배제하거나 일부만을 차용하며, '중국적'인 디자인을 거부하고 인간의 보편적 미감에 부합한 디자인을 선보인다는 점에서 공통점을 지닌다. 각종 디자인 어워드에서 수상한 그래픽 디자이너 허 젠핑은 "디자인에서 지형학적 구분은 의미가 없다"라고 발언하며 학생들에게 "중국 디자인 범주에 묶이지 말라"고 조언한 바 있다.

이러한 흐름을 통해 우리는 앞으로 중국 디자인이 어떻게 변모하게 될 것인지를 추측할 수 있다. 기존의 중국 디자인이 전통적인 요소를 사용하는 데 집착한 나머지 폐쇄적이고 자문화 중심적인 디자인에 머물렀다면, 오늘날에는 해외 디자인 인력을 적극적으로 포섭하는 한편 다양한 나라의 스타일을 수용하며 국제적인 디자인 세계를 펼치고 있다. 디자인과 관련된 중국의 적극적인 행보는 오히려 우리가 지금까지 한국 디자인 시장에 갇혀 있었던 것은 아닌지 자문하게 할 정도다.

하지만 한편으로 중국은 서양 문물을 적극 흡수하는 와중에도 '세계화'라는 보편적 담론에 함몰되지 않는다. 그동안 많은 국가들이 서구화의 과정을 거치며 문화적 정체성을 잃고 서양 디자인을 모방하는 데 급급해왔다. 지나친 자문화 중심주의의 디자인은 국제성이 결여되어 있지만, 아이러니하게도 지나친 국제적 디자인 역시 국제적 경쟁력을 잃게 된다. 아무리 동양 사람이 서양 디자인을 모방한다 한들, 태어날 때부터 서양의 문화와 언

어, 사고방식을 익혔던 그들을 따라갈 수 없기에 그들의 아류에 머물게 되는 것이다. 일찍이 서구로 유학을 떠났던 1세대 중국 디자이너들이 고민했던 것도 바로 이 지점이었다. 그렇다면 과연 이들은 어떻게 이러한 '국제화'의 모순을 극복했을까?

만만디 디자인으로부터 배우다

중국의 1세대 그래픽 디자이너라 불리는 비쉐펑毕学峰이 유럽에서 체류하며 영국의 유명 디자이너 앨런 플레처Alan Fletcher에게 가르침을 청하자 그는 이렇게 답한다.

> **나는 아무런 의견도 없고 어떤 의견도 제시할 수 없다. 당신의 문화적 배경 아래 당신 나라의 정체성을 반영한 디자인을 펼치는 것이 중요하다. 나는 그저 내가 어떻게 생각하는지 알려줄 수 있을 뿐이다.**

이에 비쉐펑은 수묵화가 중국을 상징하는 조형 언어가 되었듯, 중국의 디자인 역시 차별화된 문화 코드를 가져야 함을 깨닫고 중국 문화에 기반한 작업을 펼치기 시작한다. 앞서 디자인에 있어 지형학적 구분은 의미가 없다고 일갈한 허젠펑 역시 처음 독일에 정착했을 당시 적응에 어려움을 겪었다. 초기 몇 년간은 중국에서 배웠던 것을 완전히 잊고 서양 디자이너처럼 작업해보려 했으나 곧 자신과 그들은 뿌리부터 완전히 다르다는 사실을 절감했다. 이후 그는 서양 디자이너와의 차별화를 위해 자신이 나고 자란 곳을 소재로 활용하기로 했고, 어렸을 때부터 배워온 서예를 디자인에 응용하기 시작했다. 비단 이들뿐 아니라 패션, 제품 등 다양한 분야에서 활동하는 유학파 출신 디자이너들은 모두 서양과 차별화되는 무기를 중국의 전통문화에서 찾으며 독자성을 획득하고 있다.

여기서 눈여겨볼 만한 점은 시대의 흐름에 따라 중국이 전통을 응용하는 방식 또한 진화하고 있다는 것이다. 과거 중국 디자이너들은 중국의 전통적, 문화적 요소를 직접적으로 사용하며 서구 디자인과의 차별화를 꾀했다. 그러나 이러한 방식으로는 세계인의 보편적 공감대를 형성하지 못한다는 것을 깨달았고, 중국 문화의 진정한 가치를 녹여내는 데 실패했다는 의견도 나왔다. 이에 중국 디자이너들 사이에서 기존의 방식에서 벗어난 '신중국' 디자인을 창안해야 한다는 목소리가 높아졌고, 중국의 신생 디자인 스튜디오를 중심으로 이러한 시도들이 이루어지기 시작했다.

즉 최근 중국 디자이너들은 단순히 전통의 형태를 베끼는 것이 아닌 전통의 철학에서 현대 디자인의 가치를 발견하고 그것을 접목하며 새로운 디자인 개념을 창안한다. 이는 중국이 해외 문화를 오랜 시간 충분히 흡수했기에 가능한 일이다. 중국 디자이너들은 유학을 가서 해외 디자인을 배우고, 기업에서는 해외 디자이너를 초빙하고, 심지어 몇몇 기업은 해외 디자인까지 그대로 모방하며 말 그대로 서구 문화를 빠짐없이 흡수했다. 더불어 이렇게 국제적인 디자인을 열심히 학습한 뒤에는 국제성에 침몰하지 않고 다시 자신들의 문화와 철학으로 세계 무대에 어필했다. 앞서 언급했던 것처럼 미래 디자이너의 임무가 굿 크리에이터로서 '새로운 것을 창조'하는 일이라면, 중국 디자이너들은 자국의 전통문화를 뼈대로 여기에 현대 디자인의 살을 입혀 새로운 디자인 유형을 창조하는 것이다. 이는 중국이 4대 문명의 발상지이며 국가적으로 탄탄한 문화적 기반을 갖추고 있다는 믿음을 지니고 있기에 가능한 일이다.

중국 디자이너들의 이러한 시도는 같은 동아시아 문화권에 속하는 한국의 디자이너들에게도 명징한 울림을 준다. 한국 역시 전통문화의 우수성을 내세우지만 정작 그것을 활용하는 방법은 한정되어 있고, 짧은 시간동안 '한국적 디자인'을 시도한 뒤, 한국적 디자인은 국제성이 결여되어 있다며

이러한 '국수주의적' 디자인을 버려야 한다는 담론이 제기된 바 있다. 그러나 50년도 채 되지 않은 단기간의 한정된 시도로 한국 디자인의 방향을 매듭짓고자 하는 시도는 조급한 감이 있다.

현재 중국은 서양 문화를 받아들임과 동시에 끊임없이 전통과 접합하며 디자인 방법론을 '만만디慢慢地', 즉 천천히 터득해가고 있다. 이들은 같은 전통 요소라 할지라도 디자이너에 따라 다각도로 살펴보고 다양하게 활용하는데, 예를 들어 같은 노자를 응용한 디자인이라도 『도덕경』의 음양 도판을 직접적으로 응용하는 디자인이 있는가 하면, 허우정광은 노자의 '많을수록 적다'의 개념을, 마커는 '무용'의 개념을 갖고 오며 노자 철학의 다양한 가능성을 실험했다. 장저우지에는 이에 한 발 더 나아가 노자의 '무위자연'의 개념과 디지털을 접목하여 전통 사상을 4차 산업혁명과 결합하는 데까지 이르렀다. 이처럼 중국 디자이너들은 오랜 시간 축적된 다양한 시도로 전통과 현재, 그리고 전통과 미래의 가능성까지 모색하는 중이다.

전통을 돌아보는 것은 미래로 나아가기 위함이고, 국가적 특수성을 찾는 것은 세계적 보편성을 위함이다.

중국 디자이너들은 이러한 명제 하에 디자인의 미래를 그려가고 있다. 그렇다면 우리가 돌아봐야 할 전통은 무엇일까? 그리고 이를 바탕으로 어떠한 미래를 그려보아야 할까? 중국 디자인을 바라보며 우리가 스스로 되물어야 할 문제들이다.

★ 02 | 중국 디자인을 통해 한국 디자인을 보다

중국 디자인을 향한 묘한 간극

한국이 중국 디자인을 바라보는 시각은 묘하다. 중국 디자인을 '짝퉁'이라 치부하지만 샤오미 제품은 우리의 생활 속에 깊숙이 들어와 있고, 중국 디자인을 촌스럽다 폄하하지만 중국 기업 바이트댄스에서 만든 틱톡에 열광한다. 이는 근 30년 동안 중국과 한국의 경제적 위치가 급속도로 뒤바뀌었기에 벌어진 현상으로, 한국 사람들은 중국이 경제적으로는 한국을 앞섰을지 몰라도 문화적으로는 아직 한참 멀었노라 생각한다. 게다가 한국에서 '디자인'을 바라보는 관점은 아직까지 '제조업'에 머물러 있기에 이런 묘한 간극이 발생할 수밖에 없다. 사실 전통적인 제조업의 관점에서 바라보면 중국 디자인 상품은 디테일이 부족하고 마감이 섬세하지 못하여 많은 하자를 지닌다. 물론 최근에는 이러한 디테일들이 많이 보완되기는 했지만 여전히 일본이나 독일의 섬세함에 미치지 못한다.

그러나 오늘날 세계는 본격적인 4차 산업혁명 시대의 궤도로 뛰어들며 사물인터넷, 인공지능, 5G를 기반으로 한 디지털 신사업들이 등장하기 시작했다. 중국은 인공지능, 빅데이터 등 수많은 분야에서 한국보다 우위를 점하고 있을 뿐 아니라 2019년 인공지능 특허 출원 수에서 미국을 제치고 세계 1위를 차지하는 기염을 토하였다. 즉, 지금 중국이 바라보는 새 시대는

225

물질 중심의 제조업을 넘어 물질과 디지털이 결합된 '스마트' 시대다. 스마트 시대에서는 유형의 물질 대신 무형의 디지털 세계가 그 자리를 차지하고, 각개 사물의 효용보다는 인터넷을 통한 사물간의 연결성이 더욱 중시된다. 따라서 이러한 시대의 변화를 감지한 중국에서는 각 제품의 완성도를 높이기보다 제품에 '스마트'의 속성을 부여하며 새로운 디자인의 장을 열었다. 예를 들어 샤오미 스마트폰 자체의 디자인 완성도나 제품 마감은 애플이나 삼성보다 떨어질 수 있어도, 사람들은 샤오미 스마트폰을 통해 샤오미의 다양한 제품들을 작동하고 집의 모든 것을 인터넷으로 연결시키며 새로운 삶의 방식을 열어간다. 그 뿐만 아니라 현대 중국인들은 틱톡 앱에 접속하여 스스로 영상을 창작하고, 타오바오 플랫폼을 통해 디자인 상품을 제조 및 판매하며, QR코드를 인식하여 AR 영상 작품을 즐긴다. 결과적으로 물질(스마트폰)은 매개체일 뿐 그 물질을 통해 다양한 가상의 디자인 활동들이 펼쳐지고 있는 것이다. 이러한 새 시대의 디자인 개념을 이해하지 못한다면 한국이 중국 디자인을 바라보는 시간은 영원히 '묘'할 수밖에 없을 것이며 여전히 중국 디자인은 '짝퉁'일 수밖에 없을 것이다.

일상 속의 스마트, 디자인의 미래

중국 디자인에 대한 오해와 억측은 디자인의 관점뿐만이 아니다. 이는 근본적으로 한국의 4차 산업혁명의 더딘 체험에서 비롯한 것으로 이를 직접 경험해보지 못했다면 좁은 우물 속에서 벗어날 수 없다. 스마트 디자인의 근본은 익숙한 스마트 환경에서 기인하기 때문이다. 당장 결제 시스템만 보더라도 중국은 현재 QR결제가 일상 속에 보편화되어 있고 심지어 얼굴만 대면 결제가 이루어지는 안면인식 결제의 단계에 이르렀다. 모든 공유 서비스는 QR코드를 통해 진행되며 교통, 세금, 배달, 의료, 택시, 프린트, 보조배터리 대여까지 모든 것들이 중국의 결제 앱(즈푸바오)을 통해 이

루어진다. VR 기기를 이용한 놀이기구는 각 백화점마다 입점해 있고 학습과 놀이가 가능한 귀여운 인공지능 로봇은 중국 아기들에게 인기 있는 장난감이다. 이처럼 중국은 4차 산업에 기반한 생활 환경이 이미 탄탄하게 구축되어 있기에 스마트 디자인의 미래가 밝을 수밖에 없는 것이다.

물론 한국도 코로나19 이후 스마트 산업이 활황을 맞았지만 기술의 활용도는 그리 높지 않다. 여전히 대다수의 사람들은 신용카드로 결제를 진행하고 공유 경제 산업은 법의 테두리에 가로막혀 있다. VR이나 AR 콘텐츠는 특별 전시에서나 체험할 수 있으며 일상생활 속에서 마주하는 로봇은 서빙 등의 보조적인 역할에만 머물러 있다. 2019년 한국경제연구원의 4차 산업혁명 관련 조사에 따르면 5개국(중국, 미국, 독일, 일본, 한국) 중 정부의 규제 강도는 한국이 가장 높은 반면 정책 지원 수준은 가장 낮은 것으로 집계되었다. 현재 중국은 4차 산업혁명과 관련하여 '네거티브 규제(선 허용, 후 규제)'를 도입하며 창업 후 문제가 생기면 그때 규제를 하는 방식을 고수하고 있다. 따라서 중국의 신사업들은 대부분 규제 없이 이루어져 매우 자유롭고 혁신적이며 즉각적으로 대중에게 경험된다. 결과적으로 이러한 양국의 '스마트' 경험 차이는 디자인에 있어서도 확연한 차이를 가져온다. AR과 VR 기술을 일상에서 접하지 못한다면 가상현실 콘텐츠 디자인은 디자이너들의 피상적인 결과물에 불과하며, QR코드를 통한 공유 산업이 제한되어 있는 디지털 환경에서의 서비스 디자인은 성장의 한계에 봉착할 수밖에 없기 때문이다. 그러므로 한국 디자이너들에게 가장 절실한 것은 최첨단의 스마트 장비나 저명한 인사들의 스마트 강의가 아니라 직접 체험할 수 있는 스마트한 '경험'이다. 백문이 불여일견, 백 번 듣는 것이 한 번 보는 것만 못한 법이다.

동아시아의 미래, 한국과 중국의 디자인

　　문화 상대주의 관점에 따르면 문화에는 절대 진리란 있을 수 없으며 각 집단 문화의 형성과 생성 배경에 따라 그 양상이 다르게 나타난다. 디자인 역시 인간의 커뮤니케이션 문화의 한 범주에 포함된다고 보았을 때 현재 중국과 한국의 디자인 차이는 경제, 사회적인 속성에 기인할 뿐 디자인의 우열과 선후를 가릴 수 없다. 따라서 우리는 중국과 한국의 위치를 사사로이 논하기보다는 우리가 무엇이 부족한지, 무엇이 우리의 강점인지를 객관적으로 파악하여 한국의 디자인 발전 방향을 검토하는 것이 무엇보다 중요하다. 더 나아가 이웃나라 중국에 어떠한 태도를 취할 것이며 어떠한 방향으로 함께 나아갈 수 있을까 고민할 필요가 있다.

　　사실 한국과 중국의 역학관계는 고대부터 끊임없이 반복되어왔던 것으로 한중의 역사에 미래의 힌트가 있다. 특히 조선후기와 청나라의 관계는 지금의 한중 관계와 비슷하다. 18세기 당시 청나라는 세계 GDP의 3~40%를 차지한 경제대국이었고 선교사들을 통해 서양의 과학 기술을 흡수하며 문화의 르네상스를 꽃피우고 있었다. 그러나 조선후기 지배층들은 명에 대한 의리를 내세우며 오랑캐가 세운 청나라를 업신여기는 숭명배청崇明排淸의 명분에 빠져 있었고, 청나라의 군사적 우위를 인정하면서도 문화적 전통성을 인정하지 않았다. 그러나 당시 박제가朴齊家, 정약용丁若鏞 등의 실학자들은 일찍이 청나라의 우수한 기술을 눈여겨보고 청나라에서 유입된 문물을 변화와 혁신의 기회로 받아들였다. 박제가는 중국을 네 번이나 다녀온 뒤『북학의北学议』를 저술하며 조선에서 시행 가능한 것들을 세밀하게 기록하였고 당시 청나라의 선진 농업 기술을 자세하게 소개했다. 박지원朴趾源 역시 청나라 여행기『열하일기热河日记』를 통해 청나라의 발전된 실상을 생생히 기록하며 조선의 변화를 촉구했다. 그러나 결과적으로 변화에 보수적이었던 조선 사회는 실학자들의 개혁안을 거부하며 혁신의 기회를 놓치고

조선은 세계와 고립된 채 구한말로 접어들게 되었다.

과거 개혁의 길목에 서 있던 조선후기처럼 지금의 우리 역시 4차 산업혁명이라는 새로운 기로에 당도했고, 중국은 18세기 청나라처럼 서양의 기술과 탄탄한 내수 시장을 토대로 거대한 제국이 되었다. 그렇다면 현 지점에서 우리가 중국에게 취하고 버릴 것은 무엇일까?

첫째로, 그 누구보다 중국의 디자인을 꼼꼼하게 살펴보며 기술적 장점들을 수용하는 태도를 견지해야 한다. 앞서 말했듯 중국은 서양의 기술과 동양의 문화가 뒤섞인 데다 막대한 수의 디자이너들까지 가세한, 방대한 레퍼런스의 집합체이기 때문이다. 두 번째로, 중국 디자인 중 우리가 직접 차용할 수 있는 부분을 찾은 뒤 이를 한국식으로 발전시켜 나가야 한다. 이 역시 한중의 문화 교류 역사에서 사례를 찾을 수 있다. 예로부터 중국이 문화와 철학을 최초로 탄생시키는 문명의 발상지였다면, 한국은 중국에서 그 문화를 선택적으로 흡수해 원숙하게 성장시키는 '배양지'로서의 역할을 자임했다. 예를 들어 유교의 한 분파로 탄생한 성리학은 중국 송나라 시대 주희朱熹에 의해 탄생되었으나 조선왕조 5백 년 동안 깊게 탐구되며 결과적으로 중국 성리학에서 갖지 못한 우주론까지 나아가 유교 학문의 발전을 이루었다. 그 뿐만 아니라 중국에서 탄생한 선불교는 현재 한국에 조계종의 형태로 전승되며 세계 불교계에서 높은 위상을 차지하고 있고, 선불교의 수행 방법 중 하나인 화두를 깨치는 선문답禅问答, 간화선看话禅을 배우기 위해 역으로 중국에서 한국으로 수행을 오기도 한다. 전통 예술 분야에서도 마찬가지다. 중국 송나라에서 탄생한 청자는 고려에서 기술의 발전을 거듭하며 도자기에 상감 기법과 비취색을 삽입해 독특한 '고려청자'로 탄생되었고, 조선후기에 들어온 중국 남종화법은 기존의 실경산수화 전통과 결합하여 '진경산수화'라는 새로운 조선의 화법으로 창안되었다.

이처럼 역사적으로 살펴봤을 때 한국의 철학과 문화는 중국의 철학과

중국 디자인을 통해 본 한국 디자인의 미래

문화를 자체적으로 검토하고 선별한 뒤 이를 수입해 한국적으로 심화 및 발전시키는 특징을 갖는다. 따라서 현재 우리는 중국에서 탄생하는 다양한 디자인 작품과 사례들을 꼼꼼히 살피며 이 중 어떤 디자인 결과물이 우리에게 유효한지를 검토할 필요가 있다. 예를 들어 중국 디자이너들이 노장사상과 도덕경을 현대 브랜드 이념으로 내세웠다면, 한국 디자이너들은 성리학과 선불교를 현대 디자인 트렌드와 접목하여 새로운 브랜드 가치를 창출할 수 있지 않을까? 일례로 최근 디자인계에서 선호되는 빠른 '직관성intuition'은 선불교의 '돈오頓悟' 철학과 접목되어 선불교와 디자인을 잇는 새로운 개념을 제안할 수 있을 것이다.

한편 문화접변 과정에서는 한쪽뿐 아니라 양쪽 모두의 변동이 일어난다. 중국에서 전래된 한국의 선불교 수행 방법이 다시 현대 중국 불교의 수행 과정에 영감을 주듯, 우리가 중국 디자인을 통해 발전된 디자인 단계로 나아간다면 이는 분명 다시 역으로 중국 디자인에 긍정적인 영향을 미칠 것이다. 이러한 상생의 디자인은 궁극적으로 동아시아 디자인의 부흥과 도약을 이끌게 될 것이며 아시아의 전통 가치를 세계 디자인계에 알릴 수 있는 좋은 기회가 되리라 믿는다.

도판 크레딧

이 책에 실린 삽화는 우리가 모두 작가에게 연락해 저작권을 얻었으며, 삽화 자료를 책에 넣는 것에 동의해주신 작가들께 감사드립니다. 하지만 여전히 일부 삽화 작가의 경우, 우리가 아직 연락이 되지 않았거나 답변을 받지 못했습니다. 만약 이후에 연락이 닿는다면, 우리도 삽화 사용에 대해 적절한 조치를 취하겠습니다. 의견이 있으시면 출판사를 통해 연락해주세요. 감사합니다.

232